櫥窗設計

擺設陳列

材質創意

照明規劃

展示陳列
設計500

設計師不傳的
私房秘技

漂亮家居編輯部 著

目　錄
CONTENTS

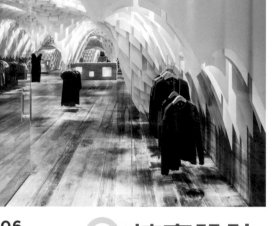
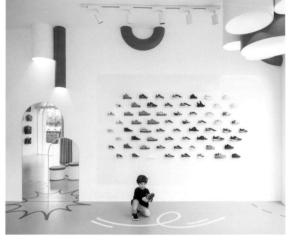
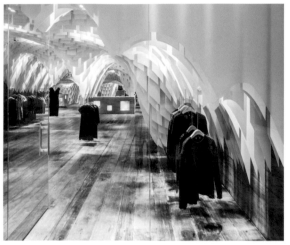
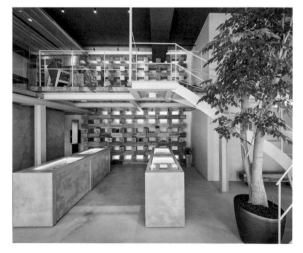

設計師名單
I N D E X

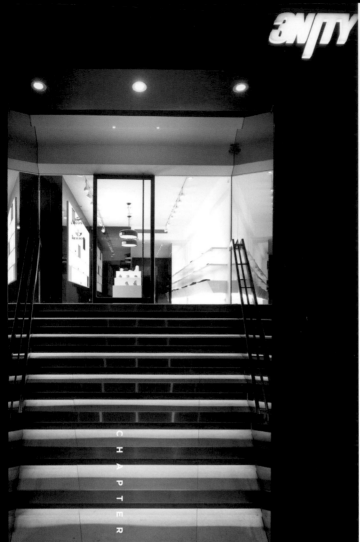

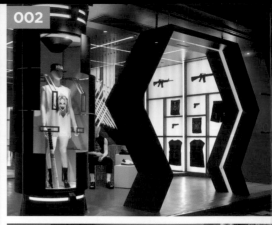

CHAPTER

①

櫥窗設計

櫥窗為展示商品的最佳區域，必須能走在路上的消費者讓一眼望盡，因此櫥窗的整體寬度以及櫥窗內部的展示物品高度也需一併考量，太高或太低都無法馬上進入視野範圍，做好櫥窗設計的佈局、尺寸安排，能產生吸睛視覺亮點，進而讓人想往內一探究竟。

001 ▌櫥窗需注意內外空間亮度對比

櫥窗的照明設計，燈光應集中到櫥窗內部的陳列商品上，避免光源分散，照射到櫥窗外，容易造成反光，儘量使用隱蔽性光源，且夜晚時的光源亮度一定要大於室外，光源強度可高於兩倍以上，就不容易產生吃光現象。圖片提供 © 欣琦翊設計

002 ▌戲劇性光影能凸顯櫥窗主題

櫥窗是展示陳列的一級戰區，須夠搶眼才能引起注意。然而，想在有限空間裡創造戲劇般強烈的視覺效果，光憑著單一方向的打光很難呈現出精彩的光影層次。有的櫥窗採用更精細的燈光設計，不只在櫥窗上方配置燈具，在櫥窗前端的地板或左右兩側也都藏有燈具，以求能提供多種角度的光。像是首飾、包包或鞋子之類的精品，通常會加上側面的打光，以強調其造

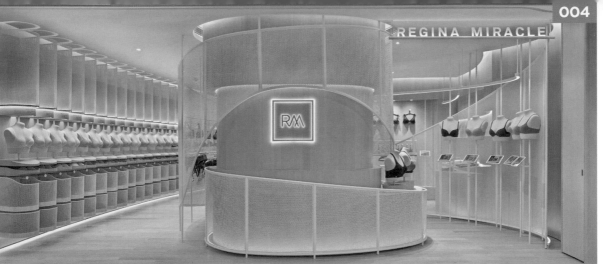

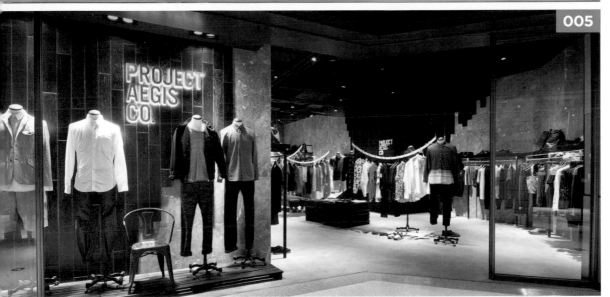

型、質感。圖片提供 © 大名╳涵石設計

003 ▼ 珠寶飾品櫥窗深度約 30 ～ 40 公分

商品的大小也會影響櫥窗深度，像是珠寶店或精品包款，物件較小，無須整個人入內更換商品，只需伸手替換。考量手到手肘的 長度，最適的櫥窗深度約在 30 ～ 40 公分。另外，由於珠寶較小，必須相對抬高櫥窗展示區高度，一般在 140 ～ 160 公分為佳。圖片提供 © 水相設計

004 ▼ 如舞台設計般地秀出品牌主題

櫥窗是快速抓著客人目光的第一視覺，建議加重「秀」感，可參考如舞台設計的手法，或將之視為是立體劇

照般，仔細構圖、提高反差感、打光讓商品如主角被照亮，而周邊色彩與材質、造型與線條則像綠葉陪襯在側。圖片提供 © 芝作室

005 ▼ 櫥窗需考量視線廣度和內部工作的迴轉空間

以水平視距，從人行道到櫥窗的觀看距離為 120 公分的話，最佳的櫥窗寬度為 240 公分，櫥窗內的重 點展示高度最好落在 140 ～ 160 公分。另外，考量到工作人員需走進 櫥窗更換商品的需求，需留出人轉身的迴旋空間，因此櫥窗深度需留出 100 ～ 120 公分為佳。圖片提供 © 大名╳涵石設計

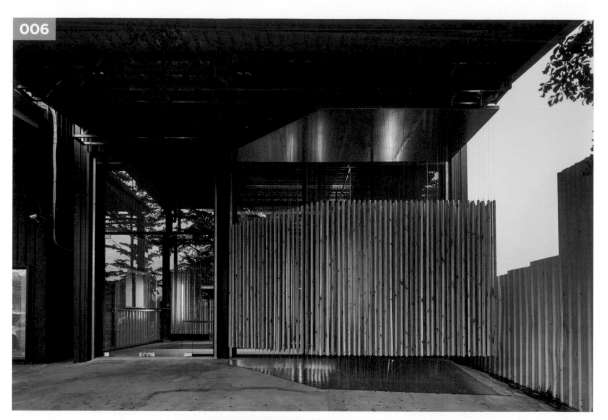

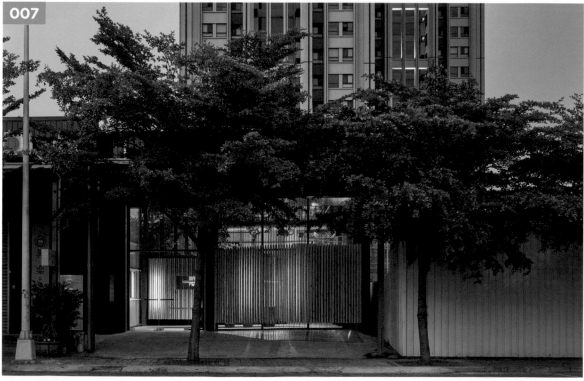

008

006+007 ▼ 角材、清玻璃塑造隱約又穿透的雅致印象

角材圍籬層層疊疊出透光不透影的圍籬,有清玻璃的穿透晶瑩感、也有遮掩密實的防窺伺設計,隱約映出的淺淺光暈,讓許多人都誤以為台中又多了一家高級日式料亭!這裡主要來訪者通常是預約貴賓,所以捨棄傳統的明顯大招牌,在櫥窗、門面處理採用低調隱喻手法、連結木地板公司與原木料語彙。圖片提供 © 工一設計

TIPS# 木角材以鋼索作媒介,藉由上下的沖孔鋼板鎖上、固定,讓木圍籬能穩固地垂掛、漂浮於半空中,避免大風刮導致角材晃動不穩、甚至撞擊玻璃。

008+009 ▼ 跳脫規則,創造如漏斗般的入口吸引人潮

由周遭綠意環境與公共廣場為設計發想,希望能從街道中脫穎而出,吸引廣場上的人潮,設計師利用大面金屬沖孔板打造建築立面,單一明亮的藍色調與綠意形成對比也呼應品牌形象色,同時藉由金屬沖孔板順勢運用 LED 燈條打造品牌 V 的名稱,特意放大的設計比例,跳脫一般規則性,自然可提高辨識度。圖片提供 ©ST design studio

TIPS# 沖孔板立面往下延伸並內凹,加上內縮的側牆設計,創造出有如漏斗般的入口,隱性潛藏吸引人潮的意義。外部牆面則利用磁磚拼貼,打造出休憩等候區。

009

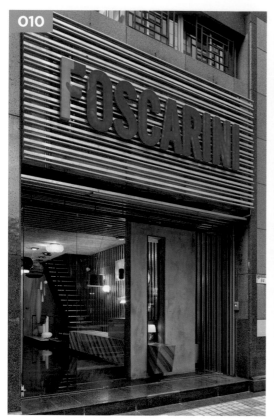

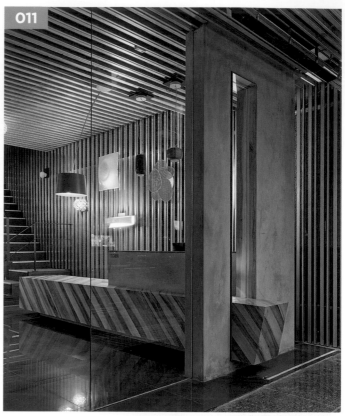

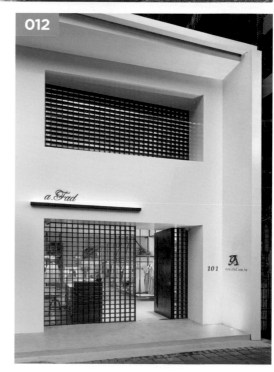

010+011 ▷ 打破內外隔閡，金屬材質串聯全室

透過金屬格柵的延伸使用，加上突破玻璃帷幕的木製櫃台，表達「由內而外，為外而內」的視覺效果。透過材質語彙的串聯，量體穿破界線的戲劇張力展現，成功牽繫起室內外的關係，讓室內的溫暖光暈化作最誠摯的邀請。圖片提供 © 工一設計

TIPS# 招牌採用連結內外的共通材質——鍍鋅方管格柵襯底，上頭以鮮亮的橘色企業色作壓克力字母呈現，塑造吸睛視覺效果。

012+013 �!二層小白樓，神祕精緻的手工鏽鐵玻璃門面

韓貨店於原址進行重新裝修，白漆覆蓋建築外觀牆面，令二層小樓顯得清爽俐落、風格一致。店家經營多年、擁有眾多分店與廣大客群，仿舊感鏽蝕鐵件與小塊玻璃拼組出創始店的新面貌──帶著歷史氣息的神祕精緻氛圍；內部透出來的隱約暈黃光影，吸引過路人想走進去一探究竟。圖片提供 © 方構制作空間設計

TIPS# 外觀採重點式照明手法，單純設置門楣上方的一字燈帶與右手邊地坪嵌燈照明、點亮店名 LOGO，希望在夜幕低垂時，由店裡大片溢出的暈黃燈光灑落街邊，成功詮釋神秘的質感韓裝店氛圍。

a.Fad

101　www.afad.com.tw

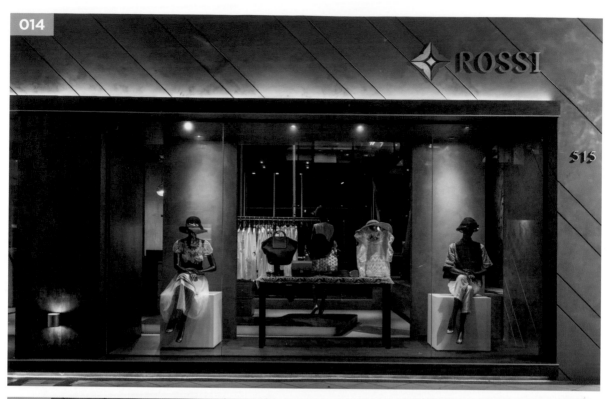

014+015 ▸ 低彩度色調穿過隧道入口

這個基地原是 大一小兩個店面,門柱即為分牆位置,於是面寬較大的店面順勢設計為一面大櫥窗,並抬高地面高度,擺放服裝 Model 搭配展示商品,營造具有特色的門面表情,另一邊店面規劃成主要出入口,在入口處規劃深度約 150 公分的過渡區域,形塑有如隧道的格局,對應地處夜市周邊熱鬧街道,讓客人進入這個空間之前,有一處中介的轉換場域,然後可以靜下心來參觀。圖片提供 © 竹村空間設計

TIPS# 櫥窗裡的 model 是坐著的,並將 model 改成黑色,讓 model 融合在背景裡,才能使聚焦重點放在服裝展示商品上。

016 ▸ 以退為進創造驚喜吸引目光

身為知名的精品眼鏡品牌 ic! Berlin 的旗艦店,在門面設計上先以一貫的深黑色系喚起品牌印象,接著將大門牆面以斜切作內折設計,營造突出的店內櫥窗與店外裝置藝術品,讓二者形成趣味對比,同時也顛覆商場分寸必爭的設計原則,以退為進讓出店門口,創造悠遊餘裕的空間感,讓路過行人自然而然地望見內部的眼鏡展示架與店名 LOGO。圖片提供 © 森境+王俊宏設計

TIPS# 斜切內折的店門設計雖犧牲店內空間,但被切至店外的區域則以大型燈箱海報與裝置藝術來吸引行人目光,異於傳統櫥窗設計也更醒目。

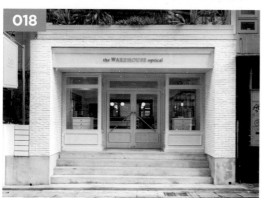

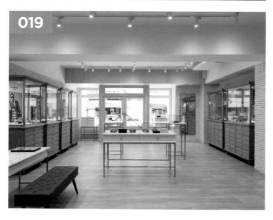

017 ▶ 以通透性打破消費者與店鋪的真實距離

以年輕族群為主力客群的連鎖服裝品牌,在西安的旗艦店是位在購物商場角間,擁有戶外區域的街邊店面。在空間設計配置上,除了既有的展售空間之外也融入室外的獨立咖啡座區域,中介區域藉由通透的櫥窗與玻璃門,可開可闔的設計打造大尺度的視覺氛圍,並以視覺穿透的效果營造內外空間的雙向對話。圖片提供 © 竹工凡木設計研究室

TIPS# 運用大面落地櫥窗的設計,室內空間從外部便可一覽無遺,一方面營造大器的入口意象,同時也由內而外散發年輕的企業形象。

018+019 ▶ 以獨立櫃體展示不同品牌的眼鏡

「the WAREHOUSE optical 眼鏡店」的成立,便是以眼鏡選物店作為核心,直學設計以獨立櫃體如:立櫃、中島櫃等方式,展售店內販售的不同品牌的眼鏡。展示櫃上方式以玻璃櫥窗形式呈現,無論直視、俯瞰,皆能一目了然找喜歡的眼鏡商品,下方則是以抽屜櫃體表現,層層分隔,作為商品的收納區。圖片提供 © 直學設計

TIPS# 兩旁靠牆的立櫃,圖左單櫃長 80 公分 x 寬 50 公分,圖右單櫃長 140 公分 x 寬 50 公分;中間重點陳列區的中島櫃,長 170 公分 x 寬 75 公分。

020+021 ▶ 少女心噴發的髮廊風格飾品店

鄰近台中逢甲商圈的平價飾品品牌,利用與室內一致的粉橘色調外觀設計立面,和周邊木質、深色調店家做出區隔跳脫,更有意思的是,透過與飾品相關的美好事物,以美髮沙龍為主軸從櫥窗延伸入內,強烈的主題視覺變身 IG 打卡熱點。圖片提供 © 懷特室內設計

TIPS# 主招牌選用字母燈泡營造復古懷舊的氣氛,立面線條擷取髮根意象鋪陳,增加設計的細節。

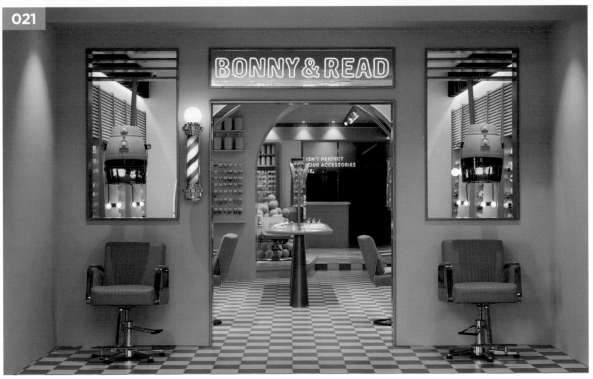

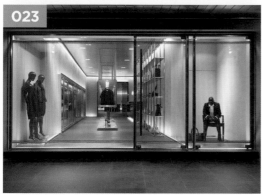

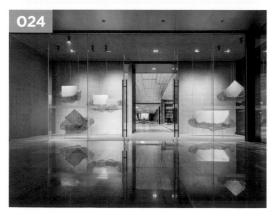

022 �!勾引顧客的好奇心，創造舒適親民形象

這是一間皮鞋專賣店，由於品牌本身的定位很清楚，屬於英倫紳士風，於是設計師沿用品牌原有的設定理念延伸店面的樣貌。業主不希望店面給人高不可攀的距離感，因此有別於一般櫥窗擺滿大量商品，反而選擇放置一張舒適的皮沙發，釋放出「歡迎入內參觀，還能稍事休息」的訊息，讓在外徘徊的客人對店面產生好奇心。圖片提供 © Studio In2 深活生活設計

TIPS# 設計師特意在店面入口處營造走進隧道的廊道，讓櫥窗看起來不只有平面的視覺感受，而會有 3D 弧線的立體視覺享受。

023 ▍讓服飾如藝術品般被尊重

店面櫥窗設計時常常會考慮與街景的融合性，然而，位於宜蘭的 GALLERY MORE 卻採逆向思考，設計師沈志忠以『畫廊』作為設計發想，運用創新且非商業的設計思維，果然使這間時尚精品店在宜蘭當地脫穎而出，獨樹一格的櫥窗擺飾與店內陳設成為街頭令人注目的景色，甚至影響商圈帶動街景的時尚氛圍。圖片提供 © 沈志忠聯合設計

TIPS# 透過黑白單純色調的空間硬體，搭配光洗牆與投射燈運用，創造出如畫廊般的靜謐情境，彰顯出店內服飾的自我特色，並使之像藝術品般地被尊重與展示著。

024 ▍飄動於空氣中的商品櫥窗設計

這是一家廣東佛山的陶瓷公司總部，企業品牌以生產大型建築陶瓷聞名，位處高樓商辦一至四層的總部空間，設計團隊以企業尊崇義大利威尼斯建材工藝的精神出發，將水都流線、動態的意象轉化在入口櫥窗設計，以鋼材形塑的不規則形體為主角，並將主打陶瓷商品置於其上，營造飄動、輕盈的質感形象。圖片提供 © 竹工凡木設計研究室

TIPS# 大型落地櫥窗與白色大理石背牆，建構純粹、簡約的視覺感受，讓消費者能第一眼就將視覺鎖定在安放於漂浮鋼製形體上的陶瓷商品。

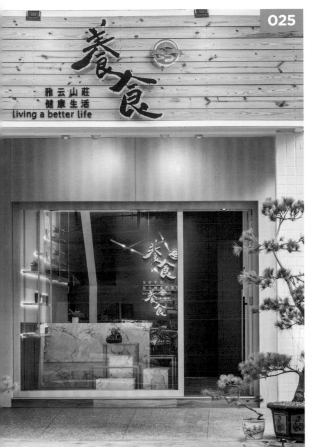

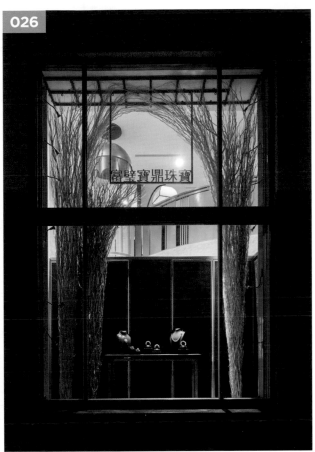

025 � 木質招牌呼應品牌養生樂活概念

養食是由大雪山經營 12 年的東勢養生民宿——雅云山莊第二代接手新開的健康食品店，希望將手作食品引進市區，與大家分享養生樂活概念。外觀櫥窗延伸品牌概念，以純木色作整體框架，大片清玻璃讓人一眼即可看見內部陳設，讓小坪數店面陳設即櫥窗展示，毫無遮蔽隔閡，讓人放心踏入。圖片提供 © 理絲設計

TIPS# 店門外擺放從山上帶來的五葉松盆栽，呼應店內販售的招牌商品——五葉松露，是綠色植栽也是「原物料」，給予消費者更直觀的認識。

026 ▎挑高櫥窗透過明暗對比營造氛圍

珠寶店唯一對外的主要櫥窗展示充分利用建築夾層的挑高優勢，以深色屏風襯底，搭配自然樸實的束直乾草做框，加上明暗錯落有致的燈光規劃，突顯商品的同時，也成功營造品牌所想要的低調奢華氛圍。圖片提供 © 理絲設計

TIPS# 櫥窗跟隨夾層樓高高達 6、7 米，面積相當大，因此燈光採重點式照明手法，讓明暗對比鮮明、塑造氛圍情境，訪客能一眼看到重點商品所在。

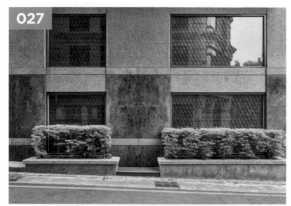

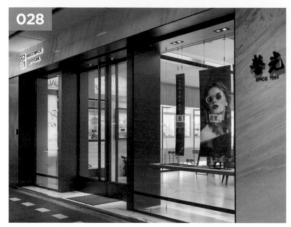

027 � 仿金屬 Logo 板材降低自然光干擾

住家與一般商空通常希望能引入室內的自然光源多多益善，可令室內明亮溫暖或達到商品展示效果，但珠寶店卻恰恰相反！考量到散射的陽光光束無法有效襯托珠寶之美，得依照飾品種類、款式量身設計適合的色溫、亮度，吸引訪客靠近觀賞才能發揮最大效益，因此富璧寶鼎珠寶店的商品展示集中於正面大門，大樓外觀側牆櫥窗選擇以仿舊金屬紋路圖騰做符合品牌形象的質感 LOGO 秀出。圖片提供 © 理絲設計

TIPS# 在不影響大樓外觀前提下，LOGO 遮板設置於玻璃內側，選用仿金屬漆塑造仿舊質感營造兩代交接的永恆與傳承意涵。

028+029 ▸ 現代風與文青調扭轉老派感

這是一家歷史悠久的眼鏡店，為擺脫老派印象，改裝的新店面除了在店內以現代風格為主軸，更企圖為店家置入嶄新品牌形象。首先，在櫥窗內有別於傳統以燈箱平台置放許多眼鏡商品的做法，而是以穿透明亮的玻璃搭配簡潔鐵件形塑俐落感，而大理石紋的框架掛上螢光燈與品牌 LOGO 提升了整體質感，也強調出時尚的新穎印象。圖片提供 © 森境＋王俊宏設計

TIPS# 店門右側低調地掛上店名與創立年份，展現空間氣質；而通透大玻璃窗使店內石紋地板及木感空間從店外即可一覽無遺，扭轉眼鏡行的暗沉印象，更像文青咖啡廳的優雅氛圍。

030

031

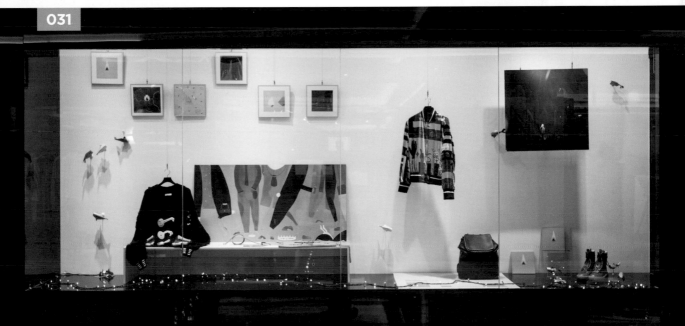

030+031 ▌櫥窗設計融入藝術裝置概念，創造服飾的其他價值

櫥窗設計對品牌而言是項無聲且有力的廣告，透過不同主題、形式的陳列，吸引消費者目光進而入店光顧。在「Trends 信義微風」店裡，設計師試圖於人來人往的櫥窗設計中加入藝術裝置概念，讓衣物的展出宛如藝術裝置般呈現出來，充分強調出商品的獨特性，也帶出其他價值。圖片提供 © 直學設計

TIPS# 將衣物與不同大小的畫作組合在一起，先以畫作為位置與高度的軸心，再以它作為延伸向外掛放，衣服則是懸吊於兩邊、配件亦是，更添視覺美感。

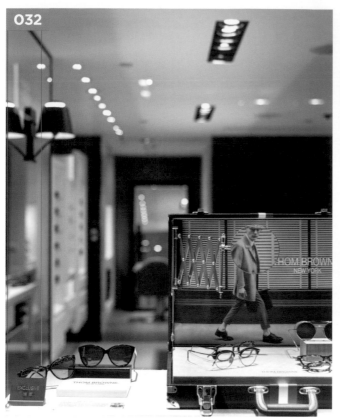

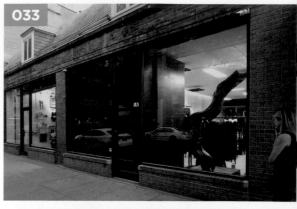

032 ▼ 放大細節讓櫥窗更具可看性

成功的櫥窗設計除了要醒目，讓人一眼望見就能吸住眼球外，以時尚為訴求的精品眼鏡名店更細膩地將重點放在櫥窗細節上。只見櫥窗內以一只皮革手提行李箱作為場景，對應了櫥窗海報上雅痞商務人士的品味與行頭，而一支伸縮放大鏡則對準海報主角的臉部，讓眼鏡成為焦點，並連結至行李箱上平放的眼鏡，展現細膩的設計思維。圖片提供 © 森境＋王俊宏設計

TIPS# 以輕盈展示桌台取代笨重燈箱感，提升櫥窗的纖細美感，而桌面特別鋪有代表法國國旗的藍白紅色，則傳達法國精品的血統。

033+034 ▼ 暗黑立面設計營造低調神秘感

座落在紐約曼哈頓的 Atelier New York，為前衛男裝店鋪，搬遷後的地址因屬於歷史保護街區，政府對立面的保護十分嚴格，因此設計團隊保留原有紅磚、玻璃外立面，並在背後的室內部分不對稱地置入一個黑色耐候鋼板所焊製的盒子作為門廳，承襲品牌一貫的暗黑、不妥協審美風格。圖片提供 ©Studio 10

TIPS# 由於立面的 2／3 面寬被遮擋，從室外僅可透過鋼板上鏤空的 "ATELIER NEW YORK" 字樣窺見內部，營造出低調、神祕的氣質。

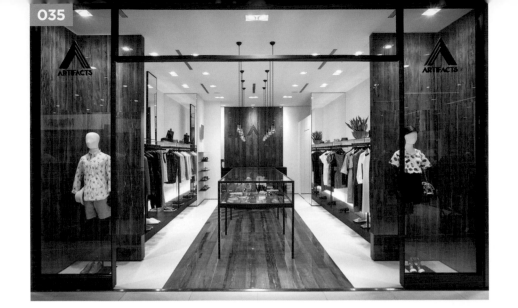

035 ◣ L 形黑木紋圍屏襯顯櫥窗感

設置於信義誠品一樓的 ARTIFACTS，維持著品牌一貫獨具風格的極簡店裝設計思維。在單純黑與白的背景空間中，加入染黑木紋理元素既增添細節感，也讓商品享有如藝術品的陳列環境。而在對外的櫥窗上則以黑木板設計出 L 形圍屏來襯出獨立空間感，進而使櫥窗內 Model 與服裝更為出色，對稱的雙櫥窗則可突顯店中央玻璃展示櫃的大器格局。圖片提供 © 沈志忠聯合設計

TIPS# 在櫥窗門面上運用 ARTIFACTS 的纖細黑色框架鋼柱線條，做出筆直而簡練的分割矩形構圖，簡單而優雅地喚起熟客對於 ARTIFACTS 的既有印象。

036+037 ◣ 傾斜方框櫥窗打破既有直橫線條

服裝展場是完全無帷幕阻隔的全開放空間、自由動線，黑白鮮明的背景，在穿透視覺中一覽無遺。展場內除了地、壁、天花外，主要裝飾量體亦為直橫線條衣架，為了跳脫出既有的方向限制、突顯商品吸引目光，櫥窗採用相同材質、色系的鐵製傾斜方框，搭配懸吊服裝展示手法，隱喻在實用主義中、跳脫既定思維，創造耳目一新的設計概念。圖片提供 © 工一設計

TIPS# 除了傾斜方框櫥窗，入口另一側於更衣間白色背牆貼上壓克力 LOGO 噴黑漆、再輔以人偶 Model，組構出主入口的迎賓介紹畫面。

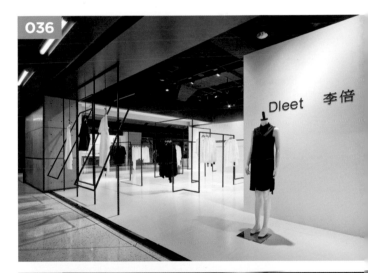

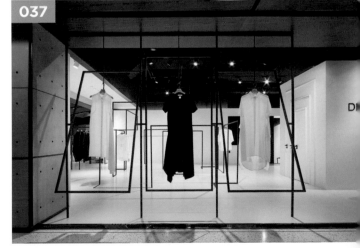

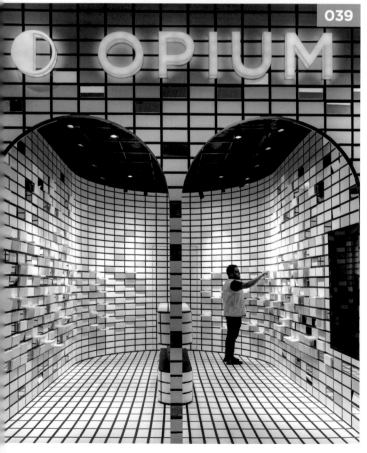

038 ▌開窗引入日光綠意營造自然舒暢感

座落於台中大肚山上的古德眼鏡,空間前身為一間設計公司,原本遮蔽的窗面完全敞開,加上面寬的優勢之下,讓美好的日光能充分灑落至內,同時也順勢將人行道樹景帶入創造自然舒心的購物氛圍。圖片提供 © 合風蒼飛設計工作室

TIPS# 過往的直梯重新以鋼構拉出一道橢圓形體,獨特的線條成為往來街道上獨樹一格的風景,讓人不自覺被吸引。

039 ▌以純粹的色調與元素製造強烈視覺

於入口處設計了雙拱門,並且以簡單的白色與霓虹綠製造強烈的視覺效果,輔以明亮搶眼的霓虹招牌燈框,吸引消費者基於好奇而走入店內,不僅能強化品牌形象,提升知名度,亦可視為一種最直接的行銷方式,當消費者記住該品牌,也會主動前往線上商店瀏覽商品,讓電商平台與實體商店有互相助益的效果。圖片提供 ©OPIUM

TIPS# 以潔白的磁磚搭配視覺感強烈的霓虹綠,在燈光的照耀下顯得明亮搶眼,為品牌建立時尚科技的形象,張力十足的視覺效果能免於被機場高密度的人流所忽視。

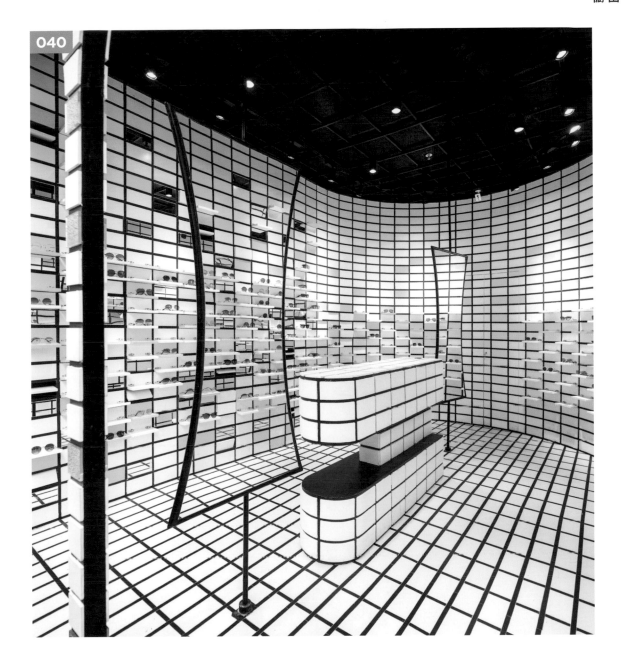

040 ▸ 利用網格與鏡面製造幻視感，強化品牌商品意象

刻意統一以 8 x 4 英吋的潔白磁磚進行排列，從牆面延伸到天花板、地面、甚而是展架台面，佈滿整間店的網格元素，帶來目眩神迷的視覺感；另一巧思在於，立面錯落地貼上與磁磚同樣大小的長方格鏡面，鏡面不僅映照著網格，亦產生了空間無限後退的視覺感，成功塑造迷幻且超現實的氛圍。圖片提供 ©OPIUM

TIPS# 純白的磁磚淨化空間色彩，由於磚體面積小，導致網線交織的密度較高，使空間瀰漫著一股如實驗室般嚴謹冷硬的氣息，卻又由於弧線的設計，而產生視覺迷離感，引領消費者遊走於理智與迷幻之間。

041 以神祕的隧道開啟一段旅程，未來感設計寄託理想

RUBIO 作為西班牙擁有 60 年傳統的書店，期望在第一間旗艦店中寄託對於未來藍圖的想望，因此將「未來感」定位為首要呈現的風格。為了呈現未來感，入口處先以一道具有神祕氛圍的隧道迎接來客，亮黃色的壓克力板輔以炫目的霓虹燈招牌，不僅營造出科技感，同時帶有童真的意趣，行走於其中的人們都能預感，隧道的盡頭將迎來超現實的世界。圖片提供 ©Masquespacio

TIPS# 室內採用開放式設計，並且將賦予不同的區域專屬的特別設計，使空間看起來豐富活潑。一改單向行走的路線，容許消費者自由地來回走動與觀賞。

042+043 藉由策展表達強而有力主題佈局

時尚有流行趨勢，空間風格也不例外，近幾年，Market（市集）已悄然成為時尚界的標配，各大品牌開始用超市的場景辦秀與拍攝。觀察到此現象，品牌在空間內仿造超市攤位、購物車與價格吊牌，甚至將中島轉化為花車，讓年輕消費者逛內衣店不再感到無聊重複，而是能從中獲得空間變化的樂趣，讓他們從觀看、走進去、試穿、購買到離店，體驗線上購物無法提供的深度體驗，激發消費者的購買慾望。圖片提供 ©ISENSE DESIGN 吾覺空間設計事務所

TIPS# 品牌將旗艦店等指標店面迎合潮流趨勢，創造適合時下品味的消費空間，善用帶有設計感的造型或色調，抓住顧客第一眼的獵奇心態。

044 玩味藏隱設計，誘發探索慾望

以柔和色彩作為展示區的主色調，由於整體空間為開放式設計，為了區隔空間與商品區，以一道筆直的珠寶櫃貫穿中央走道，兩側掛置高級訂製服，此方式令消費者可一目了然所有的商品，並且輕易地比對款式之間的差異性，選購對應需求的商品。於牆面留了開口進而導入光線，光影變化成為引領消費者深入探索的嚮導，亦賦予空間聖潔感，消費者從中獲得靜謐與理性，無形中將消費行為比喻為實現嚮往的過程。圖片提供 © 萬社設計

TIPS# 刻意於空間中設計了許多「顯」與「隱」的空間關係，誘發消費者對空間內部的好奇，在探索的同時，引發他們搜索合適商品與購買的慾望。

043

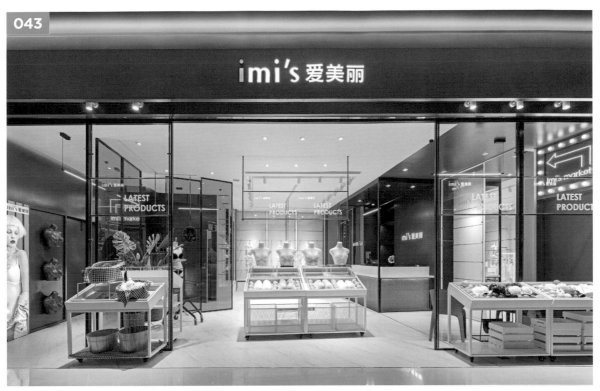

044

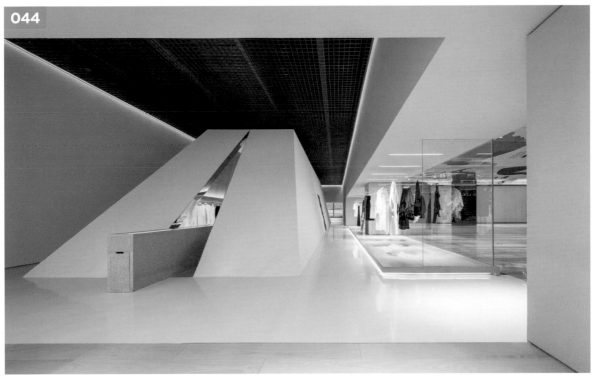

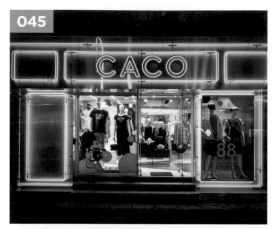

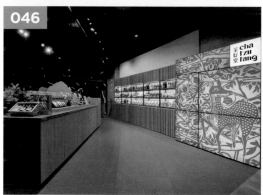

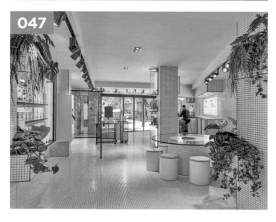

045 ▸ 利用霓虹燈的線條感創造前衛視覺效果

品牌「CACO」4 個英文字母本身有霓虹燈元素，於是設計師在本案將此元素延伸到整面櫥窗。在白天，除了字母招牌會發亮，其餘關閉的霓虹燈管會呈現霧白管狀，反而有種藝術感；到了夜晚，全部霓虹燈管同樣以亮黃光源吸引行人目光，燈管底下襯的是銀灰色調，亮黃與銀灰的搭配，使整體畫面具有前衛感。圖片提供 © 奇拓室內設計

TIPS# 由於品牌本身定位偏向休閒感，設計師面對業主想轉型的目標，把另種品牌視覺形象置入，運用銀灰色調、霓虹燈管的強烈線條與光源色調反差，創造速度前衛感。

046 ▸ 打造小鹿回眸特色店招，增高品牌識別度，加深顧客記憶點

此案將門市一部分歸作招牌燈箱使用，看似犧牲些許產品展示處，卻具十足宣傳效果。每當消費者搭乘百貨手扶梯上樓時，即可看見燈箱上有隻小鹿在苦茶樹中回眸，成為百貨商場中最具特色的光牆，品牌以藝術視覺取代商品陳列，運用不同比例切割的幾何燈箱，讓在地職人工藝版畫，成為讓人細細品味的品牌記憶點。圖片提供 © 格式設計展策

TIPS# 將策展模式於有限範圍內發揮最大效應，門市運用大型燈箱轉化成兼具招牌與視線引導的功能，在消費者搭乘百貨手扶梯上樓時，即可看見燈箱上有隻小鹿在苦茶樹中回眸，就是要讓民眾在遠處便能被這家店吸引。

047 ▸ 以品牌識別色彩作為主色調

體現品牌的歷史，並且與未來藍圖結合是重要的設計原則，因此在一片充滿未來科技感

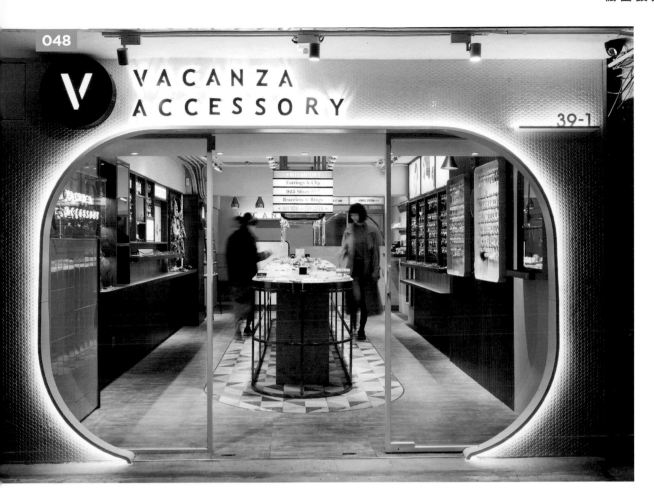

048

VACANZA ACCESSORY

39-1

048 ▮ 壓縮入口如洞穴，製造好奇慾望

的氛圍中，刻意以品牌 60 年來的識別色為色彩做定調，避免與品牌形象太過疏離。充斥在空間中的大膽飽和色彩，搭配亮眼的霓虹燈為主要照明來源，不僅吸引孩子的目光，也讓成人回到充滿好奇心的年紀。圖片提供 ©Masquespacio

TIPS# 利用綠意錯落的點綴，增添其有機感與生命力，舒緩空間材質的冷調性，也表達了品牌對於未來發展懷抱生生不息的理想。

座落於東區巷弄街道上的飾品小店，由於周遭各式小型店鋪眾多，在主要動線上為了讓過路行人能一眼所及，櫥窗立面的設計上儘可能避免過於瑣碎的線條，因此設計師特別選用馬賽克磁磚拼貼，白色賦予乾淨純粹質感，又兼顧好清潔整理的效果。圖片提供 © 肆伍形物所

TIPS# 現場空間因室內低、外略高，立面開口特意採用鐵框拉出一道弧形造型，塑造出如小洞穴般的效果，讓人想鑽進去一探究竟，反而增加吸引力。

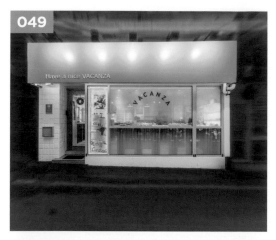

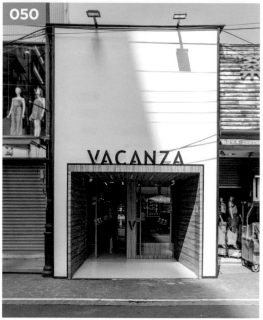

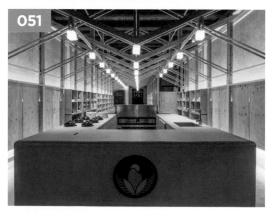

049 �}淺藍色帆布呼應清新品牌

由於品牌「VACANZA」是義大利文假期的意思，訴求每一個飾品都能成為生活裡的輕鬆假期，因此設計師選擇淺藍色代表年輕的色彩表現，營造天空藍的療癒氣息，加上緊鄰店面是自助餐店、小吃店，傳統招牌對比強烈，正好將天空藍所帶來的清爽輕鬆，跳脫出獨立鮮明的視覺感。淺藍色帆布材質，搭配磁磚刷白，與玻璃櫥窗形成整體清亮的店面形象。圖片提供 © 丰墨設計

TIPS# 原本鐵框使用木紋膜貼，營造木框設計感，考量原本店面右邊有一面氣窗，設計師在玻璃櫥窗左邊規劃一塊相同寬度的立面展示區，與氣窗造成對稱的平衡感。

050 ▶Π形入口意象主視覺 3D 感

經過深入討論，了解「VACANZA」品牌期許可帶給顧客度假般的自由氣息，從飾品內找到自信與生活發想，設計師以線條俐落感及不同材質的變化來呈現品牌訴求。「VACANZA」位於台中逢甲夜市內的店面，空間外觀以白底黑線為主視覺，搭配3M 特耐裝飾軟片木紋貼皮構成Π形通道的入口意象，與店面外逢甲夜市的熱鬧人潮做個反差的對比。圖片提供 © 丰墨設計

TIPS# 水藍色 Epoxy 地坪由入口的斜坡進入店面延伸至最尾端的牆面，並在進門處使用了線型 LED 燈，作為視覺引導。

051 ▶以食物氣味留住人的腳步

相較於一般零售獨立門市常見的櫥窗設計手法，葉晉發商號反倒用「食物氣味」吸引人潮，設計師訂製了大型吧台，並刻意外推至入口，試著更親近路過的人群，並整合米飯糰等熟食販售，透過試吃、食物的香氣吸引人們停留與進入店鋪瀏覽選購，一個個土鍋底下皆具備保溫的效果，同時吧台下也隱藏冰箱設備，方便食材的保存。圖片提供 © B+P Architects x dotze innovations studio 本埠設計（蔡嘉豪＋魏子鈞）／空間攝影 © Hey, Cheese

TIPS# 吧台、地坪覆蓋的樂土灰泥或是鐵件框架、夾板，都是期望透過材料最原始的面貌與百年宅邸產生隱性的呼應連結。

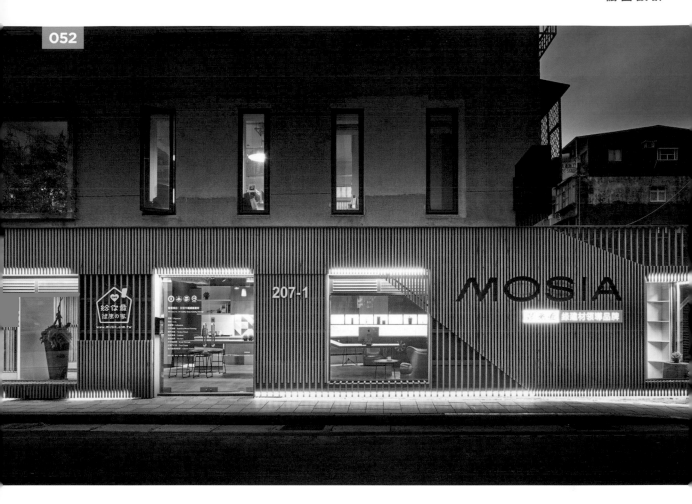

052

207-1

MOSIA
綠建材領導品牌

給你最
健康の家
www.mosia.com.tw

053

052+053 ▨ 木質角材活化立面，連結販售產品

販售綠建材的板材門市，過往單調的開口立面脫胎換骨，以角材、夾板材質重新詮釋長達 16 公尺的外觀立面，經由不同深度、寬度、長度作疏密幾何的排列組合，並整合品牌 LOGO 與名稱，質樸卻又活潑地展現建築的新風貌，讓路過人潮不自覺地被吸引、進而停下腳步窺探究竟。圖片提供 © 曾建豪建築師事務所 /PartiDesign Studio

TIPS# 轉角同樣以通透玻璃材質打造，讓兩側往來的路人都能看見空間內部的狀況，立面上、下也加入間接照明，夜晚時形成特殊的立體光盒。

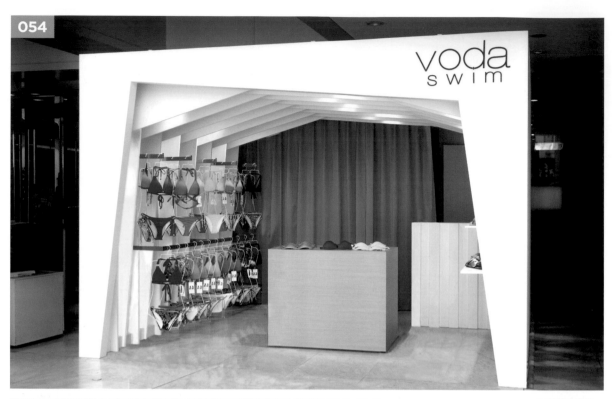

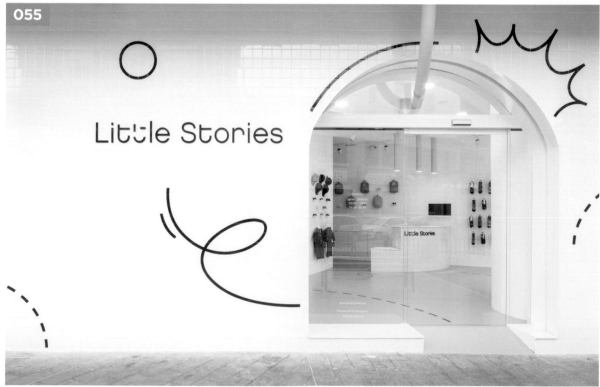

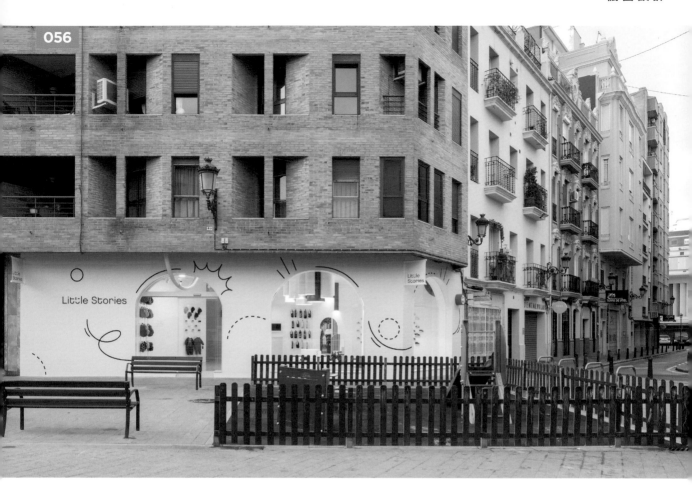

056

Little Stories

054 ▼ 純白海灘小屋映襯 Bikini 繽紛色彩

Voda Swim 是一間專門販賣 Bikini 泳裝的品牌，獨特的剪裁設計能展現出亞洲女性的曼妙身形，因此深獲消費者喜愛，Pop-up Store 整體空間的設計概念，延續 Voda Swim 過往門市以拱門及弧形線條帶出海洋波浪的印象，不同的地方在於，這裡將柔軟的弧形轉換成乾淨俐落的直線來呈現更抽象海浪意象。圖片提供 © 大名╳涵石設計

TIPS# 材質則以白色木作保留淡淡木質紋理，創造有如夏日海灘小木屋般的清新形象，純白的背景同時更能襯托 Bikini 繽紛活潑的色彩。

055+056 ▼ 俏皮塗鴉符號，喚起吸引力

這是一間位於西班牙的兒童鞋店，既然是專為兒童打造，設計團隊對此提出三個關鍵設計，趣味性、簡單性和多變性。因此，店鋪外觀立面以純白明亮的顏色鋪陳，加上設計師為品牌創立的一套俏皮的無襯線字體和線條圖案系統，這些字體也充分表達屬於品牌的形象，俏皮可愛的設計也喚起兒童與爸媽的注意力。圖片提供 ©CLAP Studio

TIPS# 考量販售對象為親子族群，入口處運用斜坡設計，即便是推娃娃車也能方便進入，外場甚至利用格柵、溜滑梯設備圍圍出遊戲角落，提供孩子玩耍與爸媽暫時休憩的需求。

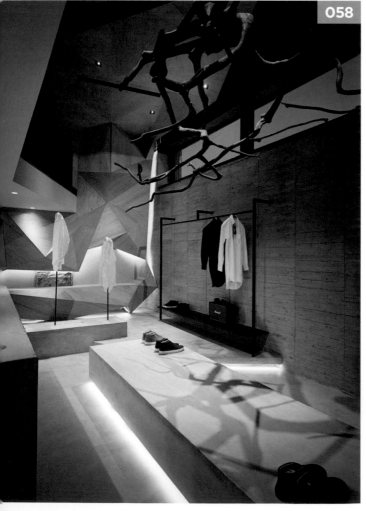

057 半開櫥窗勾引窺探慾望

設計團隊將面向騎樓的建物邊界，從原有的落地窗改造為左右二大櫥窗，而中間夾有出入大門的配置。為了更能挑逗過往行人的視覺感官，設計師反常態地運用簡樸的水泥結構，將左側櫥窗作景框下壓的設計，使之與右側原尺寸的大櫥窗形成開與半開間的視覺差異，有趣的是，這些微改變成功引誘路人向內窺探的慾望，落實其行銷目的。圖片提供 © 雲邑設計

TIPS# 刻意下壓左櫥窗高度約落在 130 ～ 140 公分間，容易引發窺探慾望，另外，這高度剛好不影響衣服的呈現，卻又能讓店內逛街的人享有些許隱私性。

058 牆裡牆外的純淨與探索

對於潮流服飾業來說，櫥窗有如靈魂之窗，可以快速傳達其時尚態度。但向來『不按牌理出牌』的雲邑設計，在遇上勇於接受創新設計的業主時，竟大膽決定將原本臨路的櫥窗優勢捨棄，反以厚厚的高牆取代，讓屋高達 5.5 米的店門面只保留斜切、退縮的隱式入口，以及一道橫向高窗與星空對話。圖片提供 © 雲邑設計

TIPS# 反傳統的門面反而能引起路人好奇，欲推還就地召喚著遠近好奇的目光，另一方面，也隱隱醞釀出客人推門而入時那一瞬間的驚喜，而門裡只以高窗露出帶狀藍天星空，則更顯純淨與獨立。

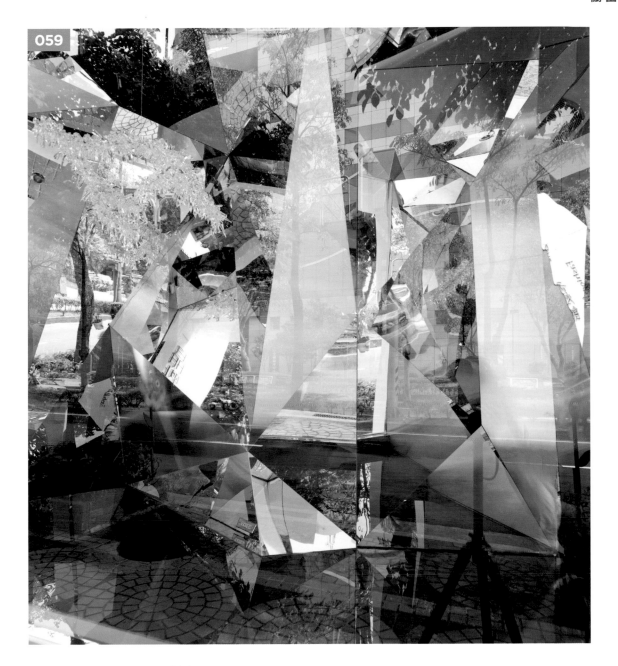

059

059 ▸ 幾何晶鑽呈現扇形櫥窗

為了更加強化水晶燈飾的商品特質,在面向人行道的仰角櫥窗內除展示有大型瑰麗的冰晶燈款,在櫥窗玻璃面上更特別運用乾淨俐落的金屬包框,內部輔以鏡面穿插毛絲面不鏽鋼為基材,加上繁複、精準的鑽石面分割、拼接工法打造成一座扇形屏風,讓櫥窗本身就能創造出前衛又充滿幾何生命力的視覺印象。圖片提供 © 雲邑設計

TIPS# 櫥窗在白天可隨晨昏不同的日照、視角,反射出五光十色的街影片段,一到夜晚,則藉由內建的投射燈光亮起,使扇形屏風又可嶄露出另一種光幻藝術。

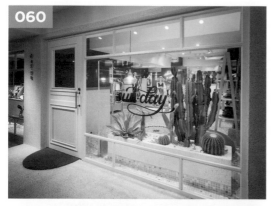

060 ▰ 熱帶植物佈景，以加州海岸的熱情向行人打招呼

Sun·day store 為全台第一間以度假出遊為主題的複合式精品店，店內商品皆為該品牌自全世界精選收集而來，品牌核心精神為「享受生活」，希望顧客能來此購買到齊全的出遊必備品，因此店面風格以熱帶海洋風情為主調，入口門面以純淨輕盈的白色展現紓壓氛圍，櫥窗內的沙漠植物層層堆疊出奔放熱帶的意象。圖片提供 © 大名╳涵石設計

TIPS# 地面與柱面採用抿石子工法，細小而多彩的石子，不僅增加了空間的材料觸感，亦為品牌形象注入一絲質樸氣息。

061 ▰ 融入文青、老街氛圍的混搭風飾品小店

僅 5 坪大的飾品小店位於捷運的誠品地下書街，附近的赤峰街亦為著名的文青小店聚集老街，設計發想源自便於此——希望能自然融入周遭環境氛圍。設計師利用溫暖調性的木皮、仿巴洛克設計風格的圓拱造型、類似老公寓磨砂玻璃的銀霞玻璃，打造富有濃濃年代感、斯文書卷氣的溫暖精緻櫥窗門面。圖片提供 © 丰墨設計

TIPS# 飾品店面寬 3.5 米，利用店內照明較地下街明亮的優勢，透過溫暖材質色調，打造出聚焦、吸睛的效果。

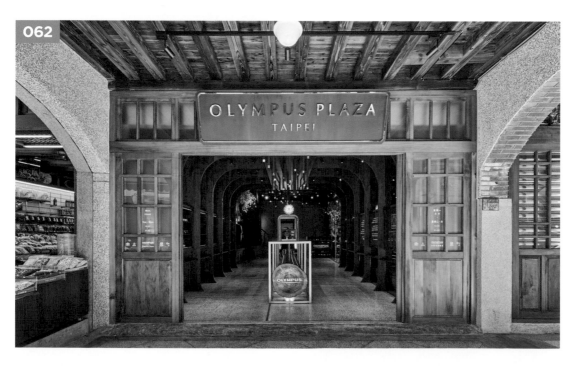

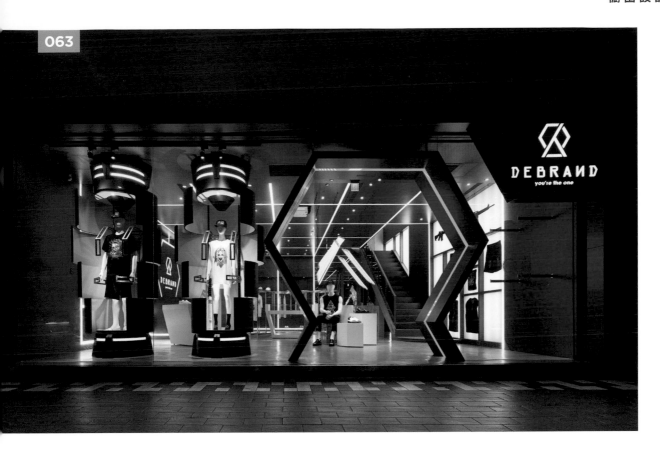

063

DEBRAND
you're the one

062 ▸ 保留百年古蹟外貌，注入經典品牌堅實精神

歷久彌新的相機品牌 Olympus 在大稻埕設立的台灣首間旗艦店 —OLYMPUS PLAZA TAIPEI，作為店面的建築本身為一棟具有百年歷史的古蹟，湘禾設計設計師周奕伶分享最初在發想設計時，首先著重於如何將此風格獨具的建築物與 Olymous 品牌建立連結。店面中的木造圓弧拱門設計，靈感來自於大稻埕傳統洋房騎樓的拱門元素，此元素從室外延伸進入室內，使視覺順接延展，此外，拱門的弧形語彙亦比喻著相機觀景窗的形狀。圖片提供 © 湘禾設計

TIPS# 由於建築物為百年古蹟，於法規上具有不可改建的規定，因此大量保留了建築原有的元素與樣貌，僅用局部「加法」的設計，體現品牌精神。

063 ▸ 前衛風格強烈展現潮牌個性

在眾多潮流時尚品牌中，由台灣歌手——吳克群所建立的潮牌「DEBRAND」，具有鮮明亦辨的風格，最大的特色來自於品牌將大量華流文化元素融入設計當中，例如甲骨文及青花瓷等經典元素。此外，該品牌於台北西門町打造了一間展現未來概念的品牌實境體驗館，以前衛的科幻感表現傳統與新穎相互激盪出的嶄新面貌，滿足所有男孩的「特務夢」。圖片提供 © 大名╳涵石設計

TIPS# 以太空梭中的休眠艙為靈感，設計了 2 座 3 公尺高的圓形展示台，大門的形狀模擬 LOGO 圖樣的外輪廓，環環相扣深化品牌意象。

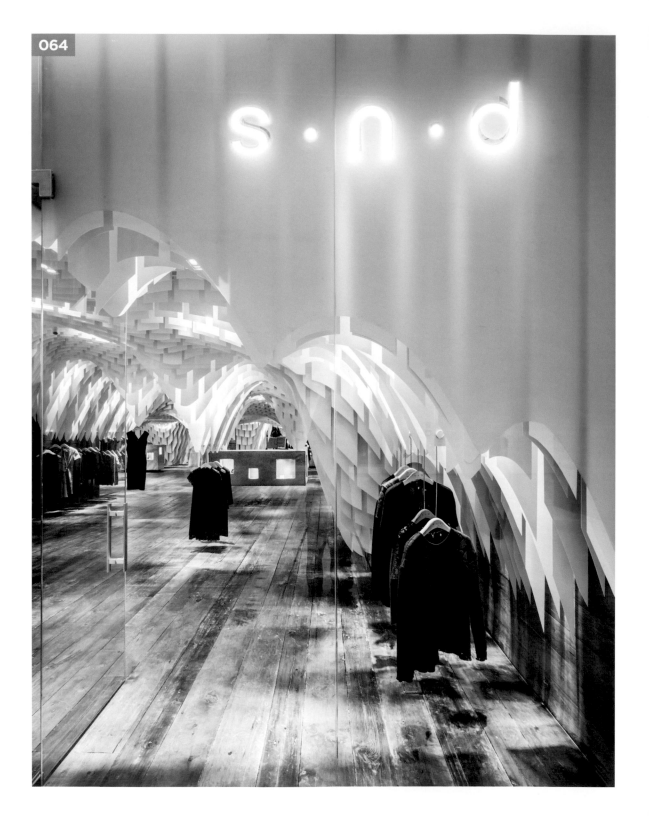

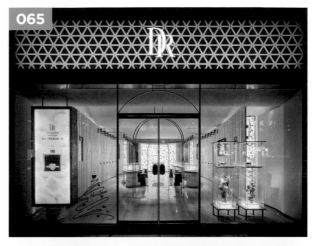

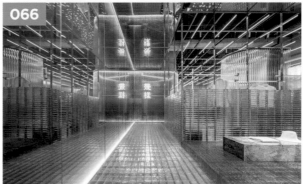

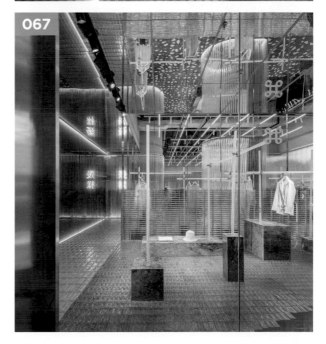

064 ▷ 通透玻璃創造簡約壯闊外觀效果

SND store 店鋪的外立面選用了清玻璃、磨砂玻璃，讓櫥窗維持通透延伸的視覺效果，也由此來映襯店內垂墜纖維片的剖面線條張力，進而創造出簡約但卻壯闊的外觀設計，藉此吸引顧客進入店內。圖片提供 ©3GATTI

TIPS# 商店標示以 LED 字母燈箱顯示於清玻璃立面，簡潔俐落襯托出店鋪內部的質感。

065 ▷ 立體切面線條回應商品特色

戴瑞珠寶旗下獨立運作的求婚品牌 DR，於上海成立的實體店鋪就位在異國風情的街道上，清透的玻璃櫥窗兩側簡單俐落各自利用品牌燈箱、展示高櫃，清楚明瞭地點出商品，也能一眼望盡被內部的空間所吸引。圖片提供 © 水相設計

TIPS# 品牌 LOGO 立面運用鏡面鍍鈦材質，勾勒出鑽石切面的線條意象，呈現出閃閃發亮的光澤效果。

066+067 ▷ 水藍玻璃磚、鏡面折射虛幻空間感

此為中國極簡主義女裝品牌幾樣的新店鋪設計，入口櫥窗地坪和廊道皆使用玻璃磚鋪陳，甚至利用玻璃磚隔屏區劃出與室內的範疇，鏡面天花板材料反射倒映出室內灰綠色水磨石地坪、半反射玻璃，創造虛幻的視覺效果。圖片提供 ©Studio 10

TIPS# 櫥窗區域使用淡藍色透明玻璃磚，與透明純色的廊道做出區隔，高低層次的大理石平台塑造出如舞台般的效果，讓人一眼即被吸引。

068

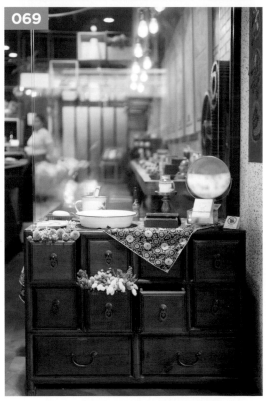

069

068+069 ▸ 藥櫃營造一處古樸端景

門口右側以低矮的抽藥櫃作擺設陳列，擺放上店家名片、產品包裝，再以民初日治時代的物件作 妝點，融合復古與現代感的品牌主視覺，呼應大春煉皂的製皂時代背景，及品牌自然古樸的況味。攝影 ⓒAmily

TIPS# 巧妙地將「皂粒」 鋪放在透著復古味 的琺瑯盤上，讓往來的人群 在索取店家名片的同時，還能實際看到製皂的原料。

070+071 ▸ 透光高台陳列主力商品，吸引顧客目光

BsaB 的空間材質主要以木、石為主，對應品牌訴求的天然質樸，也因此櫥窗兩側採用透光 的琥珀色石材作為陳列高台，與店內整體色系更為協調融合，此外，陳列台的高度也經過縝 密考量，以人體視線平均約 140 公分左右的 高度為設定，加上擺放主軸擴香商品，讓消費者進出時都能被吸引目光。攝影 ⓒ 沈仲達

TIPS# 不僅是櫥窗，包括店鋪入口兩側也特別挑選特大擴香瓶，利用嗅覺與視覺的雙重感官引導之下，成功提升顧客的關注度。

072 ▸ 導入美術館概念，提供不一樣的衛浴展示體驗

這是間定位在高端衛浴品牌的展示間，為了給予消費者不同展示銷售體驗，近境制作嘗試將「美術館」概念導入其中，以不同尺度透過片牆、脫開區分空間，創造出各自的使用環境外，也藉由這些材質製造出整體空間的連續性與開放性，甚至還能產生視覺串連的小趣味。圖片提供 ⓒ 近境制作

TIPS# 迴字形的動線設計除了區分了不同場景體驗，也重新運算人們走入美術館空間的心境，透過一動一靜的感官體驗，把握每一次與空間對話的機會。

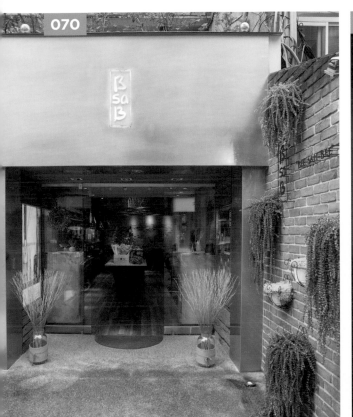

070

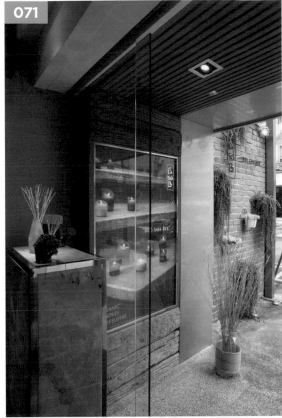

071

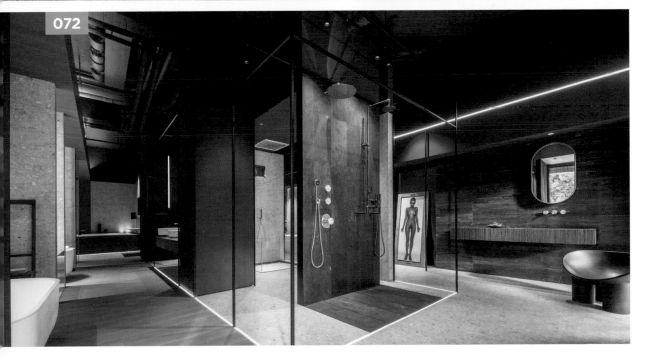

072

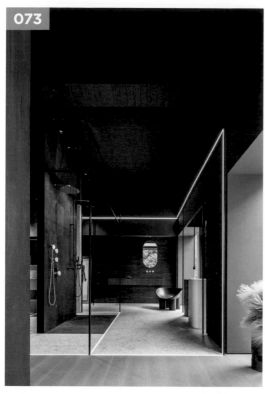

073 ▰ 虛實手法帶出場景化的衛浴展間

為了帶給消費者不同的空間體驗，設計者透過框架、場景、裝置等作為界定環境的因子，如此一來，虛與實的手法創造出不同的牆體形式，在量體排列重組後，產生出全新的空間架構，為場景化的浴室空間，創造出全新的樣貌。除了減輕視覺的重量感，也將單向開口的陰暗空間，轉化成光影演繹生活藝術。圖片提供 © 近境制作

TIPS# 一向一景的方式創造空間結點，線型鐵件框架及燈光，則成功區分出不同空間及場景。

074 ▰ 內縮造景，簡約低調侘寂美學

擁有數家韓貨選品店的品牌，每間門市賦予不同的風格定位，位於中山站的位址希望能帶入日式簡約、強調本質的簡樸之美。從選點上即特意挑選老屋，而設計師也刻意將門面內縮，退讓出小院子尺度，枕木鋪陳小棧道效果，配上石子地坪、園藝造景，勾勒乾淨的白色立面，帶出質樸、素雅氛圍。圖片提供 © 竺居設計

TIPS# 原始樓梯略窄，往外退拉出兩階踏面方便顧客行走，店名招牌也特意縮小尺寸，僅搭配一盞小燈泡燈，與整體氛圍更為協調，過往鐵皮屋頂拆除換上玻璃屋簷，透光也能作為躲雨使用。

075+076 ▰ 以退為進的吸睛櫥窗

位於巷弄中的小型音樂中心，以展售鼓和吉他為主，咖啡為輔，作為讓人接近音樂、愜意挑樂器的場所。設計者善用建築既有條件，為店面的外觀及櫥窗展開一張容易親近、具記憶點的「臉」，清玻璃圍成的面創造無縫感，俐落地嵌進水泥和塑鋁板之間，一樓較路面抬高，行人視線能更直接望見店內陳列的商品。圖片提供 © 本晴設計

TIPS# 水泥灌鑄的出挑區域做為櫥窗，有如一個小舞台，清玻璃虛化了分隔裡外的介面，自內向外延伸的塑鋁板將行人與樂器串聯，以清新簡單的方式，賦予各個樂器展現姿態樣貌的空間。

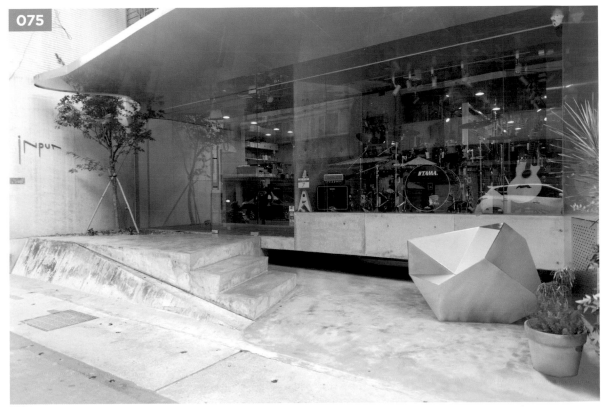

075

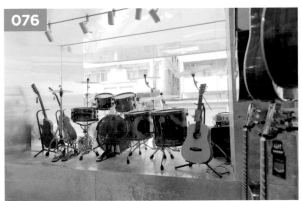

076

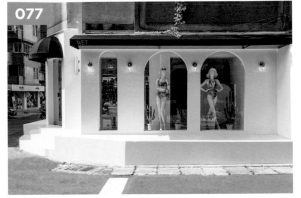

077

077 ▸ **黑與白的法式優雅**

座落於東區巷弄內的店面，以販售女性泳裝、時裝、珠寶配件等商品為主，由於希望走的是時尚典雅的氛圍，設計師將原始沈重陰暗的外立面重新整頓，弧形櫥窗配上純白潔淨色調、黑色雨棚設計，彷彿行走於巴黎街道邊。圖片提供 © 竺居設計

TIPS# 特別選用黑色雨棚，與白色形成對比，黑白配色也更為突顯法式浪漫的調性，同時把店名直接印刷在帆布上，更為優雅許多。

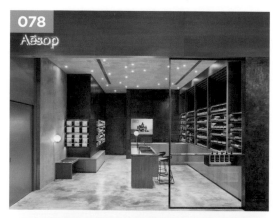

078 ▸ 櫥窗突顯品牌精神而非產品

為百貨中的獨立櫃位，擁有較為完整的空間訴説品牌故事。櫥窗做為觸發消費者接近並想入內了解的介面，不做阻隔視線的櫥窗展示，讓經過的人得以一覽無遺，設計靈感來自光線透過窗戶進入幽暗室內的氛圍，透過空間設計烘托產品陳列的秩序，傳達視覺與感官彼此適應調整的不同層次。櫥窗的清玻鐵件隔屏設置護手霜體驗區，內部也以洗手檯做為體驗核心。圖片提供 ©CJ Studio 陸希傑設計

TIPS# 櫥窗不做展示，而是讓視覺穿透整個櫃位創造視覺印象，傳遞品牌極簡、質樸、設計的個性。將主要展示區視為窗口，利用幾何變化及堆 出多層次結構，陳列不同類型屬性的產品。

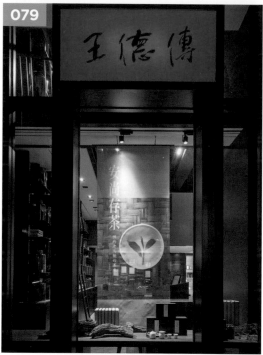

079 ▸ 櫥窗連結裡外印象

以整面的展示櫥窗令行走的路人駐守，王德傳的品牌識別深植與整個空間之中，除了品牌一貫大紅色的強烈印象外，更利用中國文化：琴、棋、書、畫為櫥窗展示與品牌做出連結。圖片提供 © 瑪黑設計

TIPS# 通透的櫥窗往內延伸可見設計師同樣以二大元素：紅色茶桶主牆、百年茶莊印象—大茶台為空間鋪陳，塑造出顧客對王德傳的強烈印象。

080 ▸ 鮮艷色塊外觀引人注目

飾品店取名為義大利文度假的意思，設計師特別選擇與店名 LOGO 色系相近且更具度假氛圍的藍為主色，搭配大膽的螢光綠、白色作出現今歐洲最流行的大色塊效果，完全跳脱周遭環境色調，路過行人從遠處即可看見飾品店的存在。圖片提供 © ST design studio

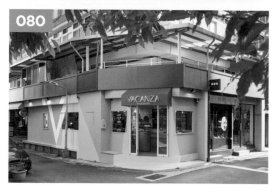

TIPS# 飾品店外觀有刻意地作架高處理，創造出讓另一半等候的座位區，而原本看似為缺陷的路燈，也在色塊的揮灑之下，形成宛如光源灑落而下的倒影效果。

081 ▶ 想一探究竟的穿透式櫥窗

位於熱鬧街區市商圈的台茶品牌體驗店，以「共享客廳」概念規劃，將沏茶款待的心意，串聯傳統與現代的台茶文化，輔以異業結合「微熱山丘」，將鳳梨酥搭配沏茶增添茶趣，創造茶藝、空間、人文的綜合體驗。視覺穿透的設計讓往來遊客能無壓力地進入，大量留白牆面與質樸木凳在一排繽紛店面中格外吸引目光，也是拍照打卡的角落。圖片提供 ©CJ Studio 陸希傑設計

TIPS# 入口處以圓弧實體強調空間退縮，引導人群進入店內，玻璃面清楚地讓視線穿透，讓遊客得以一瞥虛實。

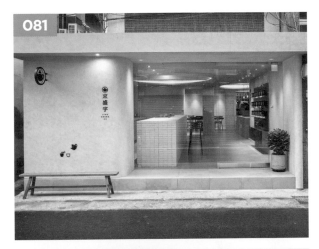

082 ▶ 在有限櫃位創造體驗與互動

美妝保養品牌在百貨中設櫃，面對走道的檯面設計護手霜試用角落，且內縮出一個可以駐足交談且陳列相關產品的區域，增加顧客與品牌和店員的互動機會。櫃位以簡潔的直線與局部弧線構成主設計元素，將主要結構柱體結合洗手檯面及服務櫃台，規劃一體成型的大型中島，周圍搭配水平線條之層板，與中島區共同展現純粹而豐富的體驗。圖片提供 ©CJ Studio 陸希傑設計

TIPS# 沿著柱體向左右延展的中島，立面做為品牌形象和主題產品陳列區，檯面則是試用、互動的場域。櫃位設定 2 個開口，商品沿著周圍陳列，流暢自由的動線降低靠櫃的壓力。

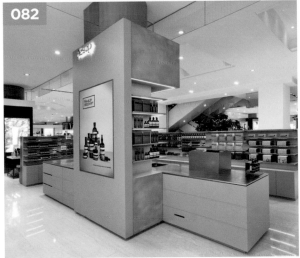

083 ▶ 木框、水泥勾勒自我特色

韓國流行飾品配件位於中山門市的據點，屬於轉角的空間基地，落地窗與入口動線維持原始店鋪的設計，但特意將木頭框染深處理，與內部整體色調更為協調，立面以質樸帶有顆粒質感的水泥鑿面呈現，結合簡約俐落的鐵件字體招牌，低調細緻地彰顯自我特色。圖片提供 © 竺居設計

TIPS# 另一側鄰街道的側招運用可愛的燈箱形式打造，粉紅色調加上活潑的 LOGO 設計，吸引路人目光。

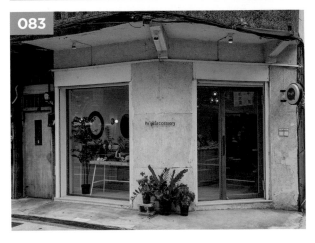

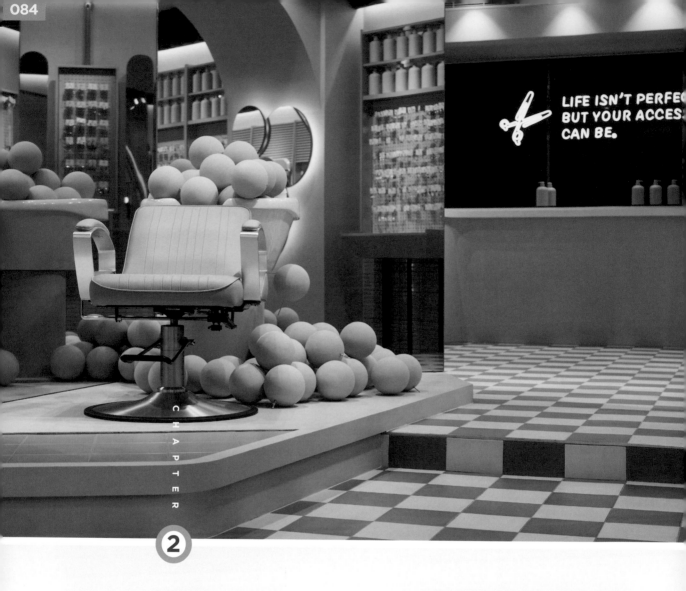

LIFE ISN'T PERFE
BUT YOUR ACCES
CAN BE.

CHAPTER

②

擺設陳列

對於零售空間或是百貨商場來說，展示櫃、陳列台不只是肩負機能與大量存放商品功能，藉由適當的陳列高度、商品擺設的位置與堆疊手法，以及利用非貨架形式的道具裝飾，更能成功吸引顧客目光。

084 ▌運用道具讓商品陳列更有溫度與創意

基本的陳列容器包含展示櫃、架與中島、陳列台，是屬於機能而理性的放置式陳列，但為了讓商品更能傳遞溫度與生活感，不妨依照商品特色延伸使用道具陳設，例如飾品店鋪趣味擺設洗頭椅、粉紅球球裝飾，增加游移動線時的趣味，或是也能依照規畫的主題、季節性延伸設計。圖片提供 © 懷特室內設計

085 ▌黃金陳列區高度約在 140 ～ 160 公分

最佳的黃金陳列區段取決於人體的視線高度，亞洲男性的平均身高約在 175 公分，女性則在 160 公分，視線高度約落在 140 ～ 160 公分高度的區間，因此建議主力商品分布於此區段內，最低建議不可低於 60 公分，低於這樣的高度就必須彎低拿取，較為不

085

087

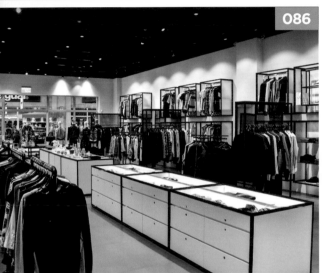

086

088

便。圖片提供 © 直學設計

086 ▌根據物件種類思考陳列架尺寸與深度

依照不同商品，陳列架的尺寸設計也會有所不同，舉例來説，鞋子的層架之間高度，一般落在 25 ～ 30 公分，如果像是衣服的展示，通常多數是正面朝向賣場，顧客可以直接看到衣物的全貌，此時掛桿深度需考量手伸進去的長度，約在 20 公分左右，每個掛桿之間則建議約 50 ～ 60 公分，避免相互干擾。圖片提供 © 大名Ⅹ涵石設計

087 ▌中島展台的設計取決站立高度、物品種類

陳列架除了依牆設置外，店內中央也多半會設置中島展示櫃，考量人體站立高度，較方便拿取物品，離地面距離最高約在 80 ～ 95 公分左右。像是衣服、包款或餐具等，會選用階梯式的層架，每層層架的高度會依照物件尺寸而定。而像是珠寶、眼鏡等的商品尺寸較小，展台必須抬高至 90 ～ 110 公分，顧客坐著選購會比較適中。圖片提供 © 大名Ⅹ涵石設計

088 ▌集中陳列提高商品訴求力

當展示陳列時希望能加強商品的訴求效果時，可將重點銷售商品層架中心，藉此加強商品力度，除了能吸引顧客目光移動腳步來觀看，是一種能讓暢銷商品更為暢銷的方式，亦能帶動四周商品的銷售量。圖片提供 © 大名Ⅹ涵石設計

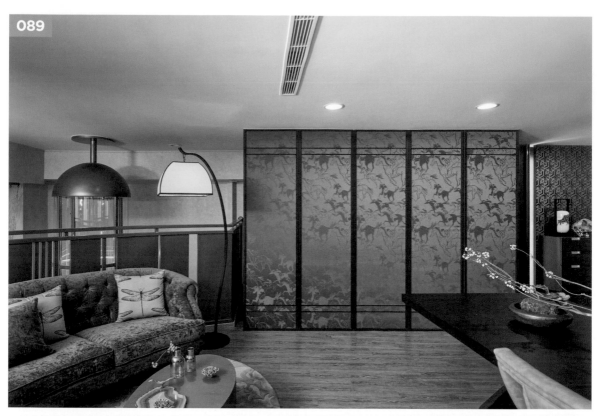

089

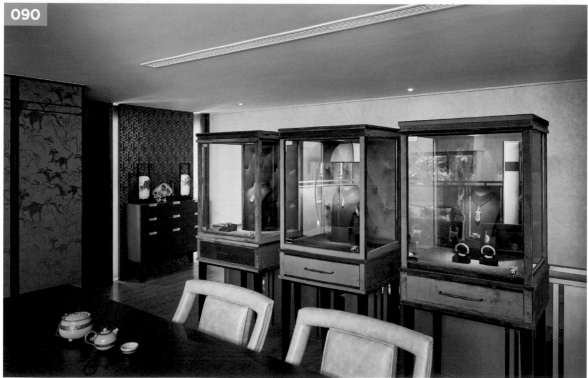

090

089+090 ▌瀰漫中式鮮亮風情的 VIP 品茗區

二樓夾層為 VIP 待客區，提供高單價商品洽談佩戴、VIP 客戶進一步商談、甚或老闆與朋友品茗聊天的地方，因此空間感設定較為寬敞鬆散，大量使用中式風格明顯的絲綢、絨布等鮮亮質感材料，平衡木質感建材的沉穩老練，鋪陳出一方輕鬆有餘韻、彷彿飄著茶香的貴賓休憩區。圖片提供 © 理絲設計

TIPS# 展示櫃降低商品銷售氣息、自然地藏身於長桌後方，特別提高櫃體高度，方便對面茶几貴賓也能不費力地欣賞商品。

091 ▌美翻！橢圓櫃讓人目不轉睛

「7 秒決定第一印象」，對於逛街的路人而言可能更短，為了擄獲行人目光並奠定美好印象，放在入門第一焦點區的自然要夠吸睛。為此設計團隊特別以「瞳孔放射」為概念，搭配地坪多色階的波龍地毯，營造向外擴散的漣漪視覺，大小不同的橢圓層板既可秀出最新款眼鏡，展示櫃本身更成為店中心點的裝置藝術品。圖片提供 © 森境 + 王俊宏設計

TIPS# 白色展示架搭配周邊漆黑色系的門牆，更可襯托出戲劇性的反差，而且利用不同角度的燈光照射，營造出灑落於地板上深、淺灰調的影子也極美。

092 ▌創新 vs 古典詮釋品牌精神

為滿足精品眼鏡的展示需求，牆面設計有許多櫃體，但有別於一般單調的層板櫃，採用以裝飾了線板線條的白色壁櫃，這些刻意簡化的白色線板櫃存在於墨黑的空間環境中相當搶眼，不僅傳達了古典優雅的精神，同時又有著現代創新的思維，也間接詮釋了店家的品牌精髓。圖片提供 © 森境 + 王俊宏設計

TIPS# 整個店內除了運用色彩做出黑白反差外，大量嵌燈與投射燈營造出俐落現代感，與溫暖的鐵線吊燈又形成對比，層疊出更細膩的品牌內涵。

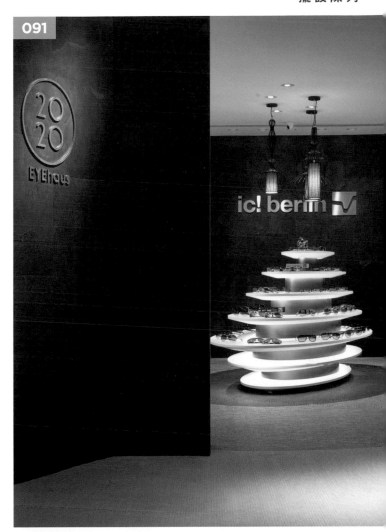

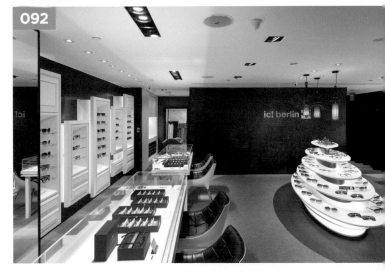

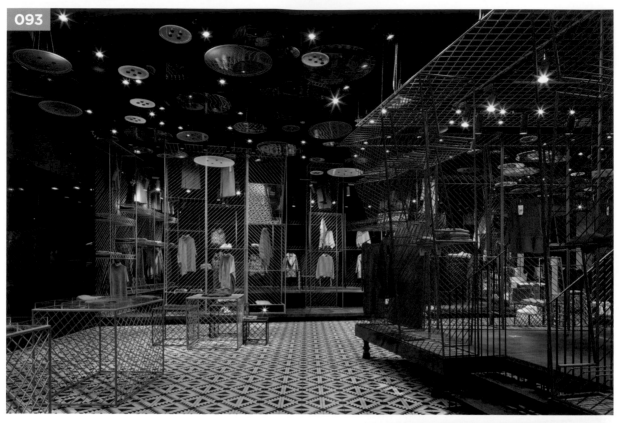

093

093+094 ▸ 鮮明色彩滿足潮女追求時尚的渴望

「就試試衣間」整合了天貓通 Top100 銷售榜上的潮牌，並且在其中挑選最有代表性的四大系列於店鋪中展售，希望透過線下的體驗感彌補網路購物帶來的試裝空虛感。此為「潮女系列」新奇大膽、潮酷有型、鮮明色彩等，這些向來是潮女的標誌，唯想國際將此概念融入了鐵藝展示架，再將其變體，形成了不拘一格的多面掛衣結構，兼顧個性美感與實用多樣性，又達到工藝設計與承重力間的平衡。圖片提供 © 唯想國際 X ＋ LIVING

TIPS# 一件件衣服吊掛在鐵藝展示架上，伴隨其錯落有致的造型，以及光影的交織，增加空間時尚味道，也能給潮流先行者們一個理想體驗空間。

094

095 ▍髮廊鏡台突顯飾品特色

有別於傳統飾品店單調的展示,設計師結合理性語彙與潮流色彩,將藝術感與商業化做出完美交融,由復古髮廊主軸開展的飾品陳列,訂製髮廊鏡台架構出陳列架,進一步強化商品的特色,背板採用洞洞板形式,給予彈性靈活的高度調整需求。圖片提供 © 懷特室內設計

TIPS# 鏡台兩側加入燈泡造型燈具,營造出如巨星般的梳化氛圍,刻意選用尺寸不同的規格,更為活潑豐富。

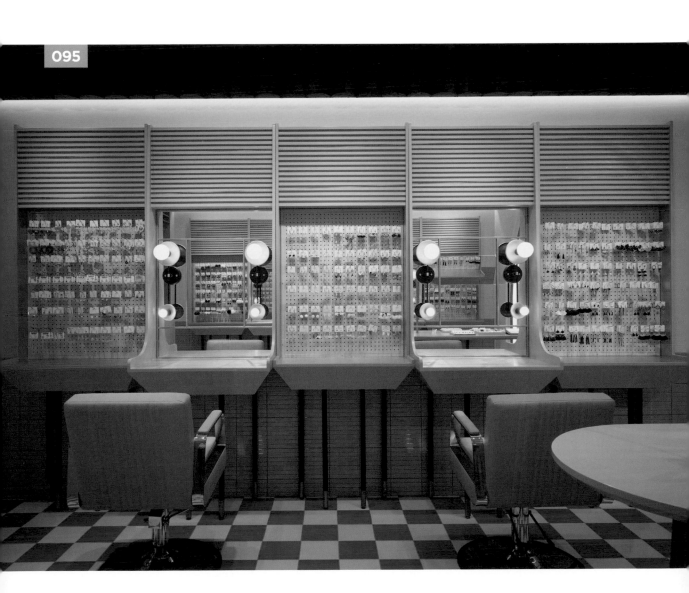

095

096

097

096+097 ▧ 走進金絲籠，享受獨有的試衣體驗

「名媛系列」區是以一個個精緻的金絲籠作為主軸，而衣架則被放在金絲籠內外兩側，遠看彷彿被精心呵護的公主蓬蓬裙。在金絲籠裡有著高低起伏的弧形平台，增加趣味性的同時又不失活潑可愛。而試衣間被巧妙的隱藏在弧形鏡面的「蓬蓬裙」內側，此外每個試衣間區域也提供梳妝、休憩、自拍區，等待著每一位公主。唯想國際認為，在這裡很輕易就能發生的一種場景：大家聚在一起，喝著咖啡，談論服飾搭配或交換心情，慢下腳步，品味生活，拼湊成為一次獨有的愉悅購物之旅。圖片提供 © 唯想國際 X + LIVING

TIPS# 燈光安排上，除了依照牆壁佈線給展出的衣物打光之用，另也在金絲籠上方環繞弧形折射、偏移角度，給金絲籠中央照進似夢幻的光線。

098 ▧ 精品展示手法秀出養生新滋味

店內坪約 11 坪，其中展示的商品不多，以飲品、漬物、五穀與醬料為主，數量不超過 20 種，因此設計師建議採用「精品」方式陳列擺放。機能規劃為前方的展示櫃、右側的內嵌區、後方的冷藏櫃與櫃台側的開放展示架等四大區塊。圖片提供 © 理絲設計

TIPS# 店家樂於跟消費者有所互動，無論是自己慢慢逛或與服務人員聊聊、試喝都非常歡迎，所以陳列方式與貨架高度都是專門為訪客能近距離接觸商品所設計。

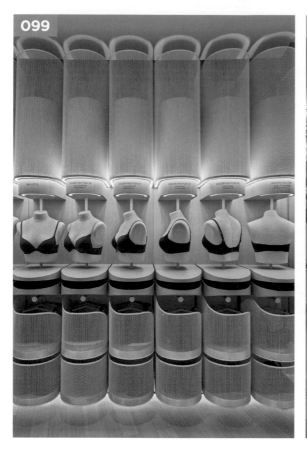

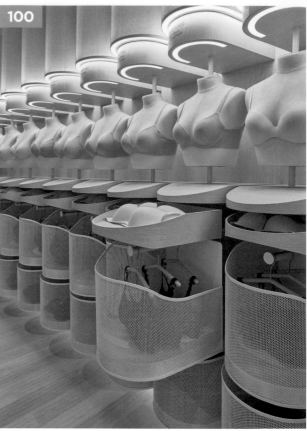

099+100 ▷ 360 度旋轉柱觀看細節更清楚

這間訴求創新、輕盈和舒適核心理念的 Regina Miracle 維珍尼品牌，打破過往傳統內衣店往往予人陳列凌亂的意象，設計團隊運用每一個柱狀單元，讓內衣模特兒被精心地放置在觀者的視覺中心，有趣的是，柱狀能夠 360 度旋轉，顧客更能清楚觀看內衣的每個細節。圖片提供 © 芝作室

TIPS# 木質抽屜未來能更展示相互搭配的內褲，下方可拉出的雙層沖孔網桶則是提供收納更多顏色與布料的選擇。

101+102 ▷ 既是裝飾線條亦是多功能衣架

「OL 系列」是從商務、幹練的職業女性形象出發，進而讓整體空間是以深灰色地板、混凝土藝術漆牆面等做勾勒，藉由這種元素創造出簡練且穩重的展售空間。每個衣架既是裝飾線條又是多功能衣架，形式美與功能完美結合，將空間屬性發揮極致，當然也能提升購物興致。衣物以壁面展示為主，獲得最佳視覺效果；體積較小的配件等則以陳列櫃展示為主，這樣規劃能獲得最佳視域範圍，也得以提供購物者的舒適的購物體感。圖片提供 © 唯想國際 X＋LIVING

TIPS# 在「OL 系列」區中，展台設計以幾何拼接、堆疊方式呈現，一來在空間利用上，完全可以自然承接衣物配件的擺放，二來又具緩解空間沉悶，用不同設計表現豐富了視覺意象。

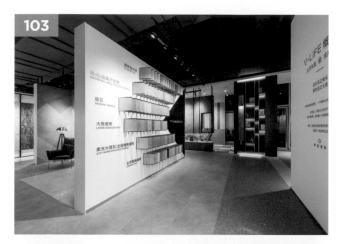

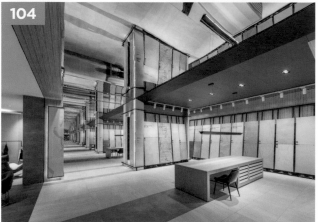

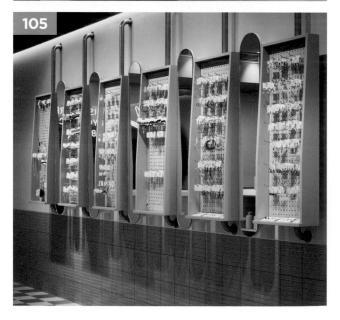

103 ▊ 序列化排列的石材展牆

針對不同材料屬性、生產方式與紋路、色彩呈現的石材，設計團隊以小面積矩形切割，再依不同類型的板材以 45 度角轉向，水平放置排列的方式，將材料歸納於選材室區域的入口處。白色背板牆面與均質的材料板序列，搭配以清晰的文字解說，讓消費者甫進入選材室，便能一目了然地了解石材的特性與質感，並能強化不同材料間的差異比對。圖片提供 © 竹工凡木設計研究室

TIPS# 以最單純的白色牆面，簡單的文字說明，搭配水平序列排列，讓不同質感的素材能在相同空間中被消費者揀選、比對。

104 ▊ 直向廊道創造的遊逛式消費體驗

位於上層的選材室與樣板房，透過自由平面的佈局形式，以強調軸線性的長廊穿越其中，兩側依序排列的柱列，在流動動線中為使用者創造出可自由進出的遊逛式體驗。儀式感強烈的主動線，結合天花感鏡面塑造出挑空的大尺度氛圍，為觀者建構如同置身文藝復興教堂般，在高度藝術性中帶有神聖場域感的莊重空間。圖片提供 © 竹工凡木設計研究室

TIPS# 以直向性主動線貫穿選材室區域，營造神聖的儀式性氛圍，結合全鏡面天花板設計，讓觀者如同置身歐陸的大教堂般，莊嚴而隆重。

105 ▊ 縮減展台尺度，釋放最大陳列量

由於空間後端主要作為結帳區域，為兼顧寬敞的動線尺度，以及最大飾品陳列量的商業需求，將鏡台展示架比例縮小，深度雖然變淺，但是高度不變，並搭配洞洞背板形式，提供大量展示，一方面交錯鏡面設計，既滿足實質穿搭比對，也使得商品的陳列立面更為豐富。圖片提供 © 懷特室內設計

TIPS# 牆面運用塗料與相近色調的長形磁磚拼貼，創造空間的層次與變化性。

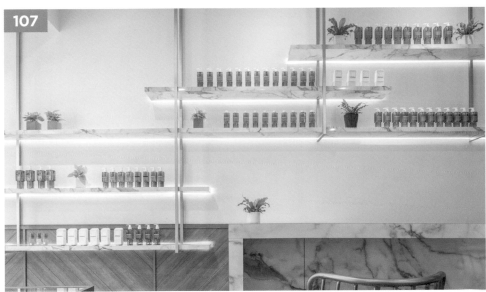

106 ▰ 仿石材 X 類金屬，省空間的時尚內嵌展示櫃

進門右手邊即為兩個展示櫃，因為以內嵌方式處理，充分利用門片後方空間，減少量體在店中所占體積，令大門能順利開闔與維持良好行走動線。櫃中利用方型置物架錯落擺放商品、綠植栽，背襯石材紋理美耐板，與仿金屬的包框設計，簡約時尚感油然而生。圖片提供 © 理絲設計

TIPS# 內嵌櫃設計同時解決入口處原有的建築柱體問題，透過木工整合、拉平不平整的畸零牆面，弱化櫃體存在感，一舉兩得、巧妙活用空間。

107 ▰ 讓商品融入空間成最美機能裝飾

櫃台後側開放展示架是石材與木工的完美組搭成果，清淺設色結合簡潔線條，節節高升的堆疊視感，在純白背景的映襯下，讓層板結構與一整排綠意盎然的健康食品陳列看起來極為賞心悅目，展現兼具裝飾視覺與機能的多重樣貌。圖片提供 © 理絲設計

TIPS# 大理石置物架本身具有一定重量，加上需負擔液狀產品載重，因此除了來自上方的支撐吊掛外，也需將石板固定於壁面，保證其穩固與安全性。

108 ▊ 櫃台造型隱性分區，多組客人也互不干擾

店內一樓採開放式設計，在不使用隔間分區前提下，設計師利用展示櫥櫃造型做隱性區別，分別為真空管展示區、四個弧形展示櫃拼組成的高腳區、提供站立選購介紹的方型櫃檯區、以及做最後階段詳談討論的方桌區。充分活用有限空間，或坐或站都能提供不同組客人舒適的選購空間。圖片提供 © 理絲設計

TIPS# 一樓壁面選用暗喻宛若翡翠般清新的淺綠皮革作壁材，表面仿舊立體壓紋隱隱凸顯整體空間質感與奢華氣勢。

109 ▊ 貼心考量客人視角設計陳列高度

設計師觀察空間屬於長形屋，在設計之初便決定將商品佈局在較長的兩側，讓消費者可以順著空間動線一路逛進去。展示區域除了陳列以外，還具備收納功能，櫃體不做滿，讓底部懸空，除了能夠放置鞋盒之外，還能放復古收納箱，為店面添增不同的設計感。圖片提供 ©Studio In2 深活生活設計

TIPS# 以男女性的身高平均值來設定陳列高度，貼心考量每位客人的視角，讓人感覺賓至如歸。

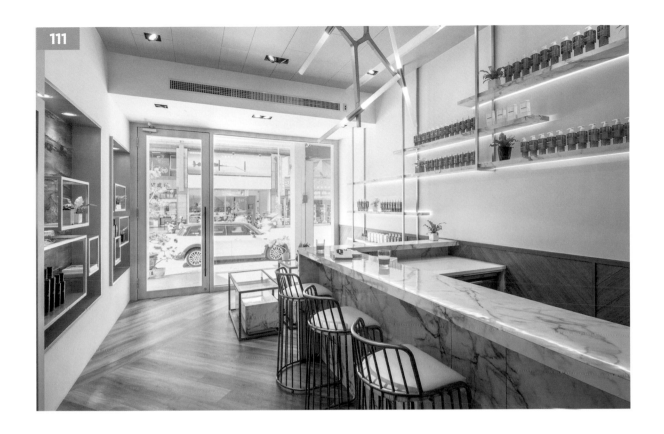

111

110 ▶ 大門端景，以燈光圖騰牆面展示鎮店之寶

推開大門走進店內，迎賓地毯的另一頭即為燈光展示端景櫥窗，是來訪貴賓必經之處，通常作擺放鎮店之寶或是工藝精湛作品所在。珠寶店以販售翡翠為主，端景牆便選用酒紅絨布做背牆襯底、石材包框，牆板層疊的水滴圖騰源自於頂級玉石從原石中取出時，呈現如湖水般清淡的色澤，就如同水滴一般澄澈透亮。圖片提供 © 理絲設計

TIPS# 酒紅色背景通常會導致光線泛黃，所以設計師有特別調節投射燈與間接照明的光線色溫，令此處與店中光源達成一致視感。

111 ▶ 放大櫃檯比例，重視與顧客交流

店家想與顧客多多互動、希望讓大家親身體驗感受健康商品的美好，所以即使只有店面僅有11坪大，仍劃出1／3的空間設定為招待試喝、聊天的櫃台，令其成為店內重心。而主要動線則是大門進來直行區塊，在吧台有坐人的情況下，設計師預留為120公分，稍大於大門入口寬度，足以令訪客輕鬆走動。圖片提供 © 理絲設計

TIPS# 店內空間不大，需格外注意動線細節是否合理，例如吧台檯面下方採內凹處理，除了方便坐下、貼近平台，也減少所需占據的走道面積。

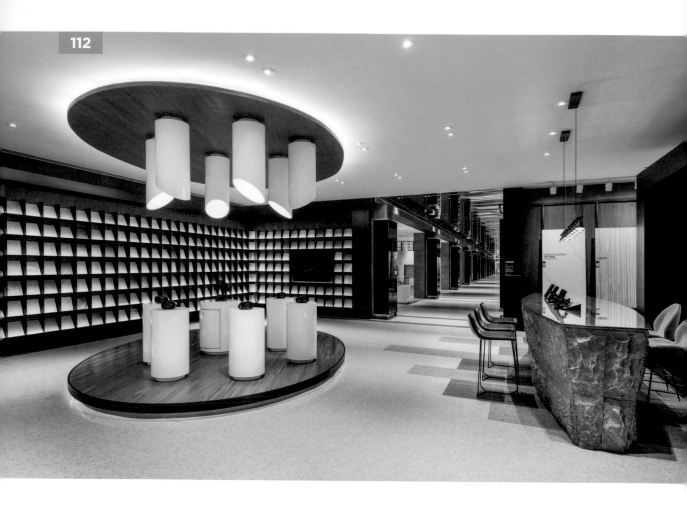

112 ▼ 未來氛圍形構使用者與產品的高科技連結

在科技引領生活的時代，除了傳統的實體物件選購，結合科技的新形態消費方式正改寫消費者的購物認知，在本案中，設計團隊特別針對 AR、VR 的虛擬實境消費模式，設計一個圓形的操作區塊，由木質地板、天花，結合白色柱狀操作檯，以高科技未來感，為虛擬實境體驗區打造出不同於一個個單獨隔間的傳統樣板房空間。圖片提供 © 竹工凡木設計研究室

TIPS# 以圓弧形為元素，結合異材質、異色彩的搭接，藉由未來感十足的氛圍，為虛擬實境區創造與傳統展售區域的差異化區隔。

113 ▼ 模組單元搭建上海胡同空間體驗

販售本土設計時裝平台的創 x 奕，從線上發展至線下實體店鋪，店鋪位於奕歐來上海購物村，設計團隊試圖從上海的地緣特性出發，將典型上海特色「里弄」，也就是胡同，如此的空間體驗帶入店鋪當中，利用模組化的金屬框及活動單元組合而成，開創出一條「弄」和三座「弄屋」的關係，也巧妙劃分出不同區域：展示空間、等候區、試衣間、收銀台。圖片提供 © 芝作室

TIPS# 模組化結構最大好處是，若店鋪未來面臨更換位址時可輕易地拆卸組裝，減少不必要的成本浪費。

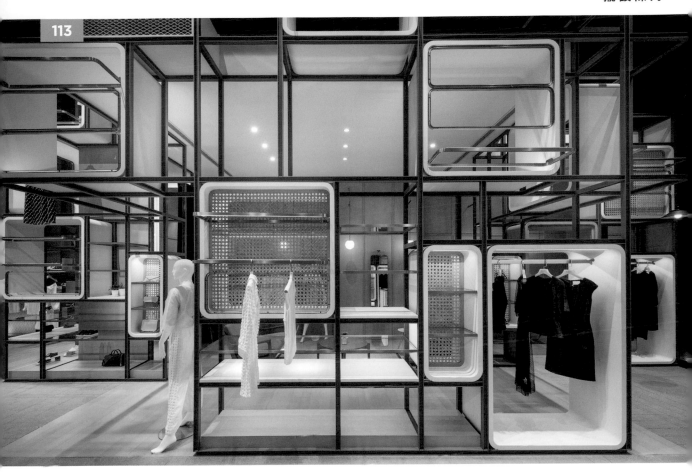

113

114 ▎實體搭配影像陳列

走進香港太古廣場的 Regina Miracle 維珍尼內衣品牌店鋪，弧形屏風自然地引導顧客進入特色產品區，此處的陳列利用模特兒搭配 ipad 螢幕作一掛一立的設計，詳細地呈現每一季精選產品和相關介紹，讓顧客更清楚了解每一件內衣的特色。圖片提供 © 芝作室

TIPS# 左側木柱邊延伸而來的弧面與展台，則是作為限定運動衣物的陳列，將每區內衣作出功能性的劃分。

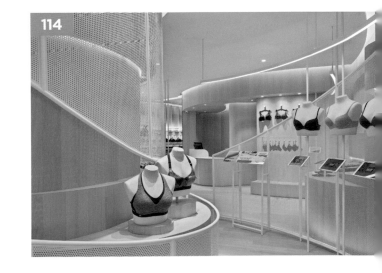

114

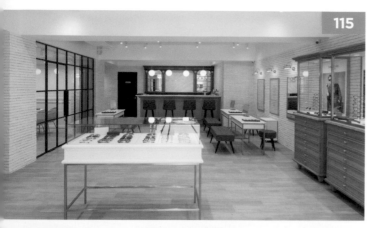

115 水平排列＋橫放，一展眼鏡的設計細節

店內以販售眼鏡商品為主，為了讓人清楚地看到眼鏡的造型、材質以及細節特色，設計者採取水平橫放的排列方式，將眼鏡有秩序的展現出來；另外為了能將鏡框、鏡腿、腳套……等眼鏡細節給展示出來，也特別透過鏡架以橫向方式，將眼鏡做開闔不同姿態的擺放，讓消費者能從不同角度了解商品的各處細節。圖片提供 © 直學設計

TIPS# 為了不讓消費者觀看的視線與角度受到影響，在打造玻璃櫥窗時將開關處收至櫥窗的下方或邊角處，櫃體立面更乾淨，挑選時也不怕受到干擾。

116 異材質、色彩混搭的配件展售區域

作為專業的高端年輕服飾品牌，除了既有的襯衫、外套、西裝西褲等標準服飾店販售的衣著商品，亦有錢包、領帶、鞋款、包款與手錶…等各式穿著配件，並獨立成一個單獨的銷售區塊。以企業 CI 色－藍色為元素，結合金屬展示架、木質方桌與全身鏡，以高質感的設計，為消費者提供一個可悠閒選購裝飾配件的小小天地。圖片提供 © 竹工凡木設計研究室

TIPS# 以藍色為主色調的空間，配合多樣化的材質搭配與鵝黃色座椅，以異材質、色彩混搭出和諧中帶有優雅氣息的展示區域。

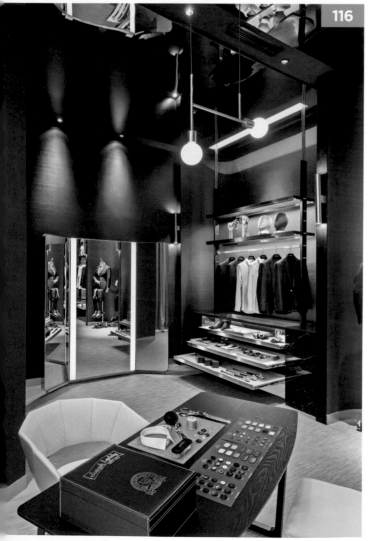

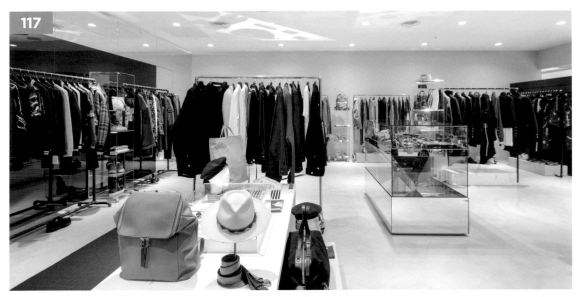

117

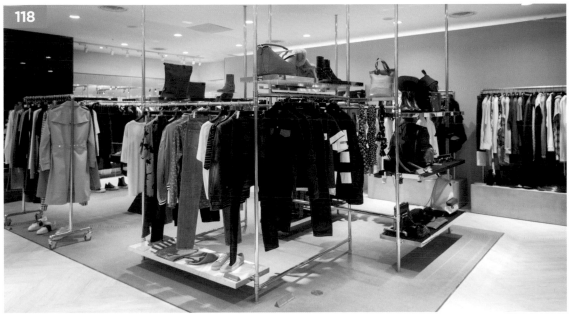

118

117+118 ▍各種展示架，把品牌衣物逐一歸類

店內販售的衣物品牌較多且種類也多樣，為了讓來店顧客能清楚各品牌的所在位置，選擇使用不形式的展示架，部分是立地式衣架，部分則是懸吊式衣架，同樣是一件件展現出衣物，但藉由展架的不同，又再把給環境做了點劃分。對應一些小型配件，除了以玻璃櫃展售外，像背包、帽子等，則選擇在限有空間裡加入層架、展台等來呈現，把多樣的販售物品借助不同形式的展示架逐一分類，也利於消費者做選逛。圖片提供 © 直學設計

TIPS# 地坪擷取黑白灰色系做表現，一部分加強品牌區隔概念，另一部分具有行走動線之意，在不過度干擾下指引消費者逛街的動線。

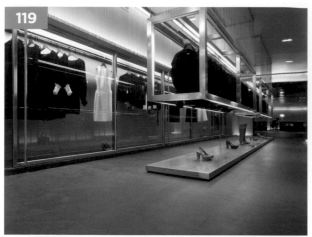

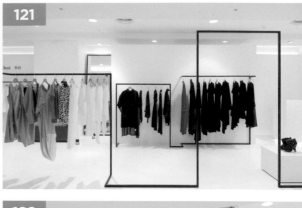

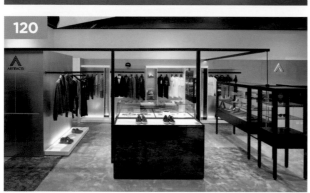

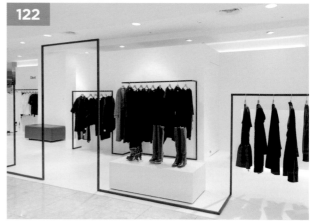

119 ▸ 櫥窗型陳列放慢購物節奏

一般商品陳列總是希望能在架上放上更多單品，好讓消費者可以有更多選擇機會。然而，將店內所有服飾都視為藝術品的精品業主卻逆向思考，願意給予每件作品享有更寬鬆而完整的展示空間。除了設有不鏽鋼矩框架與鋼纜陳列區，同時也有些商品被陳列在鍍鉻框架玻璃後方，表明這些衣服具有博物館特色，值得被更慎重地展示著。圖片提供 © 沈志忠聯合設計

TIPS# 設計者特別在購物者與上衣或夾克互動之前，安排一道玻璃屏，如此可為購物者提供片刻的停頓。也期待購物者可以緩慢欣賞，同時想想這家店為何擺放這類衣服。

120 ▸ 晶格櫥滿足三維立體展示

ARTIFACTS 是著名的複合式設計精品店。店內蒐羅不少優雅又不失個性的時尚品牌時裝精品，自然成為許多品味族群的愛店。為了延續 ARTIFACTS 所秉持的文化與創意市場精神，店內特別設計有多款不同尺寸的晶格櫥櫃，既滿足立體的三維展示需求，也讓每一件手工藝術品都能獲得最獨特的展示空間。圖片提供 © 沈志忠聯合設計

TIPS# 服裝部分則以較為親民的陳列方式，將吊衣桿沿牆而設，並配合動線安排，使購物者可以更近距離地欣賞、體驗服飾的質感與細節。

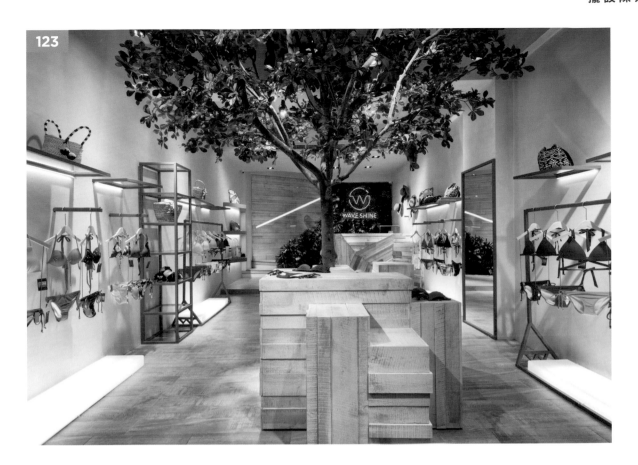

123

121+122 ▌ 一條線串起空間的展示與陳列

為呼應本身品牌服飾的設計調性，空間以黑白做表現，陳列上也以一條線來做串聯。設計者以鐵管為元素，輔以 90 度轉折方式，讓這條黑線能夠自己站立，且融入衣架功能，使其具有承載吊掛服飾的作用，簡單的結構也造就出宛如 2D 的視覺意象，同時也讓陳列更具律動感。店內還販售其他穿搭配件，這些非衣物類的物品則藉由展示架來做擺放，清楚錯開銷售商品的屬性。圖片提供 © 直學設計

TIPS# 使用的鐵方管寬度約 2.5 公分，融入衣架方式滿足展示需求，也藉由線的勾勒空間更為立體。

123 ▌ 創造情境式擺設，讓空間多了層次

在狹長的商空裡陳列商品，多半會擔心佔用太多空間而吊掛於壁面，這時可將展示本意轉作情境營造，像是本案在空間中央植入一株假喬木，一來藉由綠意盎然的印象，帶出品牌欲營造的夏日風情；再者，喬木前方客製高低錯落的展示平台，也能隱喻成散落於樹下的大小落石，讓品牌可將當季的重點商品擺放於此，成功將陳列目的與品牌風格相互扣合。圖片提供 © 奇拓室內設計

TIPS# 將格局限制與陳列需求，運用舞台的效果雙雙化解。設計師採用不規則的平台型態，將重點商品陳列於上方，且高低錯落的造型不會過於突兀或呆板，反而增添空間裡的趣味變化。

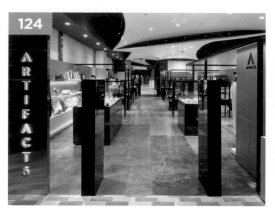

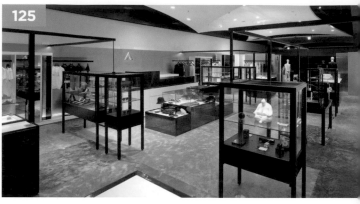

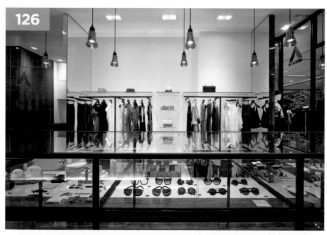

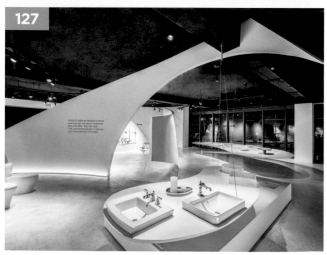

124+125 ▼ 多方向動線改善狹長問題

位於松菸百貨賣場內的 ARTIFACTS，因店內存在 17 米的長型空間問題，而且其中有兩個被分開的展示區域，因此，在動線與區域分配上需有更周延考量。首先，運用地板材料來模糊這二個區域之間的現有通道邊界，使兩個分離的區域重新組合為同一區，接著以多點展示與高低不等的玻璃櫃引導出多方向卻流暢的動線，化解長型空間感。圖片提供 © 沈志忠聯合設計

TIPS# 櫥櫃設計是由低層到高層逐步展示的，可以讓店內空間更顯層次感外，並且有效指引動線，使購物者可進入該通道，在視覺畫面上也更感舒適。

126 ▼ 博物館級的收藏展示概念

為了讓店內每一件手工製品都能被好好對待，決定使用『博物館收藏品』的概念，使作品得以在陳列櫃檯與玻璃框架內受到完整呵護。為此，設計團隊製作了大型的展示玻璃櫃，並將之安排於入店內最醒目的位置，周邊景物如眾星拱月般地環繞在旁，更能提高櫃內精品的受注目度。圖片提供 © 沈志忠聯合設計

TIPS# 為了讓展示櫃內精品更能吸黏眼球，大型展示櫃設計以及腰高度，略為俯視的視覺點更像博物館的展示檯，不僅看得更清楚，方便購物者可以駐足端詳。

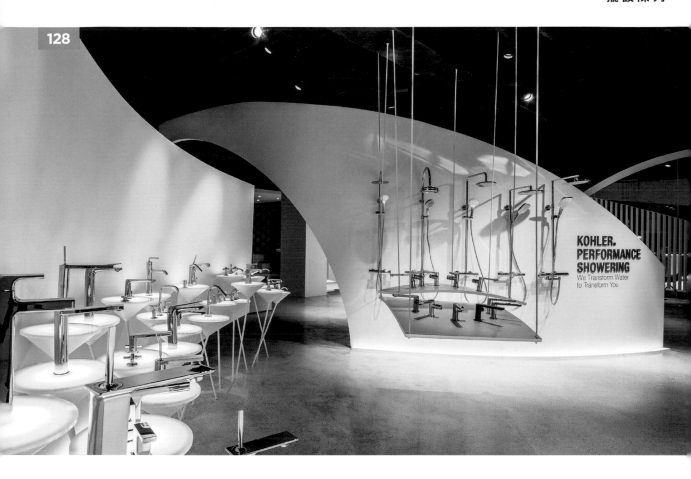

128

KOHLER.
PERFORMANCE
SHOWERING
We Transform Water
to Transform You

127 一場秀色可餐的生活饗宴

作為 KOHLER 旗艦店的體驗館，館內除了需有商品展示的功能，業者更想提供體驗者不同的觀點來重新欣賞這些衛浴作品。擺脫以往面盆的陳列手法，設計者將多款造型各異的面盆從容自在地擺上桌，彷彿曲線餐桌上呈現的不是商品，而是一道道秀色可餐的生活饗宴，讓人可細細品味每一款面盆的線條、觸感與設計，更增加商品藝術性。圖片提供 © 沈志忠聯合設計

TIPS# 打破傳統衛浴設備商的商品陳列邏輯，透過更精緻化的思維，提升了產品多角度觀賞的可能性，而桌上燭光托盤更隱喻著浪漫情懷。

128 意象化漂浮龍頭增添藝術感

一盞盞龍頭猶如從一杯杯香濃的咖啡中升起，濃郁奶泡中感受到奢華與溫度。在超過百年的衛浴品牌 KOHLER 體驗館中，為了讓體驗者欣賞更多款最新龍頭產品，特別設計出一盞盞如雞尾酒杯般的錐形底座，十數隻金銀色澤的龍頭高低呈現，頗像置身於派對角落般醞釀著歡樂氛圍。圖片提供 © 沈志忠聯合設計

TIPS# 由玻璃纖維打造而成的龍頭展示檯，在暖光照射下呈現獨特的漂浮感，這也是將臉盆意象化的設計，為體驗館增加不少藝術氛圍。

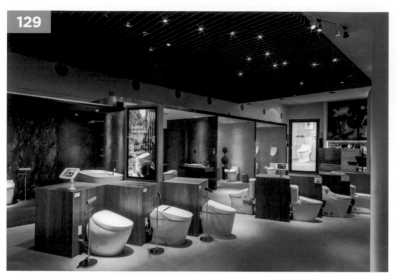

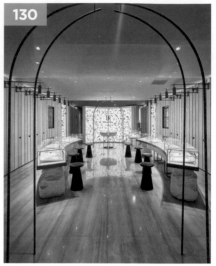

129 ▷ 理性有序陳列展現日式美學

承襲著日本實事求是的企業精神，在 TOTO 台北旗艦店內，以提供給商品零距離的實際接觸為展場設計目標，透過明快有次序的展示配置，讓進入參觀的消費者可以理性思考自己喜歡的商品。在入門後直驅接待櫃台的走道左區，以溫暖色調的木紋櫃體作區隔，陳列擺設多款 TOTO 首推便座產品，木紋映襯著白瓷展現優雅的日式居家美學。圖片提供 © 沈志忠聯合設計

TIPS# 整個展場運用黑幕天花板與星狀燈光，搭配開放穿透的展場格局安排，為消費者營造出安心、舒適感的選購環境，而一旁整體衛浴套間則成為最佳情境背景。

130 ▷ 教堂建築語彙幻化展示櫃

陳列最重要的是必須與商品有所關連性，以鑽戒品牌店鋪而言，設計師汲取羅馬 Basilica 教堂建築布局的概念，作為展示櫃的序列，廊側圓柱則幻化為燈飾，鋪陳出如聖殿般的環境氛圍。圖片提供 © 水相設計

TIPS# 玻璃展櫃的底部巧妙運用玻璃纖維強化塑膠仿造原石形體，隱喻堅如磐石的摯愛宣言，也讓櫃體本身更具獨特性。

131 ▷ 以藍綠色調點綴的現代時尚場域

以服裝販售為主的區域，略為挑空的室內以白色為主調，結合低密度的服裝商品陳設，鏤空金屬衣櫃吊架營造整體區域的通透性，結合落地鏡面創造開闊延展的空間感，企業 CI 色－藍色的牆面、布簾，與灰綠色的圓形絨布座椅，為純淨、簡約的空間點綴一絲活潑的色調。圖片提供 © 竹工凡木設計研究室

TIPS# 以白色為主色調的空間容易營造出時尚、簡約的空間質感，若輔以特定色彩的傢具配件，便能產生畫龍點睛的加分效果。

132+133 ▷ 湖水藍皮帶吊架活發亮起來

融合舞台劇概念的舞台設計，L 型主舞台不只有 model 位置，也為了順應空間與參觀動線。因考量 20 坪店面空間有限，又採取深色低彩度空間，為了化解無形的壓迫感，設計師跳脫傳統吊桿陳列方式，而將展示架使用吊架形塑沒有重力感，皮帶材質正好貼近服飾店的形象，別出心裁地將展示吊架以湖水藍的皮帶表現，透過輕亮的色彩提點活潑度。圖片提供 © 竹村空間設計

TIPS# 一進門就是吊架和主舞台定位，新上架服飾商品在這裡揭示時尚潮流走向，但同樣產品若有不同顏色或細節變化則陳列在舞台周邊，舞台中間是主角，圍繞舞台延伸的擺設陳列就是配角。

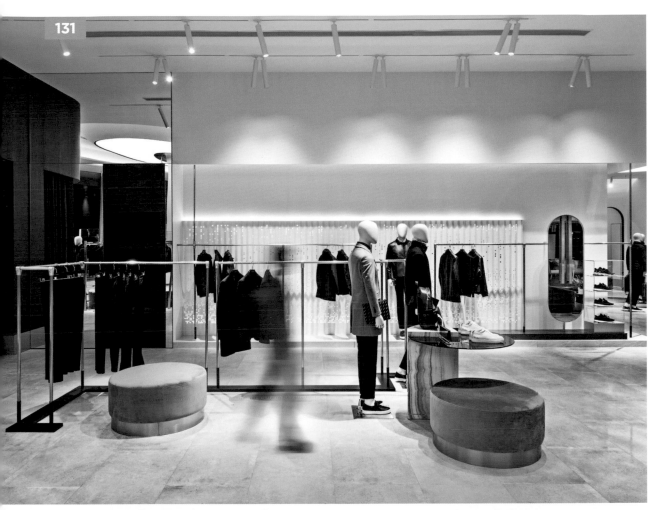

131

132

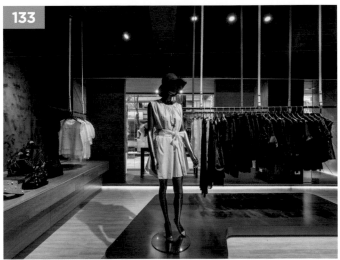

133

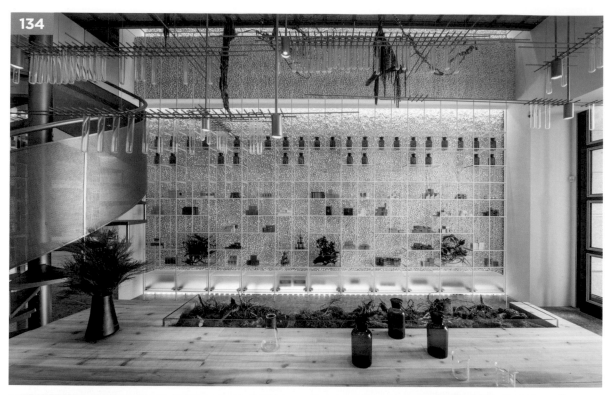

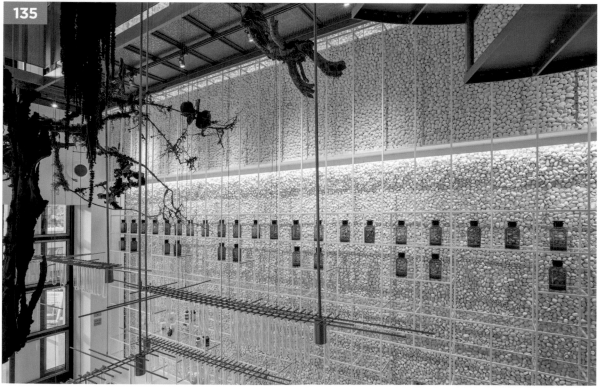

134+135 ▊藥品化做一幅幅抽象藝術

對於藥品零售的陳列，利用空間的挑高結構做出獨特設計，並置入製藥原點的「萃取分子」為靈感發想，採取玻璃與透明壓克力縱橫交錯，陳列架有如直線構築的經緯座標，好比分子屬性的重複擴張，包括最底下的收納櫃也使用霧面壓克力，試圖讓整個立面達到輕盈、淡化的效果，就能襯托出包裝繽紛的藥品，成為一幅幅抽象藝術般。圖片提供 © 水相設計

TIPS# 除了制定的框架之外，背景牆面特別選用白色鵝卵石鋪陳，以自然純粹質感對比藥品色調，也創造出自然真實的視覺感受。

136 ▊櫃台置於中心以便顧全人流

在台南古著服飾店中佔有一席地位的鳥樹，搬遷後選擇座落在 2 樓老屋，擁有一整面開闊的採光窗景，當初在配置櫃台時，必須兼顧光線與人流的動線，因此設計師將櫃台規劃於空間的中心點，讓店員可以周全地看顧進門人潮、試衣間以及另一側的客人。圖片提供 © 木介空間設計

TIPS# 櫃台擁有 2 種高度尺寸，因應店員的身高比例，較低處為 78 公分，方便包裝衣物，內部寬度 100 公分，可同時配置 2 名店員。

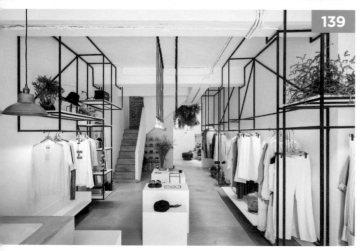

137+138　圓弧線條吊桿讓陳列更有層次

販售中高價位為主的韓系服飾店，時尚的版型剪裁，加上大地色、黑白配色為主的服裝款式，整體風格以質感、精緻作為主軸，於是發展出訂製陳列衣架，亮面粉體烤漆的金色材質，特意帶入圓弧線條設計，讓空間多了一點柔和優雅之感，也讓服飾在陳列上能創造出前後的層次效果，顧客選購時更好挑選。圖片提供 © 木介空間設計

TIPS# 陳列架最高處為 185 公分，中間主要懸掛外套類服飾，兩側則劃分出兩種高度，並搭配局部玻璃層架，展示配件類商品，也創造出豐富感。

139　回字型動線，流暢購物不拘束

踏入室內，一樓可分為櫃台區、入口小物櫃、吊架區、中央展台與後方試衣間。單層面積約15 坪大小，回字型動線設計，盡量提升自由度、讓客人隨性走動不被拘束。降低中央展櫃高度，保留顧客輕鬆低頭細看的貼心細節，視線能穿透的開放設計，也大幅保留空間舒適感。圖片提供 © 方構制作空間設計

TIPS# 室內天花、壁面全部留白，除了能突顯服飾、鞋子、飾品等商品主題外，也是最能表達出鐵管線條的線性層次的最佳背景。

140

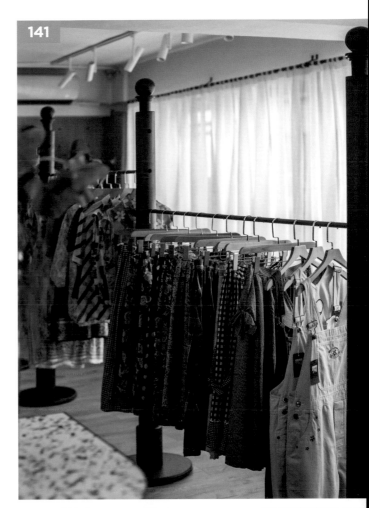

141

140+141 ▌木材廢料變身古著衣架

利用空間大面採光的區域，做為主要陳列服飾的
動線，訂製與櫃檯木質色調一致的掛衣柱，形體
設計上也帶入些微古典語彙，橫向衣桿為呼應古
著服飾調性，特別以木材廢料打造而成，另一側
則是由天花懸吊 U 型鐵件，多樣的陳列手法增
添空間的豐富性。圖片提供 © 木介空間設計

TIPS# 掛衣柱體兩端預留不同高度的孔隙設
計，讓店家能依據服飾種類隨意調整。

142 ▌老件古董櫃成就復古風格

專門販售古著二手服飾的店鋪，整體空間以溫暖
懷舊的調性作為貫穿，對古著而言，配件選搭格
外重要，利用長形展示區域的一側，選搭復古老
件櫃子作為帽子與各式小配件的陳列，左側牆面
則運用洞洞板懸掛襪子與皮帶類，並可依照商品
作高度的靈活調整。圖片提供 © 木介空間設計

TIPS# 古董櫃加入 LED 燈條設計，增加光源的
輔助，溫暖的黃光照射也與古著氛圍更為貼切。

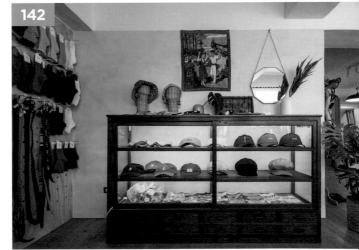

142

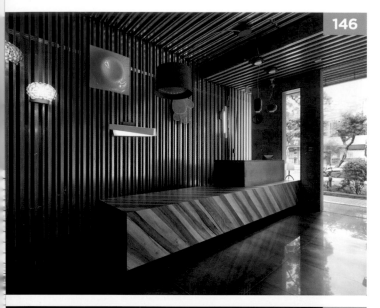

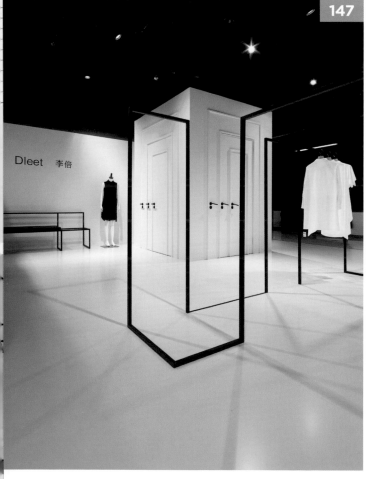

146 ▌ 金屬方管壁面、天花，彈性調整燈具陳列

以往燈飾店因為每季上新品，商品更迭，燈具大小不一、最佳吊掛位置也不同，所以店中天花與壁面總是充滿著釘孔，為了徹底解決這問題，特別選用鍍鋅方管作為壁面與天花建材，無數管間縫隙可供固定、出線連接電源，如此一來，無論商品造型、想放哪都不再是問題。圖片提供 © 工一設計

TIPS# 金屬格柵與背牆間有預留空間走線、安排電源，牆面塗黑除了低調突顯金屬表材外，也能將雜亂電線適當地隱藏起來。

147 ▌ 精簡精神從服裝版型延伸空間設計

「Dleet」音同「delete」，就如同服裝設計師想表達品牌的精簡靈魂，講求版型與設計態度，希望能打破現有的線條、樣式框架，重新解析面料關係、解構服裝，打造實穿的服裝品牌。精簡精神延伸至空間，展場中不再只是傳統的分區展示櫃、吊架，選擇黑鐵線條單一、連貫地穿梭其中，用最少的材料精準表達設計理念。圖片提供 © 工一設計

TIPS# 幾何轉折的鐵管直橫線條隱隱導引動線方向，看似複雜卻能穿越其中的設計，為展場帶來更多探索樂趣。

148 ▋顧及客人挑選心態，拿捏適切挑選距離

泳衣服飾衣料少，花樣卻多種，雖不像一般衣物需要特定離度高地與間距，但因為屬於較貼身的衣物，因此每套泳衣之間仍需保持基本的擺放間距，顧客挑選時也不會太過靠近打擾。設計師將泳衣的擺放高度與成人女性標準身高差不多齊平的位置，方便顧客挑選時能想像大概穿起的樣子，也壁面掛得太高，使人懶得拿取；另外高處可擺放相關配件，像是草帽、墨鏡等，作為展示用，也避免顧客頻繁拿取，造成高單價商品損壞。圖片提供 © 奇拓室內設計

TIPS# 掌握泳衣類的特質與顧客挑選心態，將每套泳衣之間的配置距離拉得比一般成衣大，讓顧客挑選這類私密衣料時保有適當隱私；再者，將包包、遮陽帽或墨鏡等高單價商品至於更高處，創造空間的展示效果。

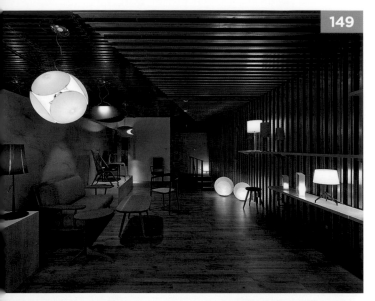

149 ▥ 留白水泥牆供展示大型燈飾、傢具

鍍鋅方管從單側延伸天花，店中三層空間皆採此手法鋪陳兩個平面，主要展示吊燈與壁燈、小檯燈等商品，除了避免鋪滿金屬柵欄導致眼花撩亂外，刻意留白的水泥粉光牆面則提供較大型的立燈、造型吊燈或大型傢具展示。圖片提供 © 工一設計

TIPS# 二樓同樣以鍍鋅方管作天花表面材，但將金屬管作前後錯置、尺寸變化，馬上令空間從線條產生「面」的變化。

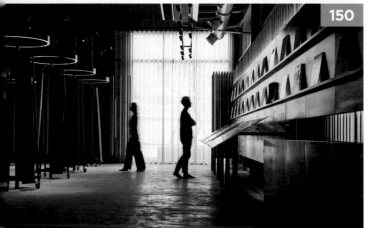

150 ▥ 讓挑木地板就像選衣服一樣輕鬆

設計師將挑選木地板比喻成服裝的搭配，活動長板展架就像衣架一樣，消費者將有興趣的木地板商品到處移動、與櫃子上的多種建材作實際比對，比起原始固定長板展示層架來的彈性許多，也解決設計師們蒐集各種素材、攜帶樣品的「重量級」困擾。圖片提供 © 工一設計

TIPS# 運用鐵件打造從廊道延伸展區底部的長型展櫃與檯面，統一展區的結構材質，令其成為最線條俐落、堅固且低調的實用機能配角。

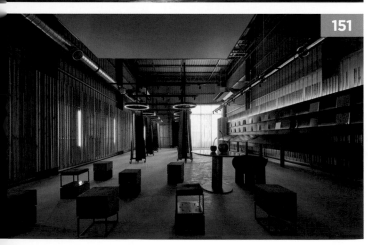

151 ▥ 整合展示機能的多功能陳列區

位於公司後方的展示區約占整體空間的一半面積，模擬雙方討論流程，先在會議室進行討論、了解需求，一旁設置的辦公區方便就近提供資料與支援；等平面作業進行的差不多、到了實物比對搭配階段，便可移駕後區，這裡除了提供板材與時興建材比對搭配外，也有休憩區可供客戶輕鬆休息、聊天溝通。圖片提供 © 工一設計

TIPS# 建材樣品展示櫃於最高層設定為 182 公分、中層為 137 分，好拿取、放回樣品；下方討論桌則是 82 分左右、平面斜放，因應空間協調出站立使用最方便高度。

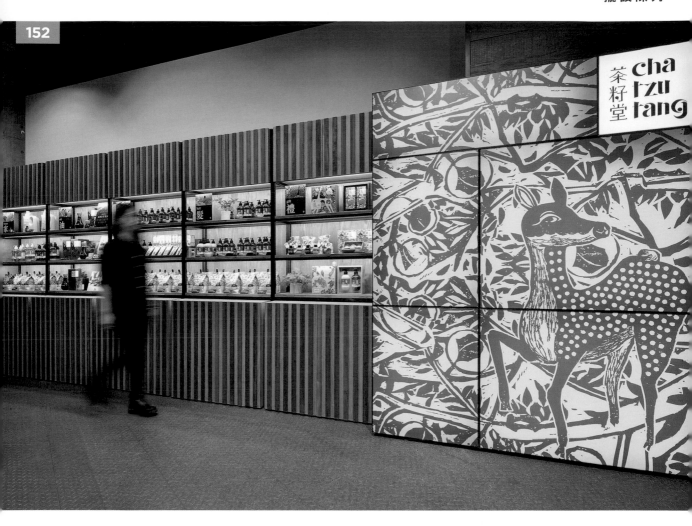

152 ▶ 發揮商品定性定量優勢，透過美學邏輯融於空間

因位於百貨內空間有限，設計團隊秉持一貫的品牌印象「台灣山脈洗滌台」置入門市中央，以柚木、白橡木與栓木為肌理，利用山脈等高線的語彙，轉化成層次豐富的片狀山林，高度、顏色、大小、前後，讓商品錯綜散落其中，另外設計團隊發揮品牌「定性定量」的產品優勢，透過一致、穩定的產品尺寸、規格、與顏色呈現，容易在空間中組成具有視覺印象感的延伸牆面，讓產品自然成為空間的一部分，做出強烈的視覺展示印象。圖片提供 © 格式設計展策

TIPS# 設計團隊提出「展售分離」的空間規劃，讓民眾入店先看到強烈的品牌強烈的視覺印象，勾起對品牌的好奇心，重要的是將前端展演陳列空間作為廣告行銷空間，其實是能讓消費者留下更好的品牌印象加分。

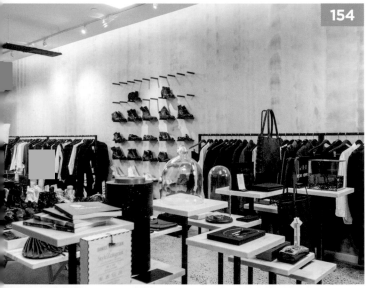

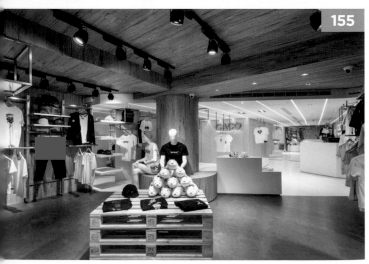

153+154 ▸ 可拆卸移動展示台創造靈活陳列性

水磨石地坪上規劃了數個洞口矩陣，可以根據需求插入並固定特製的白色大理石與方鋼管展示平台，做為陳列當季主打或是較為特殊的商品，如此可拆卸移動的商品陳列設計，也增加了服飾店鋪空間的靈活性。圖片提供 ©Studio 10

TIPS# 高高低低的展示台形式與天花板的裝飾版相互呼應，形成趣味的視覺連結。

155 ▸ 利用空間產生時間軸效果，明確劃分各區商品屬性

設計師兼顧品牌新舊融合的期許，因此藉由空間創造具像的時間軸畫面。首先，顧客一進門仍是看到品牌常用的元素與擺設方式：自然、休閒、隨興，像是使用木棧板與鐵件，使空間不會喪失原有調性；隨著顧客一步步走進深處，商品陳列方式從木棧板變成更高的展示平台，材料也改成白、銀元素，巧妙藉由平台的高差變化，暗示顧客即將進入另一種更具未來風格的區域。圖片提供 © 奇拓室內設計

TIPS# 品牌想在店鋪空間進行轉型，也要兼顧既有市場是否有高接受度，設計師抓住這重點，因此整體空間並非全然翻新，而是一分為二，前區仍保留品牌既有調性，後半區才慢慢置入創新視覺元素。

156+157 ▸ 矩陣銅管化身鞋包展示牆

以小眾、前衛、概念性風格著稱的 Atelier New York，新店鋪設計加入新的商品展示元素，在兩側的混凝土牆面各規劃出一系列洞口矩陣，可以依據需求插入特製的銅管，即可陳列鞋子和包包，高低的陳列也活潑了整個立面。圖片提供 ©Studio 10

TIPS# 銅管間距可隨商品的大小做出不同的排列方式，增加空間的變化性與商品陳列靈活度。

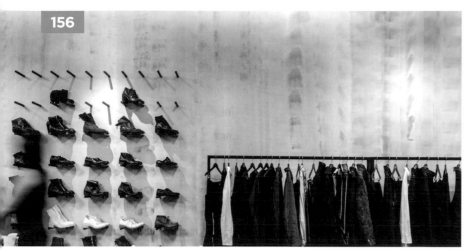

156

157

158 ▸ 「LESS & MORE」的無彩度展示空間

長方型展間擁有雙出口，採開放式無帷幕設計，透過吊架陳列達到引導動線效果。空間設計延續了雙方前一個合作作品——位於台灣的 Dleet 辦公室所秉持的「LESS & MORE」概念，利用無彩度的黑白色系為背景，透過黑鐵吊掛架在天、地、壁轉折出「四方形三次元空間」。圖片提供 © 工一設計

TIPS# 服飾品牌風格獨具，擅長極少刀數剪裁、看不出來的高難度細節，做出 2D、3D 創意設計。空間設計延用其精神，捨棄多餘設計，幾何黑色鐵架就是空間主角、一氣呵成的連貫線條是機能也是裝飾。

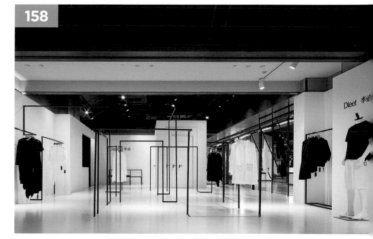

158

159 ▸ 翻轉空間格局劣勢，創造多元展示巧思

因既有空間格局狹長，因此服飾的陳列型態就不適合採用平面式陳列，避免占用空間。設計師面對此困擾，選擇將大多商品往壁面與天花板吊掛，一來保持動線通透流暢；再者，透過懸吊位置的高低差，劃分各種商品屬性，像是包包、帽子等配件偏高單價，因此放置更高處，一來具有展示效果，營造出高級感；再者方便員工維護，避免客人頻繁拿取造成損壞。圖片提供 © 奇拓室內設計

TIPS# 藉由陳列的高低差，分類不同性質的商品。像衣物就是吊掛在隨手可得的高度，方便顧客拿取，而偏展示性或高單價的商品，則放置更高處，一來做為妝點空間畫面用，再者也利於員工維護保養。

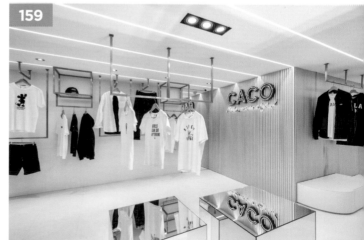

159

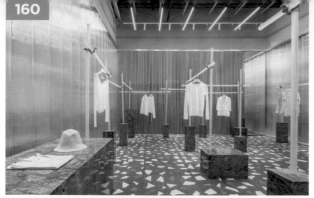

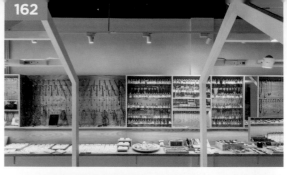

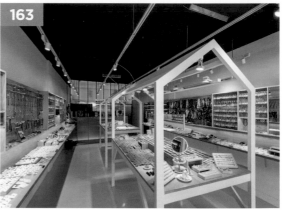

160+161 ▍訂製壓克力棒構築展示架

回應女裝服飾品牌試圖探討材料中光的反射、折射和透明與織品的互動關係，此處所有的服裝懸掛系統透過訂製磨砂壓克力棒製成，結合可調節高度的銀色五金接頭相連，當壓克力棒放置於不同尺寸的大理石基座上，便會產生不同的功能形式，例如展示架、工作台等。圖片提供 © Studio 10

TIPS# 天花板除了使用軌道燈投射聚焦光源之外，也利用與壓克力棒線條一致的 LED 燈管排列佈局，創造相映成趣的整體性。

162 ▍商品區化陳列因應潮流調整

配件飾品店的空間兩側，以木作平台搭配各種立面收納形式，例如鋼索主要懸掛耳環、洞洞板做為項鍊的垂掛，將主要商品類型做出區域化配置，櫃子的進出面深度略有些微差異，讓講究潮流、時尚步調的飾品店能隨時調整擺設的位置。圖片提供 ©ST design studio

TIPS# 檯面深度約 30 公分，過深反而讓飾品的視覺焦點更為零碎，消費者更難選購，一方面將鏡面鑲嵌櫃體，隨時都能滿足觀看搭配的需求。

163 ▍迂迴動線留住消費者、提高採購率

考量飾品採購行為模式，多半是邊逛邊買的狀態，加上空間基地屬於瘦長形的結構，入口處開始利用兩座立體房子展架創造視覺焦點，也因此形塑出迂迴的行進動線，延長顧客在店鋪停留的時間，反而可提高商品的採購率。圖片提供 ©ST design studio

TIPS# 兩側走道預留 80 ～ 90 公分的尺度，剛好是兩個女生肩並肩可通過的距離，營造出有點擁擠、熱鬧的感覺。

164+165 ▍UFO 圓盤既可陳列也是椅子

位於上海新天地的 ASA 時尚店，由 3GATTI 打造而成，相較於單純的懸掛或是利用層架陳列的概念，設計團隊以無數不鏽鋼鋼管構成的垂直線條，作為橫向掛衣桿的結構，甚至發展成為可便利拿取收納的鏡架，有趣的是加入大小不一的白色玻璃纖維，暨可展示鞋子，也可以成為座椅使用。圖片提供 ©3GATTI

TIPS# 如飛碟般高低錯落的圓盤，大尺寸的高度設計約為 45 公分左右，提供顧客休憩使用。

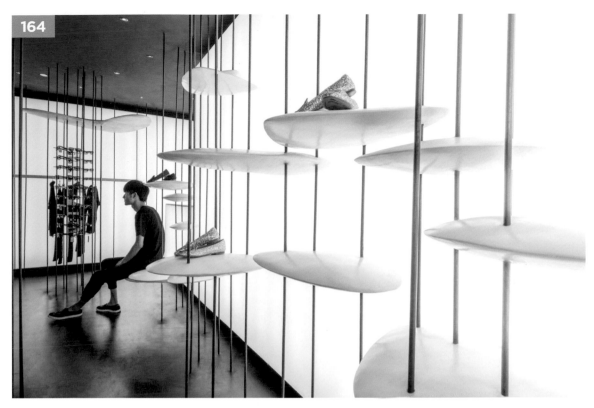

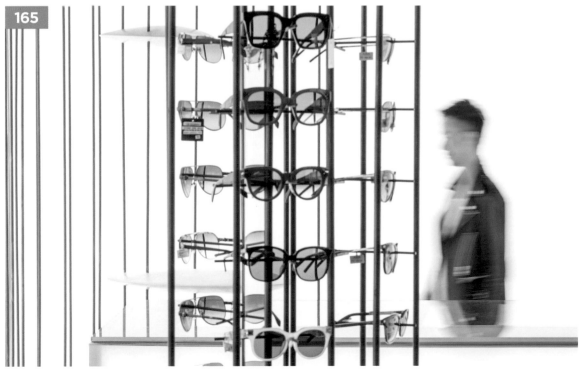

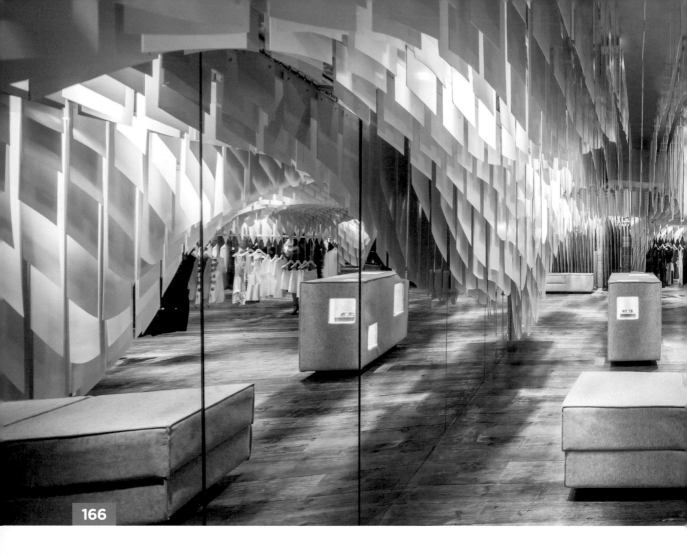

166

166 ▼ 訂製毛氈箱傢具陳列櫃

負責重慶 SND store 店鋪設計的 3 GATTI 設計
團隊，除了大膽地將垂墜線條概念植入，還為
設計了實用的「毛氈箱」傢具組件，它既是一
張沙發、更是陳列櫃，一方面也特別在箱子內
凹搭配燈光照明，兼具裝飾、展示等多元功能。
圖片提供 ©3GATTI

TIPS# 毛氈箱組件能根據店鋪需求做位置的調
整，灰色柔和的質感也為空間置入溫暖氛圍。

167+168 ▼ 簡單排序突顯商品工藝與特色

有別以往的眼鏡展售空間，古德眼鏡店鋪的一入
口，利用四座木作刷飾樂土的中島櫃，給予主要
的眼鏡陳列，透過單純而簡單有序的排列，回歸
至商品本身的職人精神，與吧檯等高的中島櫃，
形塑如家一般的氛圍，讓顧客坐在吧檯椅上輕鬆
自在地選購。圖片提供 © 合風蒼飛設計工作室

TIPS# 抽屜隔板為絨布材質，避免鏡框受到摩
擦，每一格尺寸約 6×20 公分，樂土材料則是
呼應自然質樸的主軸。

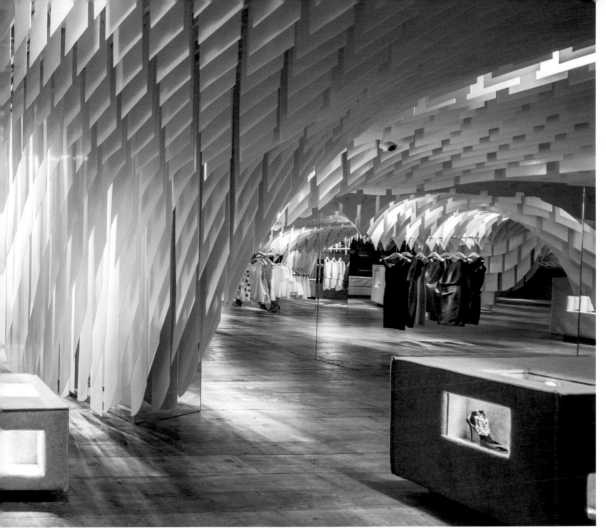

167

168

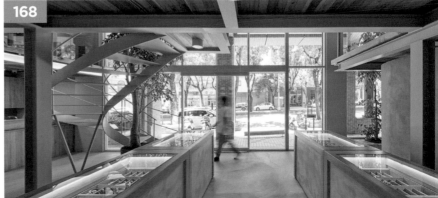

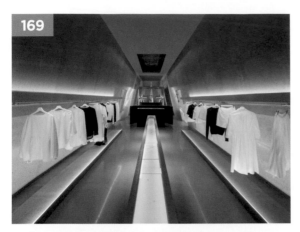

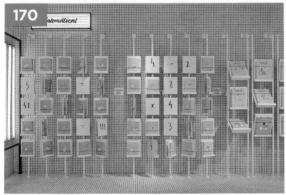

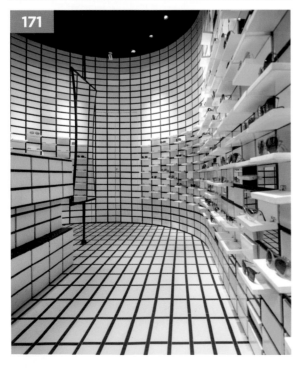

169 ▸ 藉里程碑建築創造迂迴動線，極簡幾何線條襯托商品特色

空間設計以「教堂」為藍本，將建築的思維與概念從室外延伸到室內，期望將店面打造成提供消費者探索身體與空間關係的媒介，在行走之間感受靜謐聖潔的氛圍。為了提煉教堂高度的精神性意象，於空間中央以灰色石材製造了象徵「里程碑」的建築體，此設計創造了迂迴式的動線，亦強化了建築的意象。圖片提供 © 萬社設計

TIPS# 以里程碑建築為起點向外發散，兩側為開放式展示區，中央區域則被包圍成廣場，此設計令各展示區具有高低層次差異，無形中成為消費者瀏覽商品的最佳嚮導。

170 ▸ 以策展概念展示商品，視覺感簡潔且一目了然

RUBIO 試圖牽起商品與藝術品之間的聯想，因此以策展的方式「展出」商品，每一區都如同收藏品的展示櫃一般，此陳列方式一反老舊的制式排法，無形中表現出品牌不吝於與時代並進，跳脫窠臼的精神。其中不同於藝術品的是，RUBIO 歡迎消費者任意取下翻閱，與之互動。圖片提供 ©Masquespacio

TIPS# 於層架上掛滿可翻轉的數字與運算符號牌面，不露聲色的將艱澀的數學驗算轉化為平易近人的遊戲場。

171 ▸ 一反傳統靜態展示，以互動建立消費者與商品之間的關係

延續網格元素，於店內牆面錯落而無規律性的設計了收納空間，進而將主角商品－眼鏡置於其中，打造成商品與消費者的捉迷藏遊戲場，無形中增加消費者瀏覽商品的趣味性。消費者可憑藉自身的直覺來選擇欲一探究竟的網格，每一次的探索與所見之物皆無法預測，偶爾還有「落空」的可能，帶給消費者詼諧的趣味性，也為單純的商品瀏覽注入淘氣感。圖片提供 ©OPIUM

TIPS# 顛覆傳統靜態的展示方式，OPIUM 給予每一副眼鏡專屬的迷你舞台，必且滿足消費者與產品產生動態互動的期待，刻意設計的「偶爾落空」，竟是激起消費者繼續挖掘與開啟下一個網格的動力來源，期待消費者在此互動中提升對於品牌的認同感。

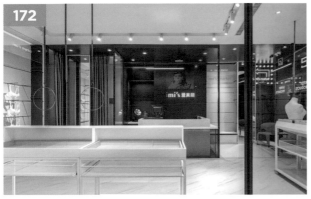

172 ▌逛街像尋寶，增加消費期望及留下好印象

店鋪拆解電影《艾蜜莉的異想世界》最關鍵的兩處場景，將店門改造成電影中的水果攤，再將電影細節包裝成線索藏在空間中，像是 Amélie 床頭的掛畫、改變命運的鐵盒、唱片行裡的霓虹燈，甚至收銀台處的投影也播放經典畫面。將電影語彙完整轉譯，使這些隱藏線索既突出又與空間和諧的融合在一起，有種尋寶式的體驗樂趣，讓顧客留下對品牌的深度印象。圖片提供 ©ISENSE DESIGN 吾覺空間設計事務所

TIPS# 將單純的商品拿取動作置入於各種空間，包含從壁面、檯面，甚至是造型櫃位上，改變顧客制式選購物品的行為，而是更像在挑選精品般悠然自得。

173 ▌展示平台兼具試穿功能

這是一間潮流品牌鞋店，穿過沙漏般略窄的通道進入後方展示區域，宛如舞台的展台結合穿鞋椅功能，透過四個切面的設計，提供不同陳列面向的使用，上端平台則是設定為突顯促銷款、限量款商品，加上鏡面反射完美展現潮鞋的每一個視角。圖片提供 © 欣琦翊設計

TIPS# 展台底部光源的配置創造出漂浮之感，讓顧客有如登上寶座的倍受尊貴對待。

174+175 ▌模組化箱型櫃讓食品雜貨更有質感

揮別過往傳統的雜貨以鐵架形式陳列，販售與米、醬料相關的米糧行，長型結構的空間下，兩側走道、中央展台為陳列，90 公分的過道尺度提供舒適的購物動線，由木桁架衍生的箱型櫃，尺寸為 115（高）×42（寬）×30（深）公分，可因應醬料、油品甚至是包裝較大的米製品陳列使用。圖片提供 © B+P Architects x dotze innovations studio 本埠設計（蔡嘉豪＋魏子鈞）／空間攝影 © Hey, Cheese

TIPS# 為了不破壞歷史建築，運用二夾一工法設計木桁架系統，並特別選用日本檜木，與舊木樑相互呼應，木桁架也身兼照明、展示等功能的結合，未來亦能拆解或調整。

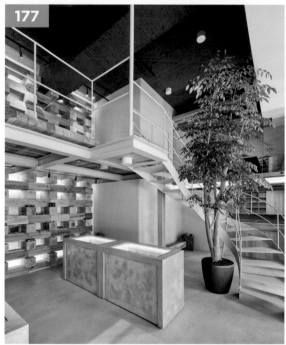

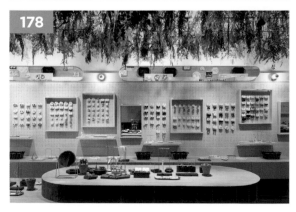

176+177 ▸ 堆疊實木牆創造遠中近景效果

單層 18 坪的眼鏡展售店鋪，雖然基地面寬寬敞，然而縱深卻較淺，利用一道貫穿二樓的實木塊體作出如積木般的堆疊，穿透穩重的立面具有拉伸視覺感受的效果，交錯的木塊既是陳列鏡框、也可展現店主人的收藏與生活品味，降低商業氣息。圖片提供 © 合風蒼飛設計工作室

TIPS# 不論是橫向或是垂直面的木塊皆利用鐵件強化結構與穩固性。

178 ▸ 複合陳列手法，滿足多元展示型態

飾品尺寸小，種類又多元，如何把瑣碎的商品分類的有層次不呆板很重要。設計師將飾品陳列分作壁面與平面，壁面部分以沖孔板為底，其可將一個個同類型的款式分門別類掛在同區，其中壁面配置幾處木框，將特殊的款式包覆起來，畫面上也顯得有律動，而非平鋪直敘。前方檯面因為有空間可以佈置，主要用來擺設更高單價的款式或重點新品，複合的展示策略讓品牌兼具親民與高級感。圖片提供 ©KC design studio 均漢設計

TIPS# 單純在整面壁上掛滿飾品，跳不出品牌特性，設計師利用包框設計將部分飾品圍塑起來，讓畫面有高低，充滿律動，顧客也會隨著視覺引導，挖掘更多商品趣味。

179+180 ▸ 調色盤概念展現商品，讓顧客唾手可得挑選更多

化妝品種類多元豐富，因此設計師藉其體積小巧之優勢，以極簡方式將所有產品陳列出來，而不是把剩餘庫存一同展示在架上，一來顧客能快速瀏覽所有商品，再者他們也能隨性依照自我美感搭配使用。其中架上不僅銷售自家產品，更是策劃與其他公司產品共同行銷，讓展示間像是調色盤般，任何美妝品皆能取得，滿足顧客能在店內一次享有最流行的妝容趨勢。圖片提供 ©Collective B

TIPS# 善用化妝品小而眾多的產品特性，一次呈現，滿足顧客好奇心與挑選之便，且呼應時下流行妝容將產品依照妝感色調分類，更有利於顧客依照喜好快速選購。

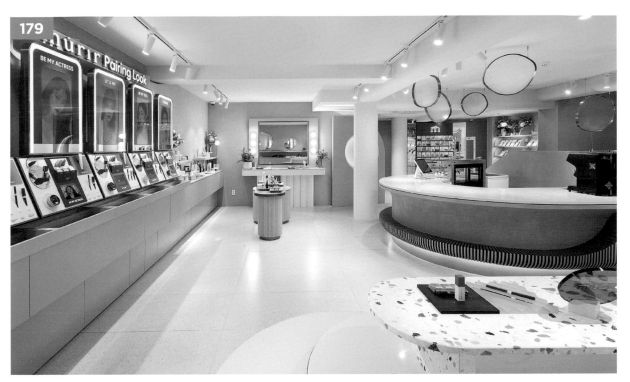

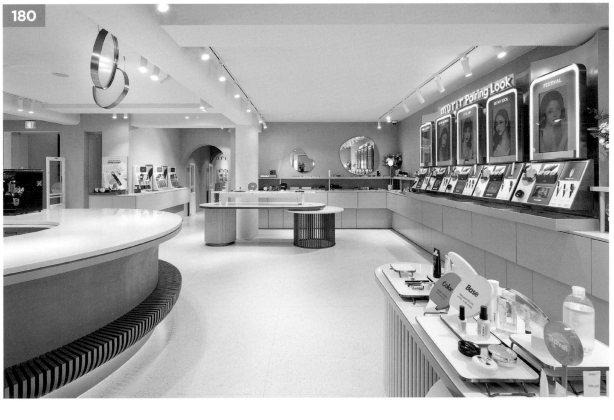

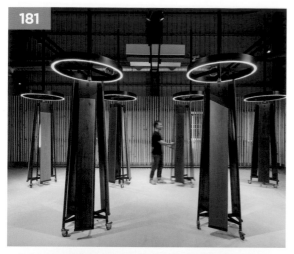

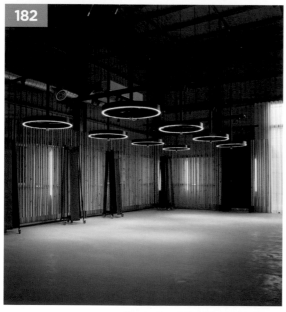

181+182 ▽ VIP 面前的長板展示舞台秀

可以完整見到最新木地板長板是訪客親赴公司的
主要觀摩重點所在，提供設計師與屋主最直觀的
室內設計元素想像、規劃。因此展區規劃了八個
燈光小區供擺放展架，每個展架共有三面可放，
並且皆以能放下最大尺寸作長度設定，整個天花
燈光造型就如同服裝舞台一般，在每個 VIP 面前
靈活展示最獨特的一面。圖片提供 © 工一設計

TIPS# 為了保證長板在移動時的穩定安全性，
除了展架的上下卡槽外，另將長板背面洗四個
洞、內嵌強力磁鐵，使其能牢牢吸附於鐵架上。

183 ▽ 中島展台提供平面式陳列

利用長型空間的特性，在入口處設置一座中島展
台，有別於兩側懸掛式耳環飾品的陳列，中島主
要提供平面式飾品，如戒指、墨鏡等展示，回字
形動線可延長消費者在賣場停留的時間，展台底
部的圓錐造型、鏡子與展台皆置入弧線語彙，增
添柔和視覺感受。圖片提供 © 懷特室內設計

TIPS# 中島展台的鏡子特意傾斜設計，貼近女
孩們的身高尺度，更能看清楚配戴的效果。

184 ▽ 無機質設色，為燈具打造專屬舞台

黑白、金屬色作為展示場域的主色調，降低色彩
干擾，提供所有燈具商品一個可以肆意璀璨的展
示舞台。解決了固定與電源問題，讓燈具擺脫傳
統層架束縛，以夾具的型式在壁面、天花隨性停
留，展現前所未有的「自主性」，彷彿和結構量
體產生合而為一的錯覺。圖片提供 © 工一設計

TIPS# 燈飾店面寬窄、內部空間狹長，善用樓
梯旁的畸零區塊打造架高平台，展示較矮的立燈
燈具，讓視覺隨著商品展示而有了高、中、低的
豐富層次變化、互不干擾。

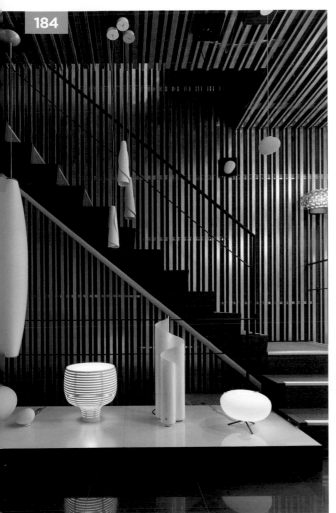

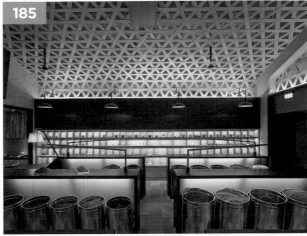

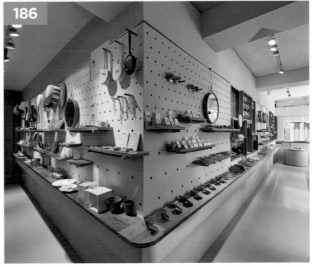

185 ▼ 規矩陳列，數大便是美

林茂森茶行的茶具多元，有高端有平價，有設計感亦有機能性的選擇，因此一整面規矩的展示牆解決此問題，橫向層板以活動薄鐵片作為分隔，可以系列調整寬幅，多達上百格展示數大便是美。圖片提供 © 開物設計

TIPS# 展示櫃立面與橫向採比例分隔，即便規矩卻不僵硬，並將深度向內加深，讓立面感受模糊，不搶茶具焦點，寬 7mm 的溝槽，日後還能裝上玻璃或門片變化使用機能。

186 ▼ 疏密排列洞洞板讓不同飾品都能陳列

飾品店利用特殊訂製的洞洞板加上層板設計，以因應大量且不同類型的商品陳列，且洞洞板的疏密排列也是根據商品類別作考量，上端間距較密的部分主要懸掛項鍊、手環、髮帶等物件，每個間距約莫 8 公分，讓物品之間達到最舒適的排列，而不會彼此影響。圖片提供 © ST design studio

TIPS# 洞洞板孔距直徑定在 0.8～1公分之間，必須能放得下兩條電線，好讓每個層板就算移動也能有光源。

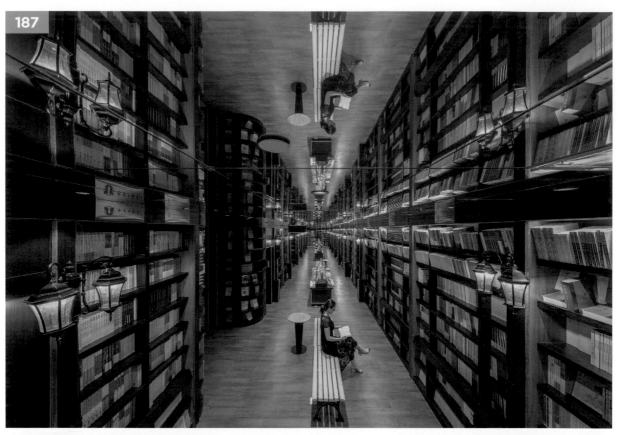

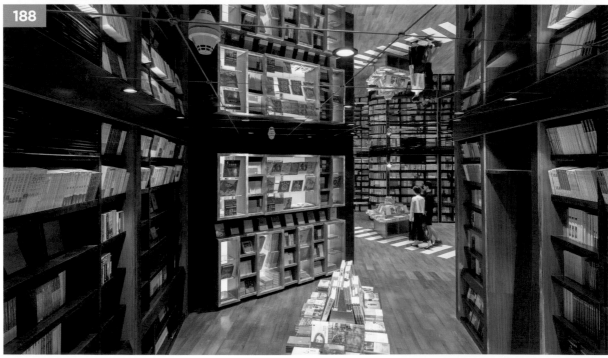

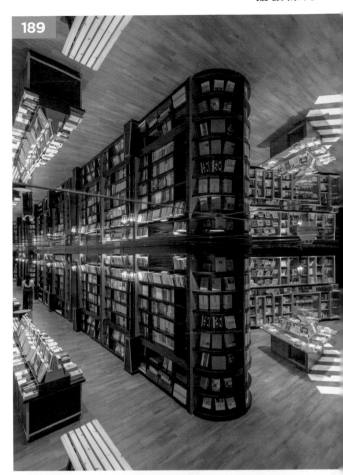

187+188 ▌木質書櫃 + 鏡面反射，讓書櫃如建築物般

跳脫入口處的冷調洗鍊以及寬敞開放感，鍾書閣書店後半部改以溫潤沉穩的木質咖啡色調呈現，置頂的暗色木質書櫃，加上天花鏡面的反射延伸，打造出如同建築物的書櫃意象。圖片提供 ⓒ 唯想國際 X+LIVING

TIPS# 搭配一旁的公園長椅及復古路燈，置身其中腳步不禁跟著放慢，感受有如走在上海百年街道的悠遊步調。

189 ▌善用轉角，創造更多藏書空間

一般常見的櫃體多為平面，其實轉角空間也是可以利用的收納角落，鍾書閣以轉角書櫃營造建築意象，帶入居家環境中，不僅可創造額外的藏書空間，視覺延伸的效果更可帶來別具氣勢的韻味。圖片提供 ⓒ 唯想國際 X+LIVING

TIPS# 有別於一般書店整齊劃一的書櫃陳列方式，鍾書閣打破書店制式的展演模式，反而更能挑起閱書人對於書的好奇心。

190 ▌轉個方向，讓書封成為家中的藝術裝飾

不想只是把書乖乖放進書櫃裡，尤其一般的擺放方式總是只能以書背示人，不妨試著將愛書轉個方向，以傾斜的姿態，讓書本的美麗封面得以展示出來；另外，利用不同尺寸的櫃體彼此結合，也能讓呆板的書櫃拼出另一種趣味性。圖片提供 ⓒ 唯想國際 X+LIVING

TIPS# 打破整齊排列的收納慣性，書成為陳列的主角，特意傾斜的壓克力設計，創造饒富趣味的陳設美學。

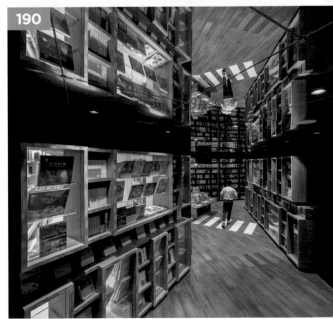

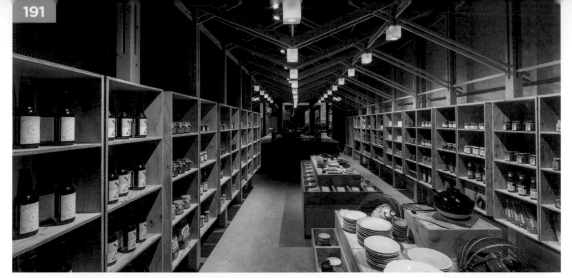

191 �!大中小木盒堆疊組合出各種陳列畫面

選用松木夾板製作而成的中央展示台，包含了大、中、小三種尺寸的木盒，木盒使用十分多元且彈性，可以一正一反搭配簡介陳列，當未來商品種類變多也能增加木盒堆疊，未來每三個月都會更換一次主題，包含米的相關知識、一個人吃飯的器皿等等。圖片提供 © B+P Architects x dotze innovations studio 本埠設計（蔡嘉豪＋魏子鈞）／空間攝影 © Hey, Cheese

TIPS# 文創雜貨店的陳設方式跳脫一般展示陳列，注重一個展示櫃或是一個陳列台上呈現主題氛圍，例如在一張大桌上呈現用餐時光就可以擺上：杯、碗、瓢、盆等等，讓陳列台化身為一個故事。

192 ▍可堆疊、組合木箱讓陳列更靈活

運用挑高格局打造的 Select Shop，包含服飾、杯盤、傢具等各式選物，一上樓的主要陳列區採用不同尺寸的木箱子堆疊、組合，除了讓展示更具靈活與彈性之外，也無形中創造出環繞、迂迴的行走動線，延長消費者逗留的時間，也可讓店員與顧客保持適當距離，避免造成選購上的壓力。攝影 ©Amily

TIPS# 可任意移動的木箱在陳列時亦可透過圍塑手法，創造出高單價商品的獨特展示舞台效果，同時也有隱性避免觸碰的意義。

193+194 ▶ 可伸縮圓管，隨心所欲想擺哪就擺哪

環繞牆面滿布的白色圓管，令人難以忽視，視覺震撼感十足，設計團隊表示，牆面上密集排列的每一根圓管都可以自由伸縮進牆面，任意調整不同的排列圖樣，利用圓管的深淺落差，可隨時化身極具機動性的書籍擺放平台，隨興的擺上幾本書籍，即可創造獨特的不規則陳列美學。圖片提供 © 唯想國際 X+LIVING

TIPS# 圓管設計同時也是為了在簡潔的色彩中增加視覺豐富度。

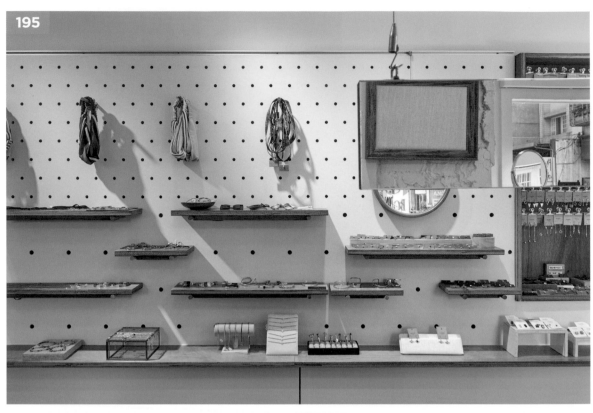

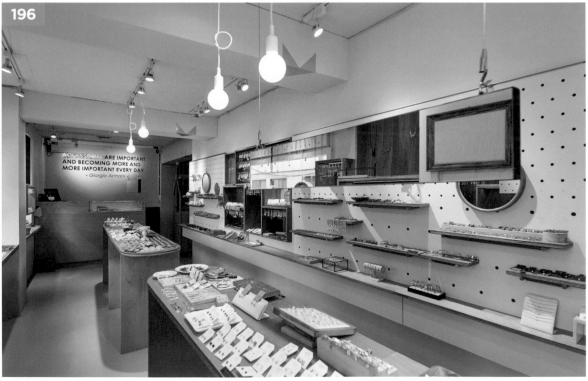

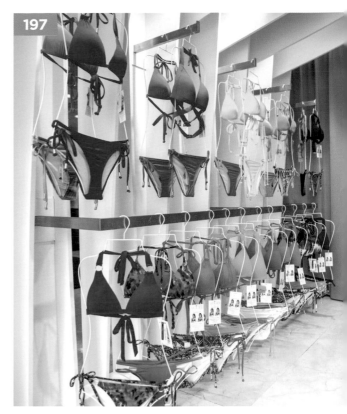

195 ▾ 根據飾品尺寸拿捏層板深度

飾品店層板高度取決一般女性身高的平均值，再加上拿取的便利性等因素，最終設定 85～130 公分之間，同時最低的層板深度是 12 公分，往上則是 10 公分，太深反而會看不見陳列的飾品配件。除此之外，每個層板底部皆藏設光源，並且能透過孔徑將電線連結至第一層層板的電線盒內，往後就算任意改變位置也有光源。圖片提供 © ST design studio

TIPS# 最高的層板不超過 130 公分，讓一般女性都能方便拿取想要試戴的配件。

196 ▾ 微調尺度創造流暢舒適的逛街動線

一般商店主要通道至少會預留 120 公分，不過這間飾品店因為坪數只有 15 坪、且商品數量眾多的情況下，設計師將走道縮減至 85 公分，兩位女生通行也沒問題，而中央展台寬度則設定為 50 公分，對小型飾品配件來說已相當足夠。圖片提供 © ST design studio

TIPS# 展台之間保留 80 公分的間距，形成自由環繞的迴游動線，拉長顧客停留的時間。

197+198 ▾ 多重陳列形式提升選購意願

商品展示區主要以兩側牆面為主，吊掛區分為 2 層，上層以正掛形式配合特殊衣架展現 Bikini 的造型設計，下層橫掛則能容納更多顏色的 Bikini 供消費者挑選，右側牆面以層板設計來展示無肩帶式的 Bikini，同時也可以作為裝飾物品的陳列位置，像是植栽、泳圈或者去海灘不能少的夾腳拖等，營造出更生活化的品牌意象。圖片提供 © 大名 X 涵石設計

TIPS# 上層直向吊桿位置設在一般人平均視線高度 169.5 公分處，下層橫桿則在及腰高度 88 公分的位置。

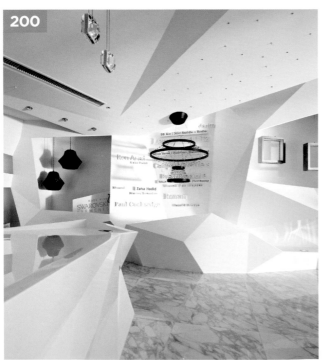

199+200 �._立體牆預劃展示多寶格

這是位於民生社區街道上一家國際知名水晶品牌的燈飾旗艦店，在立體切割的側牆面上，穿插著看似不經意的不規則孔洞造型，其實是與業主討論後，為全球知名設計師、建築師的創作水晶燈款所保留的展示格，讓商品與空間得以完全融合。圖片提供 © 雲邑設計

TIPS# 考量這間店是品牌的旗艦店，特別選定一處主牆，在牆面上點綴立體浮雕的英文字串，內容是所有參與燈飾創作的設計師人名，某個角度看也是工藝精神的象徵。

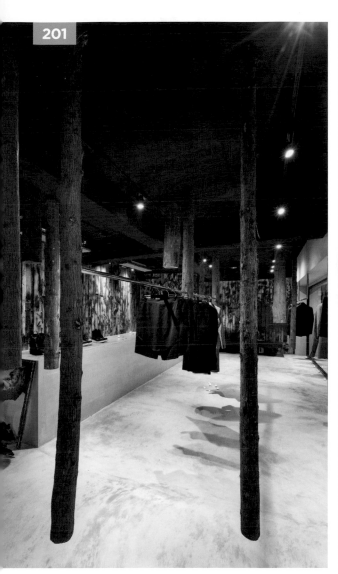

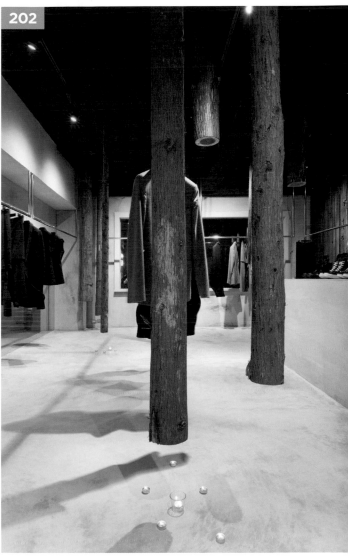

201+202 ▌錯置木柱形成吊掛森林

完全不加人工修飾的原木柱，率性地從裸黑的工業風天花板上錯置垂掛，一株株不同粗細與高低落差的柱體形成倒掛的森林意象；而部分原木搭配不鏽鋼橫桿則化成機能性展示衣架。圖片提供 © 雲邑設計

TIPS# 有如迷宮的不落地林木，除了挑戰客人慣性的視覺感官外，同時有部分則搭配橫桿提供實用的支架機能，作為商品陳列之用以外，又更能讓商品與空間融為一體。

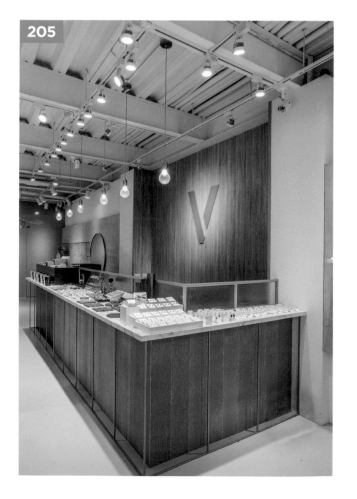

203+204 ▌幾何造型表現都會俐落感

空間以俐落幾何造型的結合，像是從天花垂吊下來白色弧形不鏽鋼衣架，矩形的櫃台內也以清玻分割的出三角造型，正與鐵件折面創造立體感的試衣間，形成有趣的立體視覺空間。圖片提供 © 大名X涵石設計

TIPS# 複合形式的展示區，結合服裝吊掛、飾品展示，吊桿以男性平均身高 170 公分作為高度設定，櫃台也以 350×110 公分的大尺度，配合燈光及造型設計，成為空間展示的一部分。

205 ▌櫃台兼展示台、形象牆表現出眾

櫃台用木紋水泥板及金屬方管構成，搭配實木貼皮的 LOGO 牆，設置在整個空間的中段，將空間區分兩部分，作為不同商品的分區陳列，搭配照射角度小的軌道燈，投射在櫃台背牆 V 字上，營造舞台劇般的聚光燈效果，形塑「VACANZA」高端品牌的質感。櫃台同時結合展示機能，刻意縮小主要工作區，使櫃台巧妙隱形，令人挑選飾品時感受自在。圖片提供 © 丰墨設計

TIPS# 櫃台兼具展示用途，且將大部分櫃台空間作為展示之用，主要工作區利用高於展示台面，加上深藍色的跳色處理，如同一個珠寶盒的趣味想像。

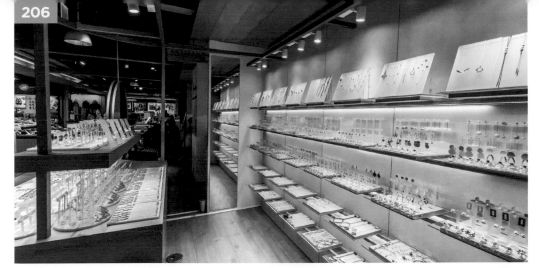

206 ▸ 首飾櫃仿造 open book 設計

設在誠品生活西門店專櫃「ARTISAN」，整體以柔和的淺白色調為主，簡化壁面的無謂裝飾，更能突顯陳列商品的特色，並搭接木作條、木地板等溫潤建材，平衡店面的冷調，流露出柔和而優雅的氛圍。而與誠品書店品牌相呼應，白色首飾盤擺飾陳列仿開放式書架概念，並在最上層利用 open book 的設計形象，作為展示長項鍊的最佳平台。圖片提供 © 丰墨設計

TIPS# 以簡約風打造商空店面，宣揚了品牌一貫的精美與經典，完全留白不施以任何裝飾的壁面，將所有視覺焦點集中在商品陳列上。

207 ▸ 中島整合動線機能極大化

設計師將中島的機能性極大化，一方面作為展示台，另一方面用來規劃走道動線，整合商品擺設、購物流程等規劃設計，以簡單陳列突顯商品質感，加上位於誠品生活西門店的櫃位，擺設層架帶來穿透的空間感，自由的氣息流動其間。挑選飾品時一定要照鏡子，中島上方特地安排一面圓形的鏡面從天而降，呈現有如漂浮星球般的意象，不落俗套且帶有趣味視覺感。圖片提供 © 丰墨設計

TIPS# 中島旁邊就是結帳櫃台，最後在這個位置一定有所停留，設計師刻意將一面圓形掛鏡懸空掛起，不只讓中島成為焦點，也巧妙地使客人在等候的過程時，增加選購的機會。

208

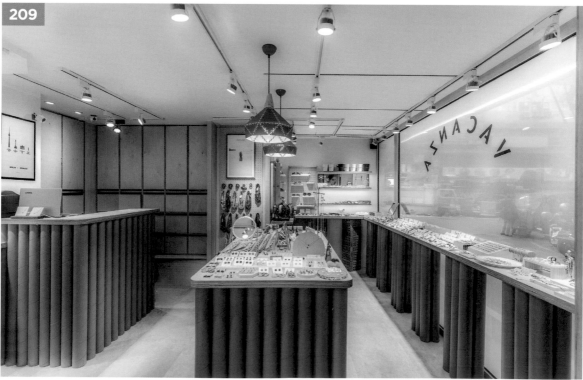

209

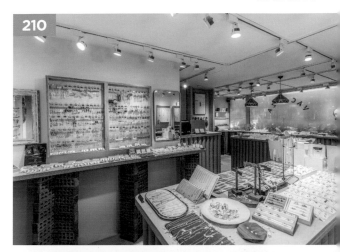

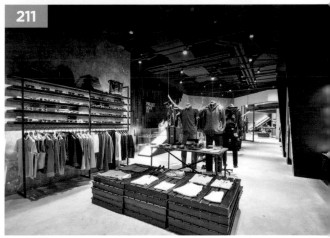

208 ▍書架式陳列與誠品書店對話

位於誠品生活西門店的「ARTISAN」飾品店專櫃，整體以淡雅高雅的風格定調，藉由鏤空設計與鏡面材質的交錯，推演虛實交錯的趣味性，模糊掉店面的實際大小，形成開放且連貫的空間感。為了與誠品書店文藝知性氣息一致，設計著重簡約不繁複，並以書架式擺設陳列，以格櫃形式將擺飾盤放上去，首飾盤則以圓形、方形兩種形狀，配合商品定位，注入空間的活潑感。圖片提供 © 丰墨設計

TIPS# 由於「ARTISAN」對面就是誠品書店區，既是店中店，又像是森林小木屋，配合誠品書店裝飾進行對話，擺設陳列架仿造書架做法。

209 ▍紙管展示桌設計手法出新

「VACANZA」飾品店品牌期許帶給顧客度假般的自由氣息，選擇以富有想像力與創造力代表的圓形去塑造空間主題，為了避免具象的圓形流於枯燥無趣，設計師選用紙管作為展示桌結構、呼應圓圈語彙，搭接木作層板、桌板等規劃展示場域，而牆面的一字隔板則是作為眼鏡類展示架，中島附有動線引導作用，讓商品分類陳列更清楚。圖片提供 © 丰墨設計

TIPS# 設計師將櫥窗定位為飾品店的廣告效果，中島與牆面才是商品陳列的擺設焦點所在，從櫥窗看進去，連同中島、櫃台在大膽具創意的材質計畫之下，打造令人耳目一新的創新視野！

210 ▍水平立面陳列面面俱到

除了水平陳列台有多種款式首飾盤，創造出選擇多樣化的擺設技巧，藉由牆面吊櫃、洞洞板等展示情境，搭配流暢的動線引導，使顧客可更直觀地瀏覽、自在挑選自己想要的商品。設計師考量紙管與紅磚展示桌材質樸素，因此桌面特別使用樺木合板，不貼皮修飾，僅刷上透明漆，藉由木質材料原本質樸的本色，加以襯托金屬首飾的精緻質感，更顯突出。圖片提供 © 丰墨設計

TIPS# 水平陳列台、牆面吊櫃、洞洞板可依照商品屬性，整理更有脈絡，水平陳列台以擺設項鍊類為重點，無論平放或掛起來可以很隨興，耳飾則會放在牆面吊櫃與洞洞板上。

211 ▍以整體造型思考規劃複合式陳列

由於是複合式男裝選品店，除了服飾外還引進豐富的裝飾配件，因此產品以混合式的方式陳列，讓消費者在選購衣服的同時，以整體造型思考延伸搭配其他飾品，而舊木棧板及人形立台則有展示推薦款式的功能，增進消費者採購意願。圖片提供 © 大名 X 涵石設計

TIPS# 利用舊木棧板製成的陳列箱、人形立台及天花垂吊的不鏽鋼吊架，形成一個不規則的行走動線層次，在不知不覺中延長消費者停留的時間，以提升採購的機率。

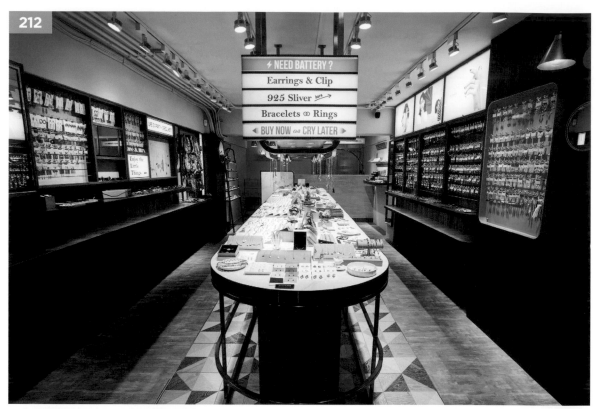

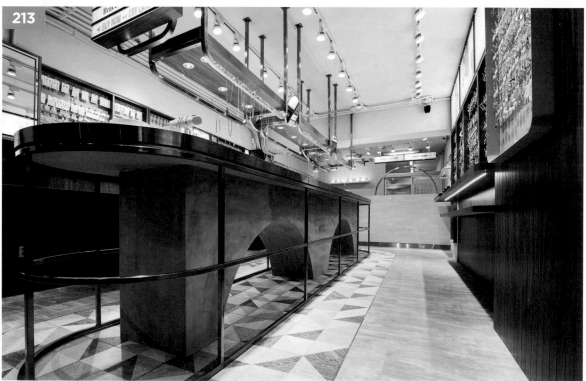

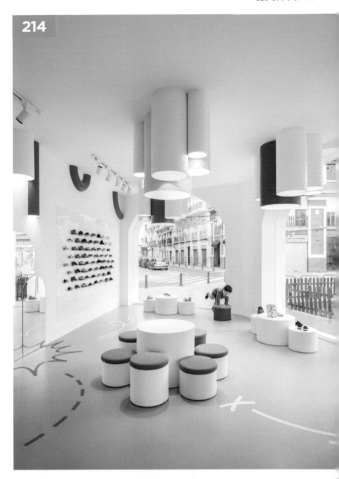

212+213 ▸ 橢圓展台創造主陳列吧台效果

窄長型的飾品店鋪，利用橢圓形中島展台創造出循環式動線，地板材質也特意鋪設幾何磁磚，與兩側塑膠地磚做出區隔，設定出主陳列吧台的效果，因應空間尺度的關係，島台下雙拱形設計，兼顧結構性與保有通透的視覺感。圖片提供 © 肆伍形物所

TIPS# 天花板懸吊而下的展架整合掛鉤，方便懸掛項鍊配件，同時也結合鏡面與照明，滿足各種實用需求。

214 ▸ 可移動圓柱展台座椅，彈性改變陳列

位於西班牙的兒童專屬鞋店，店內坪數約 20 坪左右，設計主軸圍繞在遊戲、趣味的概念，可以發現設計團隊將商品陳列主要規劃於壁面，釋放出寬敞的動線讓孩子們奔跑，也因此，櫥窗部分的陳列展台選擇輕巧可移動的圓柱，空間中心也搭配這些圓柱製作為桌几、座椅，甚至亦可作為展台使用，彈性地調整任何用途。圖片提供 ©CLAP Studio

TIPS# 圓柱展台高度特別降低設計，孩子們可自行拿取喜愛的商品試穿，更意外成為玩具的一部分。

215 ▸ 深淺櫃體、鏡面交錯修飾牆面

因應飾品店現場基地條件既有凹凸牆面、柱體問題，設計師利用不同深度的櫃體與鏡面、燈箱巧妙予以修飾，也讓展示立面變得更為豐富有層次，下方則搭配層板設計，增加平面式陳列配件的空間。圖片提供 © 肆伍形物所

TIPS# 木夾板上使用鋼索搭配金屬圓尾夾紙卡的設計，懸掛各式耳環，增加精緻度。

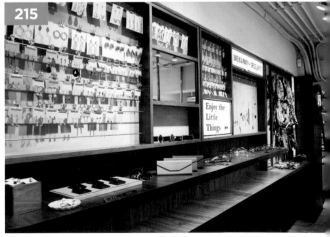

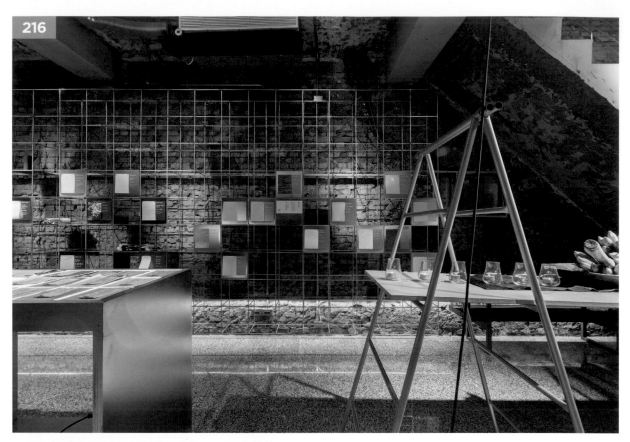

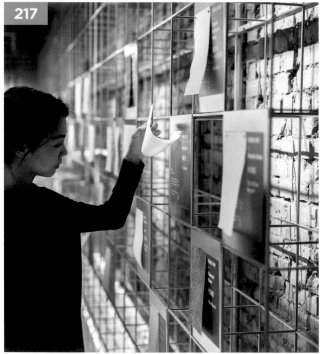

216+217 ▸ 將重點放在整體空間氛圍，而非單一商品

由於設計師希望保留老屋原有紅磚牆的韻味，因此捨棄重新粉飾壁面，反倒選用極細的金屬鋼架（FRAME De FRAME）構築於整片壁面，雙層並列的鋼架視覺感輕盈不笨重，綿延整個空間；另外設計師特別將光影打在後方磚牆上部分展示板，起因於利用光，讓顧客視線隨著光的導引，進而注意到牆面的斑駁氣質，讓顧客感受整體空間氛圍，不僅是將焦點放在商品上。©Üroborus Studiolab 共序工事

TIPS# 由於設計師不希望新增的框架過度干擾原本的空間，那特別把框架離地抬高 15 公分，且在框架配置上下軌道，當下方光源打亮時，其效果能使框架顯得更加輕盈，下方磚牆也能洗出它的斑駁效果。

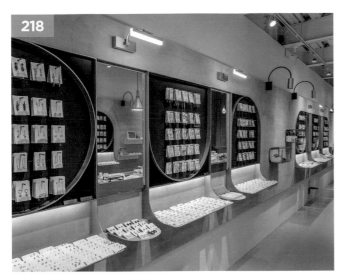

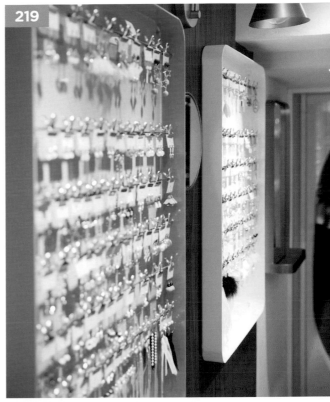

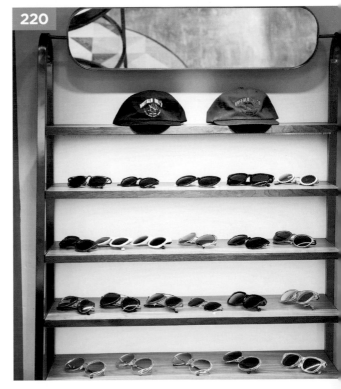

218 ▼ 以機能為元素，創造井然有序視感

「VACANZA」飾品店商品種類項目多，包括眼鏡、項鍊、耳環、髮帶等等，尤其長項鍊設計款式特別多，設計師將不同品項利用不同展示架、展示台進行區別分類，黃銅金屬框有圓形、半圓形，開口上下、對稱排列，從牆面立面延伸至水平檯面，並以黑色底牆搭配白色掛式耳環片，創造豐富的幾何圖形與色彩對比的組合變化，使空間活潑靈動不單調。圖片提供 © 丰墨設計

TIPS# 空間中每個不同展示區沒有多餘的裝飾性，而是以機能為設計元素，在每一區塊透過幾何造型與尺寸大小的變化，避免重複元素太多，創造對稱排列井然有序的視感。

219+220 ▼ 傢具式陳列，增加空間可變性

假期飾品位於東區的門市約 10 坪大，然而原始空間牆面既有凹凸不平整的問題，加上入口右側也有電箱問題，因此前端特別利用鐵件勾勒懸掛式框架，可隨意取下，以便日後電箱維護，而櫃台左側的角落則以金屬鍍鈦、木作打造可移動式層架，作為眼鏡、帽子等平面式陳列，日後也能因應店鋪調整位置。圖片提供 © 肆伍形物所

TIPS# 懸掛式框架置入桃紅、粉色，帶入少女的活潑調性，層架上端則加入鏡面設計，方便試戴時觀看，鏡子角度為可調整設計。

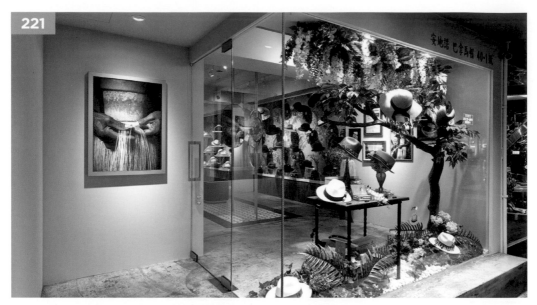

221 ▼ 轉角落地窗面展現通透清爽感，綠意盎然的櫥窗陳列表達品牌精神

具有通透視野落地櫥窗，以繽紛茂盛的仿庭園造景率先攫取行人目光，由門外便能清晰的看見內部商品陳列，給人親切且大方的感受。隨興放置於櫥窗造景中的巴拿馬帽，不僅展現品牌推崇親近自然、踏上冒險旅程的形象，亦深化品牌核心商品於消費者心中的印象。圖片提供 © 大名X涵石設計

TIPS# Edcua-andino 以細膩編織聞名，入口前掛置了一幅手工編織的攝影作品，再一次強調該品牌對於手工藝的堅持。

222 ▼ 商品分區清晰卻彼此連通，動線靈活多元

以低調奢華，且具高度藝術性的形象深植於消費者心中的 Art-haus，維持品牌擅於將精品與藝術元素相互結合的優勢，於大安區構築了氛圍有如紐約當代藝廊的旗艦店，空間用色極為簡約素雅，並以相似色系的大理石桌面、銀質器皿提煉出奢華卻不失優雅的格調，其中不同商品的分區陳列相當明確卻相互流通，使動線得以活潑不單調。圖片提供 © 大名X涵石設計

TIPS# 以低調且大方的方式展示單品，位於空間中央成為視覺焦點的大型植栽，為潔白無瑕的空置入綠意，其茂盛的姿態賦予空間生命力，同時亦成為劃分空間的天然分野。

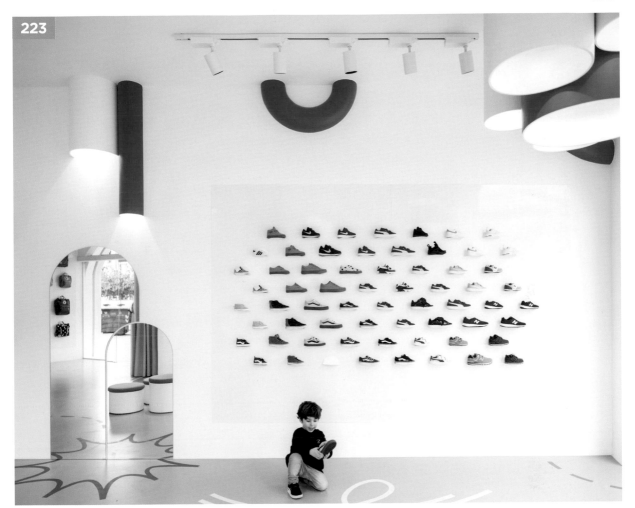

223

224

223+224 ▾ 磁性金屬板，鞋架靈活多變

零售空間的陳列多半會跟隨季節或是商品種類有所調整，因此陳列的可變性相對變得重要，設計團隊針對這間兒童鞋店，每個細節的設計除了激發想像力和娛樂性之外，如何突出商品本身同樣也是關鍵，在這裡他們使用磁性金屬板作為鞋架，搭配白色牆面便能充分讓每件多彩的商品脫穎而出。圖片提供 ©CLAP Studio

TIPS# 具有磁性的金屬板能夠輕鬆拆卸更換位置，提供多變的展示需求，能隨著商品的增加或減少重新配置牆面的陳列組合。

225 ◤ 連通 2 層樓的武器櫃，深化實境體驗的感受

以科幻未來感為品牌標誌性形象的 DEBRAND，將整個空間比喻為特務的裝備室，希望給予賓客有如身處於電影場景中的臨場感，將自己投射為憧憬的特務角色，故致力於重現超現實的場景，例如此貫穿 1、2 樓的武器櫃，雖沒有展示商品的功能性，卻能實現該品牌打造實境體驗空間的理念，成功地帶領賓客短暫脫離現實，穿戴上屬於特務的自信。圖片提供 © 大名 X 涵石設計

TIPS# 將武器模型置於燈箱中，武器模型在此照明手法下，以剪影的方式顯現，玩味虛實共存的神秘感，刻意以冷峻白光展現如實驗室般的嚴謹氛圍。

226 ◤ 因應品牌選物的獨到眼光，商品展示有如藝術品的陳列

Art Haus 擁有獨到的選品眼光，店鋪內的商品都可被視為藝術擺設的一部份，因此在思考展示方式時，以藝廊展覽藝術品的思維進行規劃，商品之間預留了足夠的空間，從不同的角度觀看，皆能從中感受每一個物件之間隔空的對話。如此獨特的展示方式，也令置身於其中的消費者，能更專注地欣賞眼前的物件，領略每件單品的獨特性。圖片提供 © 大名 X 涵石設計

TIPS# Art Haus 於展示或者動線的安排上，都十分俐落且簡潔，乾淨純粹的視覺感，明示了品牌重視質量，而非數量的精神，置於玻璃後方的懸吊大衣與高跟鞋，使駐足觀賞的人，能藉由玻璃的投射，望見自己身穿此套服飾的倒影，無形中催發消費者購買的慾望。

227

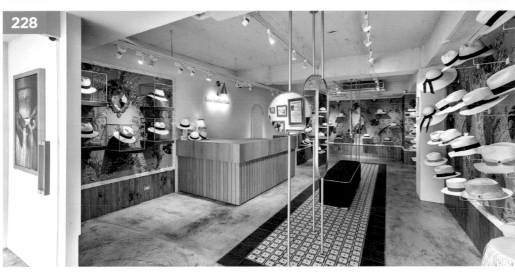

228

227 ▶ 清新木質與復古深綠的合奏，譜出加州海岸樂章

Sun·day store 販售的商品包含 Voda 泳裝、草編帽、人字拖，以及太陽眼鏡……等度假必備品，為了展現愜意舒適的氛圍，室內主要以木製層架陳列與展示商品，並且選用淺色木質，避免空間色調過於沈重，與商品特質互相衝突。人體模特一反制式的標準站立姿態，位於室內中央舞台的模特展現了慵懶的坐姿，並且身穿品牌販售的性感泳衣，彷彿在對顧客提出悠閒度假的邀請。圖片提供 © 大名 X 涵石設計

TIPS# 全室牆面採用雙色設計，上半身漆上了具有復古質感的深綠色，為繽紛多彩的商品作最佳的搭襯，其具有的沉穩調性有效地收斂與整合了空間整體色調。

228 ▶ 商品款式一目了然，局部金屬色為草編帽注入時尚氣息

Edcua-andino 主打販售全手工編織的巴拿馬帽，將每一頂草編帽都視為獨一無二的藝術品。本來被視為休閒配飾的草編帽，如今躍升為一年四季皆可穿戴的時尚單品，實體店面不僅展現了熱帶海島風情，也於其中注入了輕奢精緻的元素。為了鼓勵消費者就近欣賞與試戴，店內以一目了然的方式陳列商品，並且單一款式僅展示一頂，適切地表達其獨特性。圖片提供 © 大名 X 涵石設計

TIPS# 展示商品的中空框架由木質層板與金屬外框製成，置於中央的鏡子亦有著金屬的外框，空間中局部交接出現的金屬元素低調地注入了些微奢華感，內斂表現草編帽高度的手藝價值。

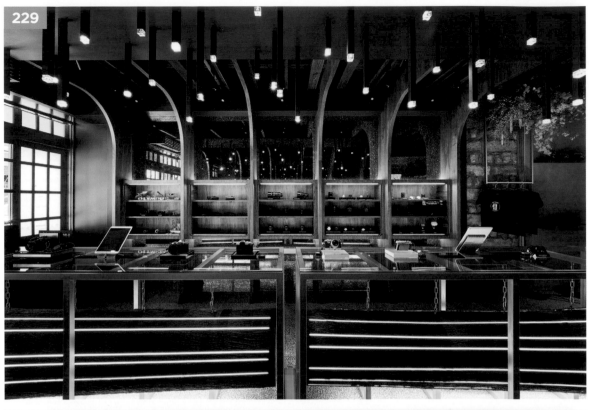

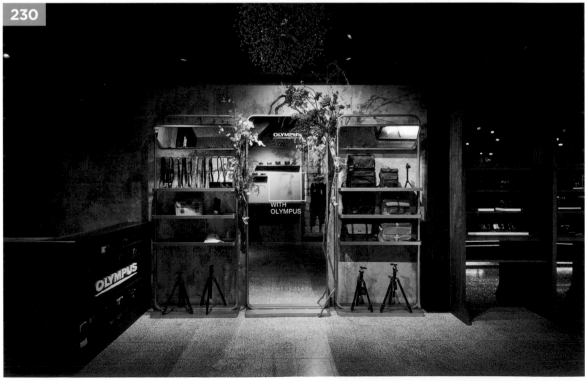

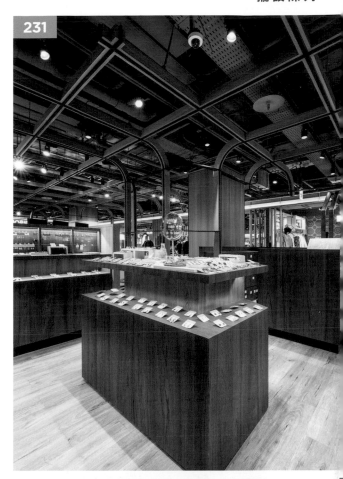

231

229 ▷ 多元化的空間分區，商品展示區多有玻璃鏡面元素

OLYMPUS PLAZA TAIPEI 此次設點跳脫以往旗艦店的經營方式，店內包含了不同的功能分區，其中包含產品體驗區域、多功能藝文空間、攝影教學教室，以及專業實景攝影棚，實現了多角化經營的理想。1樓的前端為商品展示區，以較為昏暗柔和的燈光，構築細緻寧靜的氛圍，為了良好的展示商品細節，周奕伶於展示櫃上方嵌入鋁擠燈條予以輔助照明。沿用自空間的木質元素，彷彿在訴說著品牌質樸且踏實的精神。圖片提供 © 湘禾設計

TIPS# 中央展示櫃採用了透明玻璃，展示櫃上方亦加裝了仿古鏡，玻璃的通透性以及鏡面的折射反照性，賦予空間擴大延展的視覺效果。

230 ▷ 設計吧台區域，鼓勵消費者於此談天拍照

1樓後端為吧台區，展示著相機的周邊商品，同時豎立著一面人鏡子，三兩供好友在此駐足聊天，或者拍照打卡，跟上社群行銷的潮流。為了提供消費者良好的拍照光源，照明相較於前端明亮許多，天化懸掛著一盞精緻亮眼的造型吊燈，提供情境照明，亦可妝點空間，同時也成為消費者於店內體驗相機時，嘗試變焦與景深效果的明確視點。圖片提供 © 湘禾設計

TIPS# 乾燥花束於空間中局部的妝點，回應具有斑駁質感的牆面，營造一種華麗的頹記感。乾燥花束於空間中局部的妝點，回應具有斑駁質感的牆面，營造一種華麗的頹記感。

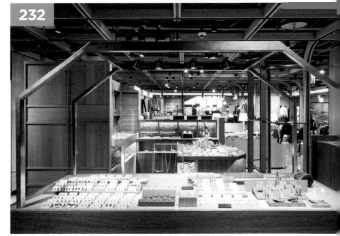

232

231+232 ▷ 大小島台搭配，創造內外流竄動線

受限於百貨櫃位鮮少有牆面能夠使用，因此飾品專櫃大量運用中島展台形式，主要手扶梯視線所及與走道相鄰的部分皆配置大中島展台為主，再於內部交錯一組小島台設計，形塑出井字型動線，讓人潮既可以在外圈循環，櫃位內也是無限環繞的動線。圖片提供 © 肆伍形物所

TIPS# 大小島台皆為平面式陳列為主，小島台另外劃分出兩種高度設計，增加視覺與產品陳列的豐富性。

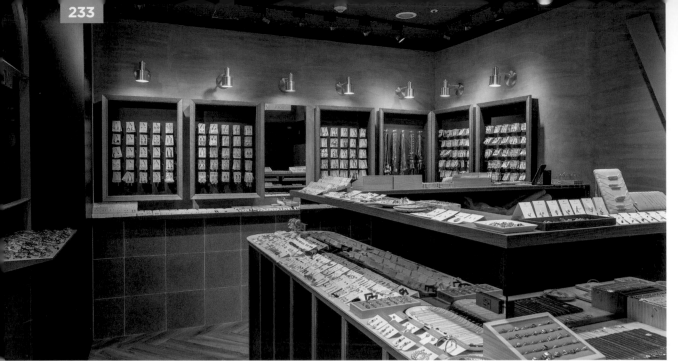

233 ▏文青畫框巧作耳環小櫥窗

飾品店以銷售耳環、項鍊、眼鏡與髮帶為主，如何讓小物井然有序地陳列、方便客人瀏覽、好拿是規劃空間時最主要的設計課題。在這裡，耳環是主要存於立面主要商品，透過尺寸一致的耳環卡方式懸掛，即使數量多也不雜亂；其餘商品則分門別類擺放於牆邊平台與中島，局部用斜角展示架立起、方便觀賞。圖片提供 © 丰墨設計

TIPS# 壁面利用一格格的畫框作為耳環櫥窗，徹底融入文青藝術氣息。衡量壁面尺寸與耳環卡大小，畫框設定為 70 公分 X90 公分，可懸掛長寬各 5 副耳環，取得長寬、水平對稱，令視覺更顯整潔。

234 ▏U 字型動線方便走動瀏覽商品

店內為 U 字型動線設計，將展示區塊分為靠牆區與中島區，在極大化地收納展示商品與方便客人瀏覽選購之間取得最佳平衡。中島區結合高 90 公分、110 公分雙層展示平台與櫃台，服務人員可以站在最佳位置、隨時掌握店內狀況，即時提供所需服務。圖片提供 © 丰墨設計

TIPS# 復古人字拼走道保留 90 公分寬度，提供訪客最舒適的活動空間，方便回身、停留，挑選試戴飾品、配件。

235

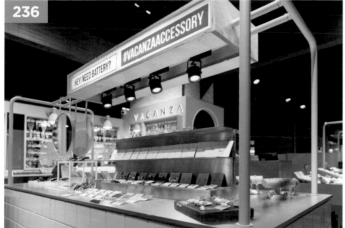

236

237

235+236 ▌活動式中島藏收納創造展示、存貨最大值

針對位於西門誠品的飾品櫃位，設計師運用各座活動式中島，創造回字型的動線，島台上增加以不鏽鋼訂製的陳列道具，透過高低層次帶出商品的豐富與多樣性，而中島內也藏以許多的收納，讓展示及存貨都可以達到最大值，也不會犧牲到顧客舒適的購物空間。圖片提供 © 肆伍形物所

TIPS# 因應百貨櫃位多半落在 4 ～ 5 坪的空間，為提升行銷效益，兩側島台特意與走道切齊設置，讓顧客行走時可以邊走邊逛，發揮效能。

237 ▌雙面三角櫃的光影舞台

結合普洱茶與銀壺的體驗旗艦店，為預約熟客服務的 VIP 室，營造私密不受打擾的品茶氛圍，在木質圍繞的沉靜環境中，與另一間 VIP 室共用的隔間，延續銀壺展示櫃的三角形分割手法，改用木料與塗料呈現，作為兩面用的陳列擺設的裝飾牆，透過由上往下的光線灑落在三角形櫃體中，藉由一根木條做出立體光影，更均勻柔和地突顯展品質感。圖片提供 © 方尹萍建築設計 Adamas Architect Ateliers

TIPS# 櫃體設計概念延續自銀壺展示玻璃櫃，更換素材後成為不透明的隔間兼展示設計，櫃體厚度有效運用，同時也創造豐富的光影展現效果。

238+239 ▸ 輕工業層架、木箱呈現溫暖氛圍

有肉禮品店有多達 40 個設計師品牌盆器，為了呈現帶給人們的溫暖感受，店主們找到 Mountain Living 的各式層架、木箱、壁櫃等作主要陳列，同時也透過層架的形式巧妙區分出不同設計師品牌，再搭配自然素材物件佈置，營造出療癒又放鬆的氛圍，而位於主展區後方則是利用空心磚堆疊的展示大桌面，作為與後方課程的區隔。攝影 © 沈仲達

TIPS# 利用有如販售糖果般的手法，訂製大型木抽屜於 Mountain Living 層架之中，作為各式多肉植物專用 土小包裝的販售。

240 ▸ 木棧板轉個向成了最好的陳列幫手

過去常見的木棧板總被人當作臨時性踏墊、地板之用，靠北過日子的大 Q、阿丸相中其自然特色，將其轉個向、改以直立方式靠牆使用，而後再釘上幾個釘子，便成了擺放帽字、包包、夾腳拖等最好的展示架。攝影 ©Amily

TIPS# 木棧板的質地不會很厚，輕輕鬆鬆就能將釘子釘上，釘時也不刻意全釘滿，有點錯落或適時留白，除了讓商品在展示時有點趣味，也不會顯得過於侷促。

241 ▸ 跳脫制式櫃體印象，椅子也能成為展示架

everyday ware&co 全室重新以白牆修飾，靠近大門處的牆面則全面以洞洞板鋪陳，大面積的鋪陳凝聚焦點，置頂的設計讓大型物件也能完整呈現。透過木箱、復古傢具、露營椅等商品成為展示道具的一環，不僅能巧妙運用商品屬性呈現主題，同時也能無須額外配置展示櫃占據空間。攝影 © 沈仲達／空間設計 © 竺居設計

TIPS# 空間分區規劃，以大型吊燈突顯視覺主題，再運用可移動的軌道燈，便於依需求使用燈光。

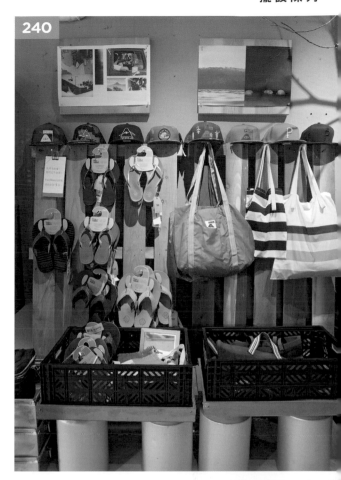

240

241

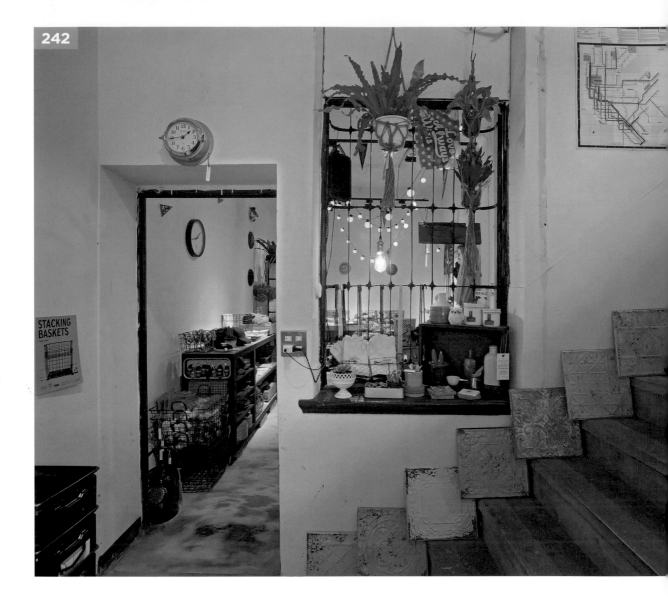

242 ▌妝點老窗台成就展示新舞台

A Design & Life Project 店家保留了老建物原有的舊式窗框,並善加活用這處空間。擺上帶有生活感的小擺飾,再以綠色植栽作點綴,簡單營造出一處古樸別緻的展示平台。攝影 ©Amily

TIPS# 以吊掛式綠色植栽,為窗框展示具有生命力的端景與寫意日常風景。

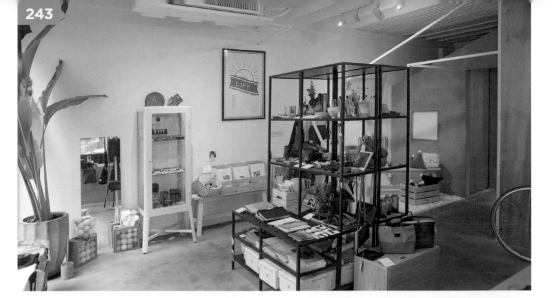

243

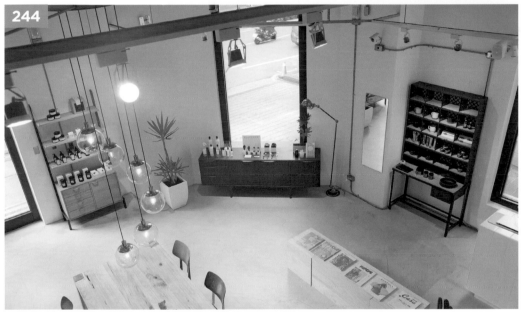

244

243 ▸ 穿透式層架的全視角展演

小日子商号選物店採用 IKEA 的開放式層架搭
疊出主題商品區,此區以呈現台灣設計品牌的
設計生活用品為主,體積較小的往中上層擺,
體積較大的往下層擺,纖細的骨架成全整體透
視感,顧客在採購時都能輕鬆拿取歸位商品,
創造自由的取用途徑。攝影 ©Amily

TIPS# 最底層的層架往前方延伸,顧客不用特
別蹲下,只要稍微低頭就能隨興瀏覽底層的商
品;此外,將最受年輕族群喜愛的設計品牌,
放在最易注意到的中上層,提高購買機會。

244 ▸ 木質陳列櫃襯托選物主題

有別一般複合式咖啡館將選物與餐飲各自獨
立,擁有挑高格局的啡蒔 Verse Café,特別於
一樓挑選不同形式的展示櫃,且主要以生活選
物居多,例如乳液、牙膏、髮油等等,自然和
諧地融入空間當中,傳遞一種 Life Style 的概
念。攝影 ©Amily

TIPS# 為了呼應整體簡約北歐基調,選搭溫暖
的木質展示架、北歐老件邊櫃作為陳列舞台,
也得以襯托出物件的特色,避免模糊視覺焦點。

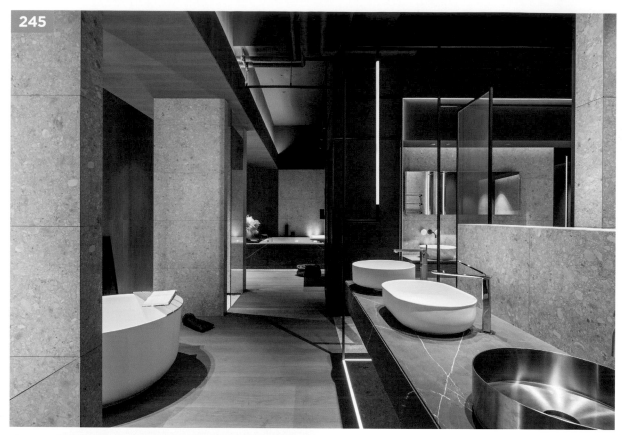

245

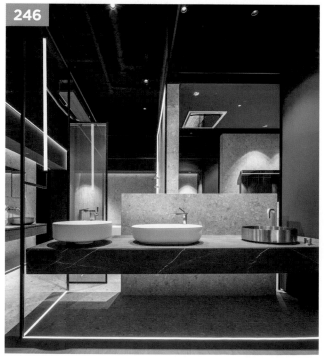

246

245+246 ▼ 擺放不過滿,讓衛浴用品成空間主角

若有留意,過往商品陳列多採取排排站的擺放形式,如此一來,視覺上過於密集,無法細細端看每件產品的設計與特色。為突顯高端衛浴品牌的產品價值,設計團隊嘗試在擺放上以不過滿做回應,好讓消費者能以全面性角度來仔細品味產品、了解設計。圖片提供 ⓒ 近境制作

TIPS# 空間裡展示不同的品牌與系列,消費者可依循動線觀看搭配模式,或是找到屬意的商品類型。

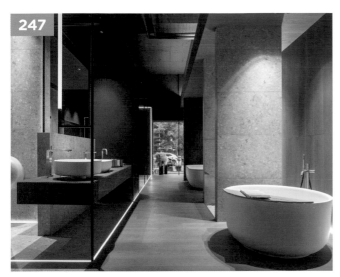

247

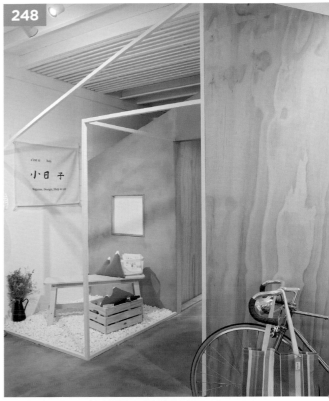

248

247 ▌適度留白，突顯各品牌的美學與個性

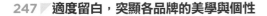

由於所展示的衛浴品牌其具有獨特的美學與個性，且在產品作為空間中主角原則下，近境制作捨棄傳統的陳列式模式，空間僅以量體、光影、材料劃分出个同空間場域，輔以適度的留白，讓展示氛圍與販售商品皆能被加以突顯。圖片提供 ⓒ 近境制作

TIPS# 隨展售商品擺放位置決定留白處，時而存在視線上方、時而存在視線下方，好讓消費者在欣賞、走逛之餘是感覺到舒適自在的。

248+249 ▌虛實顛倒的屋中屋設計魔法

249

小日子商号 選物店無法移除的巨型旋轉樓梯，造成視覺上的壓迫，以松木板和部分磚作包圍梯體，內部作為儲藏空間，外部以小房子為意象，設計出虛實交錯的立體視效，整體概念延伸至走道另一端的牆面，三角地帶打造出戶外般的情境，和後門外的真實庭院相互呼應。攝影 ⓒAmily

TIPS# 三角區域隨店內的策展或電子商務平台的商品特輯，呈現多元樣貌，後側以水泥砌出厚實的小房子造型輪廓，把廁所巧妙地隱藏在灰牆屋簷底下，施展屋中屋的神奇設計魔法。

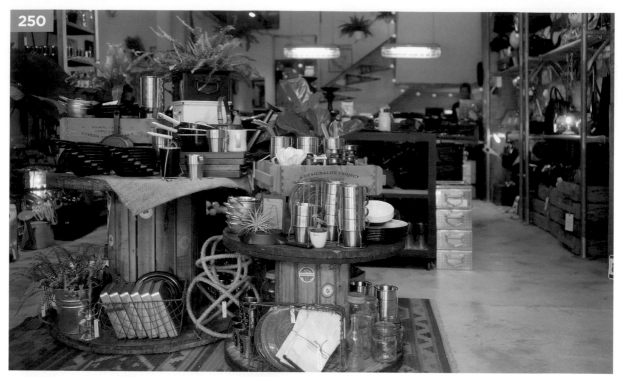

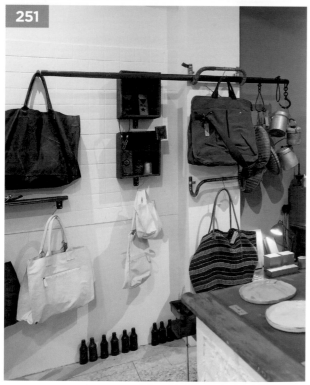

250 � 改造電纜捲軸架構生活感展區

A Design & Life Project 在木製電纜捲軸展示平台上，搭上近年風行的 camping 熱潮，擺放了具戶外生活感的杯盤鍋具，置於木箱與鍍鋅收納箱中，錯落卻又有次序的堆疊，搭上些許綠意，營造讓人想踏出戶外放鬆的想像。攝影 ©Amily

TIPS# 將工業用的木製電纜捲軸用來作陳列檯面，讓空間多了一份活潑無拘的樣貌。

251 ▸ 手把秤子替牆面打造趣味陳列樣貌

地衣荒物店家在白色展示牆處理上，除了在牆面釘掛長形層板及木箱陳列小型物件外，更別出心裁地選用極具古早味的歷史老件當作掛軸與掛桿，以吊掛手法展示包包類商品及懷舊類的生活物件。攝影 ©Amily

TIPS# 將腳踏車把手釘製牆上作掛軸，放置早期挑夫的扁擔秤子作為掛桿，為展示牆面帶來趣味性的陳列形式。

252

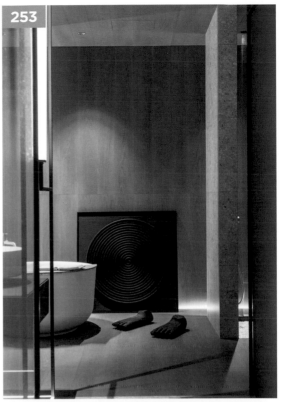

253

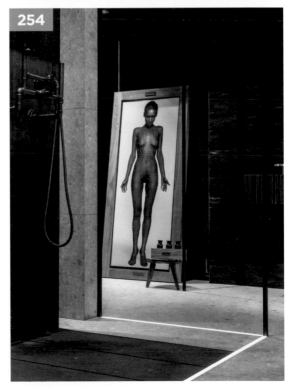

254

252 �!展示設計手法烘托藝術精品

為雲南少數民族打造的銀壺「寸銀匠」和百福藏倉普洱茶展示旗艦店。在空間前段規劃了兩座白色展示櫃，兩座櫃體略為錯開，形成自由的洄游動線，並將櫃體以三角形分割，兩側皆能擺放展品，觀賞者不但能同時從玻璃櫃體的兩邊欣賞，也能以更多元的視角觀看，創造有如美術館的觀賞體驗。圖片提供 © 方尹萍建築設計 Adamas Architect Ateliers

TIPS# 展示銀壺的區域，背景色以白為主，銀為輔，透明玻璃展示櫃以三角形設計，可同時陳列兩件產品，依著視角不同創造更多觀賞的趣味，也能容納更多展品呈現。

253+254 ▍藝術美學做牽引，激發衛浴空間的更多想像

設計過程中設計團隊持續以美術館的概念貫徹在整個案場，場景、展示、美學、生活皆屬於設計過程的一部分，因此希望在每個角落，都能以單一當代藝術品與之共舞，透過藝術美學讓空間、產品、人三者產生對話，對於衛浴產品落實於空間中亦能再激盪出更多的想像。圖片提供 © 近境制作

TIPS# 所選畫作的顏色也從空間材料元素、產品色系中做出發，擺於空間不感到突兀，還能多一分的平衡。

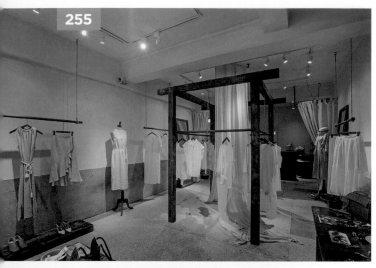

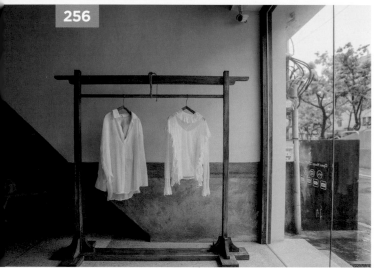

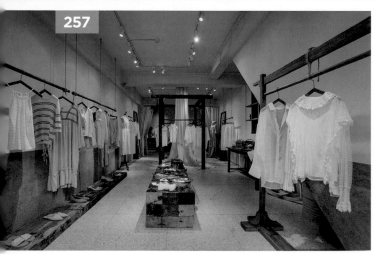

255+256 ▸ 訂製造型展架創造直播、主視覺場景

因應老屋空間較為狹長，於中間區域利用訂製實木展架搭配垂掛布料，創造出具有氣勢的主視覺端景效果，展架四周同時也能陳列服飾，彷彿小型伸展舞台般，而店鋪入口處則是利用可活動型的展架，提供店家直播介紹衣服，平常可彈性變更位置。圖片提供 © 竺居設計

TIPS# 中段展架兩側考量動線尺度的關係，懸吊實木衣架僅離牆約 15 公分，主要陳列小朋友服飾，或是將衣服作正掛的方式展示，讓空間更有變化。

257 ▸ 枕木中島展台分散人流、引導走逛動線

狹長型的店鋪空間，利用六塊老枕木拼組成中島展台，自然地區劃出左右兩側走逛動線，達到分散人流的作用，讓顧客可左、右循環移動，也增加停留在店內的時間，一方面提高商品陳列的數量。圖片提供 © 竺居設計

TIPS# 展台設定放置 T-shirt 衣物、帽子配件為主，高度約 60 公分，讓顧客能一目了然選購，枕木之間則利用鐵件結構接合。

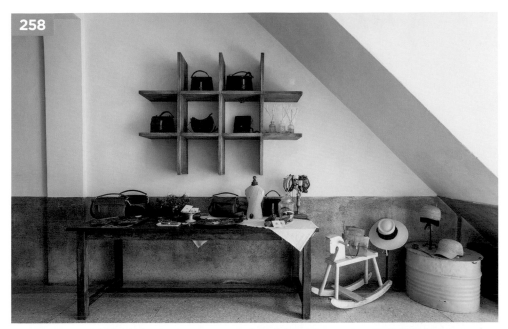

258

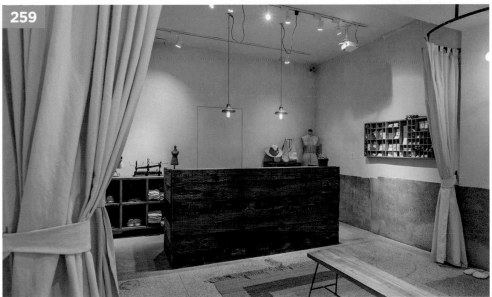

259

258+259 ▌融入老件傢具，訴說時光的故事

不只是販售大女孩服飾，韓貨選品店也包含孩童衣物，以及飾品、包包等配件商品，樓梯下的畸零角落利用店主過往收藏的老件傢具陳列，牆面為避免壓迫，透過開放式訂製井字型展架，主要展示包包配件，加上木馬搖椅、彩色汽油桶搭出充滿懷舊復古感的時光故事。圖片提供 © 竺居設計

TIPS# 針對更小的耳環飾品，設計師特別選用復古老鉛字版收納盒配置於櫃台兩側，與整體氛圍更形貼切，也增加牆面的豐富性。

260 商品安排在視線黃金區

內部以中島洗手台為核心，傳達品牌重視體驗的精神。牆面採用仿古黃銅板及染色處理的松木板，搭配水泥質感的天花牆面及地板，反差材質形成既懷舊溫暖又現代時尚的調性。中島使用黃銅洗手台搭配黃銅水龍頭。右邊主要展示牆面的層板為黃銅條組成的格柵，增加了層板的細節及產品的高級感。左邊有黃銅組成的格子有如現代藝術品。圖片提供 ©CJ Studio 陸希傑設計

TIPS# 將體驗區規劃在前段，兩側牆面做為主要展示牆，並以不同的層次堆疊設計展示不同屬性的商品，並考慮了解產品時臨時放置手袋或採購商品提袋的需求，設計結合收納的矮櫃平台。

261

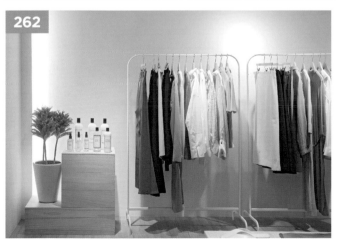

262

261+262 ▸ 吊衣桿材質、線條突顯男女裝特質

啡蒔 Verse Café 位於二樓的 Select Shop，在陳列服飾的細節上格外講究，女裝選用白色圓弧線條的吊衣桿作為呈現，一旁更搭配植物、白色系包裝的衣物清潔劑，充分表達溫暖柔和的調性，另一側男裝則是 Z 字鍍鋅材質吊衣桿，展現時尚陽剛味道。攝影 ©Amily

TIPS# 以白、灰、木頭三大基調構成的複合式選物店，鍍鋅吊衣桿元素同時也是呼應鍍鋅鐵網打造的樓梯欄杆，讓整體風格更為協調。

263+264 �展架趨向簡單，商品為視覺主角

BRUSH&GREEN 二樓是一個 Gallery 空間，展示主題以店主精心挑選的生活食器和陶藝家作品為主。佈置上，利用簡易的展示櫃和展示桌讓空間擺設更加靈活，依照需求隨時調整；基本配色則以白色主調，加入少量木質元素，避免雜亂顏色搶走展品風采，把視線的主角留給各項食器、陶藝作品。攝影 © 沈仲達／空間設計 © 東泰利

TIPS# 整體規劃運用許多店主自行由日本購入的 DIY 元件，包含燈具開關、展示桌腳五金零件等，並將展示櫃加裝輪子更方便移動，板材表面則經過多道噴磨呈現平滑、無接縫的效果，同步修飾邊角線條形成柔和弧度，一如店主選物精神，簡單平實蘊含細膩質感。

265 ▷ 長 L 吧台統合挑選結帳機能

L 形吧台的一邊為烘焙產品及冰淇淋的選購結帳區，檯面整合甜點櫃、冰淇淋櫃、點心陳列玻璃櫃，背牆則是麵包展示架，商品由服務人員拿取，並利用吧台內側及後方備餐台包裝、裝盤，結帳與飲品櫃規劃在 L 形吧台的另一側。吧台內部地坪略為抬高，方便工作人員作業，同時連結後場準備區，順化工作人員動線。圖片提供 © 方尹萍建築設計 Adamas Architect Ateliers

TIPS# 利用明亮溫暖的顏色襯托烘焙商品，檯面採用美耐板實惠好清潔。將挑選烘焙商品與飲品結帳分別規劃在 L 形吧台的兩臂，分流顧客之外也讓工作人員既能分工也能彼此支援。

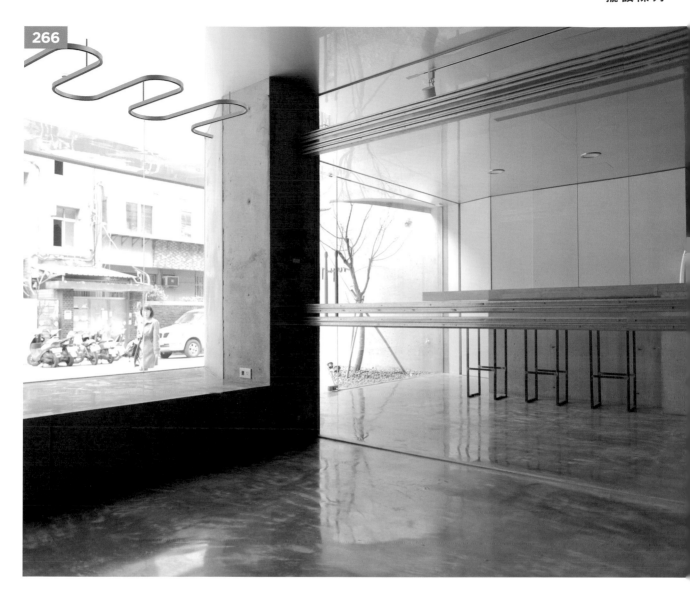

266 以軌道組件輔助樂器展示

這家位於街區中的小型音樂中心,透過陳列手法突顯樂器本體,設計往後退為不干擾商品的背景,讓產品成為空間中的主角,並讓來客能更加親近欣賞。捨棄層板或櫃子這類分量感重的展示方式,改以在天花板或玻璃隔間設置軌道組件,讓樂器以輕盈靈動的姿態與顧客接觸;而穿透無阻隔的視覺感受,也能加強店內各區域的通暢與互動感。圖片提供 © 本晴設計

TIPS# 以清玻璃界定咖啡吧和樂器展示區塊,維持視覺的穿透及互動感。沿著立面設置軌道展示吉他,配合投射燈營造焦點,營造舒適體驗與樂器深度交流。

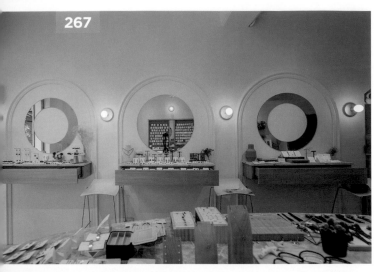

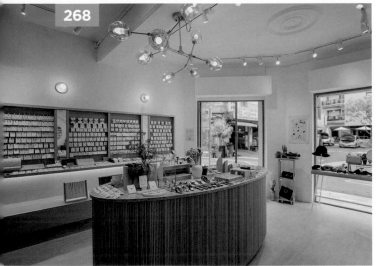

267 ▼ 梳妝台陳列彷彿時尚梳化室

從女孩裝扮的梳化室為靈感發想，將飾品店的一側牆面規劃三座梳妝台作為陳列區，簡單的線板勾勒出圓弧造型，中間鏡面則搭配不同圓形、以及鏤空設計，增加變化性，而鏤空部分的白色面積未來也能增加懸掛耳環展示。圖片提供 © 竺居設計

TIPS# 梳妝台抽屜設定為 40 公分，內部訂製專用收納盒子，讓配件陳列具有高低層次效果。

268 ▼ 木盒搭配層架，讓陳列更彈性豐富

飾品店一側牆面利用訂製木盒做出序列式的展示牆，中間穿插鏡面提供女孩們試戴穿搭，下方則搭配平台式陳列，以及 45 公分左右的開放式層架，作為包包帽子等配件展示使用。圖片提供 © 竺居設計

TIPS# 木盒上搭配鋼索懸掛耳環紙卡，平台上則運用高低層次木架道具，讓飾品陳列更有層次感。

269 ▼ 懸吊麻繩、實木，與服飾材質相互呼應

韓貨服飾選品店的服飾多為亞麻質地，為了衣料質感、色調有所呼應，特別選擇同樣質樸的材質，例如實木、麻繩做出創意的吊掛方式，讓服飾彷彿漂浮於樹林之中，顛覆既定印象的衣架樣貌，下方以老實木平台則化成鞋子展示區，強化整體穿搭的效果。圖片提供 © 竺居設計

TIPS# 平台高度約 10 公分，最高不宜超過 30 公分，掛衣桿則離牆約 25 公分，讓衣服可側掛。

270

271

270+271 ▌手寫手繪溫度拉近彼此距離

叁拾選物 30select 的重點在──由行家為 25 ～ 35
歲的人們「精挑細選」出有質感、有品味的生活用品，
透過手繪掛畫和手寫説明牌，呈現出具溫度感的「選
物」態度，一字一句寫下溫馨的提示。淺色木板與白
色角鋼架打造出無印感的輕工業風。攝影 © 沈仲達

TIPS# 掛畫不僅作為壁面裝飾，更成為「直覺式」
的圖象索引，頂著茶壺的貓咪正暗示著客人，這一區
有販售跟茶有關的產品，對茶杯、茶葉等茶具有興
趣的人，很容易被召喚來此區逛逛。

272 ▌分格展示層架聚焦商品本身

A Design & Life Project 以格格分明的展示層架作
陳列，將每項商品如蒐藏品般量身訂做專屬位置，
顧客能聚焦在每件商品本身，也藉此拉出東歐老廠
手工琺瑯餐具及陶瓷、玻璃、鋼製杯盤質感。攝影
©Amily

TIPS# 有別常見精品蒐藏架的材質運用，以訂製的
鍍鋅沖孔板搭配黑鐵邊框作展示層架，別有一番風
味。

272

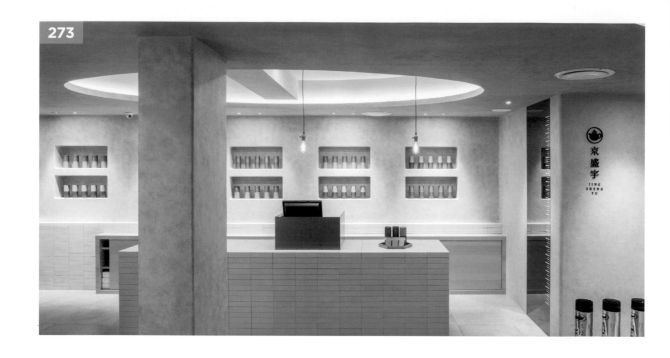

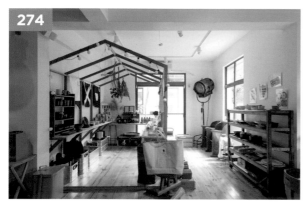

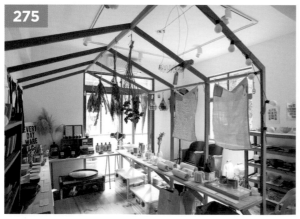

273 ▼ 以產品形象延伸空間設計

由入口處延伸入內，設置另一個磚檯台作收銀之用，背牆可商品陳列，呼應前景的茶吧，兩者一左一右，一長一短，主導空間的流動與節奏。取土屋土牆之意，立面以一個個洞窟呈現牆竈壁龕的空間感呼應土屋的空間感受，天花也以有機圓弧造型傳達洞窟之感，選定放大紫砂壺的窯燒質感作為主題，彰顯紫砂壺「揚香氣孔」匯聚自然茶香。圖片提供 ©CJ Studio 陸希傑設計

TIPS# 將品牌茶系的顏色，應用在天花洞窟的色彩變化，呼應牆面壁龕陳列的各茶系包裝，延伸台茶品牌精神蓄積在象徵紫砂壺的土屋天花之中。

274+275 ▼ 屋中屋的吸睛展示

特別訂製大型展示架，採用小木屋的形象創造獨特空間氛圍，屋中屋的設計形成絕佳的吸睛焦點。以骨架拼組、鏤空不做滿的造型，可運用掛簾、花草點綴，讓陳列富有變化，同時可隨意移動 的機動性能，能依照主題更換位置。 攝影 © 沈仲達／空間設計 © 竺居設計

TIPS# 一體成型的木屋展示架，刻意拉寬中間廊道，約為 120 公分，可容納兩人同時進入。

277

276 ▸ 從聯名品牌找出設計關聯性

髮藝沙龍天花以多種角度的金屬三角形浪板造型,隱喻教堂穹頂肋拱的空間結構序列,金屬浪板材質的線性紋理,也象徵梳理後的髮絲意象,層疊金屬浪板產生的紋理也反映多層次的髮藝美學。地面採用水磨石,牆面使用白灰泥,檯面、層板採用不鏽鋼,輔以黃銅櫃子及灰玻璃盒子,並置反差質感的材質而產生對話,形塑品牌聯名的美學。圖片提供 ©CJ Studio 陸希傑設計

TIPS# 設計構想源自於兩個品牌名稱字母,兩者形狀類似,幾何形狀的純粹性與形狀交疊的曖昧性,開啟聯名的品牌故事。前段面寬區位配置諮詢櫃台、座位區、展示架,藉由走道聯繫後段的髮廊。

277 ▸ 俐落又富細節的櫃位設計

圍繞柱體的立面材質採用粗獷的水泥質感,搭配米灰色精緻霧面的烤漆層板及細亂紋打磨之不鏽鋼檯面,強調品牌的極簡調性。直線精準的層板及中島水槽都納入半圓弧元素,增加視覺層次。使用不鏽鋼檯面及水龍頭。中柱及層板都搭配了精緻金屬烤漆的展示格子櫃,使整體視覺有如現代雕刻藝術。圖片提供 ©CJ Studio 陸希傑設計

TIPS# 在櫃位四周的 L 型展示櫃,層板下方斜切,從正面看層板更細緻,同時也讓光線隨著角度能照在商品上,結合中柱長形中島,創造出嶄新的穿越逛遊體驗。

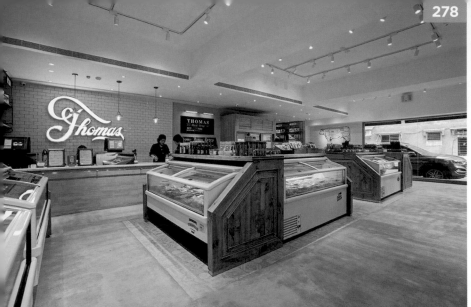

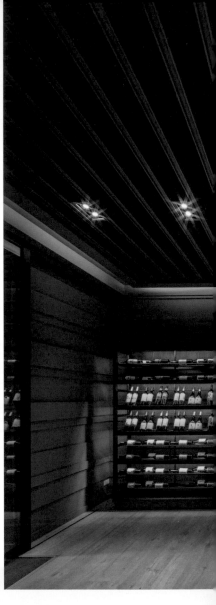

③

材質創意

展示設計中最重要的是商品屬性的定位，如何從中發展適合的陳列主題，迅速抓住路過不經意的目光，包括像是利用材質的反差對比去襯托產品的精緻度，或是藉由色調與材料的鋪陳呈現與品牌一致的調性，舉例年輕化、文青感可帶入粉嫩色或增加木質基調，為產品搭建出最佳舞台，都是店鋪氛圍設計可關注的重點。

278 ▶ 特定元素隱喻深遠文化氛圍

材質某個部分也是營造場景的重點，除了著重於現實感的體現和情調、氣氛的營造，另外，藝術性和創新性也很重要，甚至可以透過特定元素的經營，進一步隱喻出更意韻深長的文化內涵，例如，英式線板帶來優雅的氛圍、東方燈籠則給人傳統古老的美好感，這些元素可與現代感空間共同架構出更時尚而獨有的氛圍。圖片提供 © 竺居設計

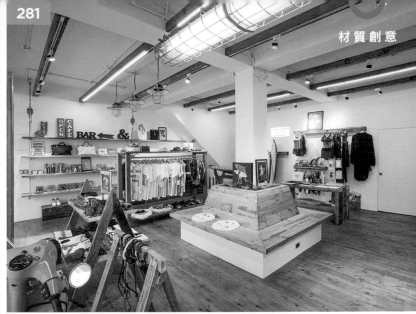

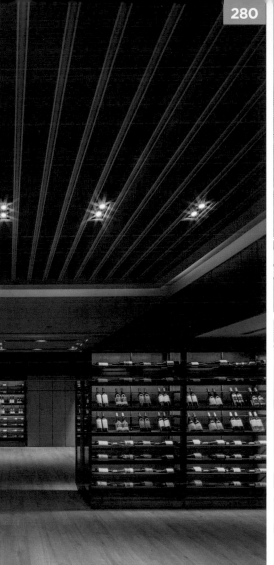

279 �700 粗獷空間反突顯精品質感

對於時尚、精品類商品，講究細節與注重質感是重要的，然而除了以奢華建材來鋪陳出精緻空間，透過相輔相成的手法滿足金字塔頂端的消費品味外，近幾年，更有商場反向以環保主題或工業風作為設計主軸，以建材突顯頹廢感與不修飾的原始狀態，藉此強調出品牌美學。圖片提供 © 雲邑設計

280 ▼ 主題體現動人情境或故事性

想要商品閃閃動人，就必須為它創造更美好的情境。看準人們喜歡聽故事的天性，若能將商品起源、原料、製造或使用經驗等轉化成動人的故事來敘述，必定能讓商品更吸引人。例如在販賣酒類商品的商場中，透過整齊的商品陳列、以及空間硬體色調與燈光色溫控制等多方面配合，營造出專業的酒窖印象，使主題性更明確、更多信賴感，也導入酒窖的情境。圖片提供 © 雲邑設計

281+282 ▼ 緊扣主題商品的空間風格

成功的商業空間設計，在於呼應並襯托出商品的優勢，因此，風格上應要緊扣商品主角。例如服飾店的賣場設計須符合販售服裝的主要風格或營銷目標，若是加盟店則要考量品牌企業形象，但同時也需注意空間硬體色調的可久性，避免因商品換季而有格格不入之感。圖片提供 © 竺居設計（上圖）、雲邑設計（下圖）

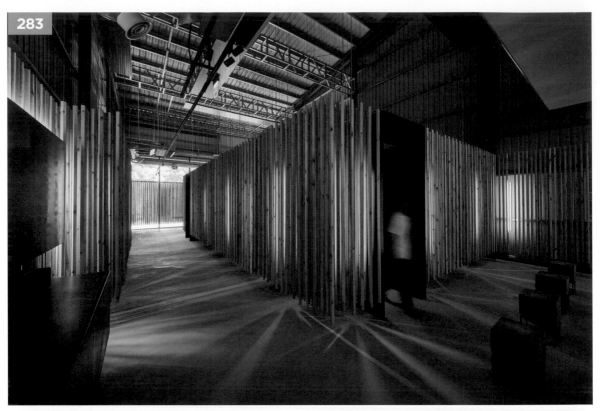

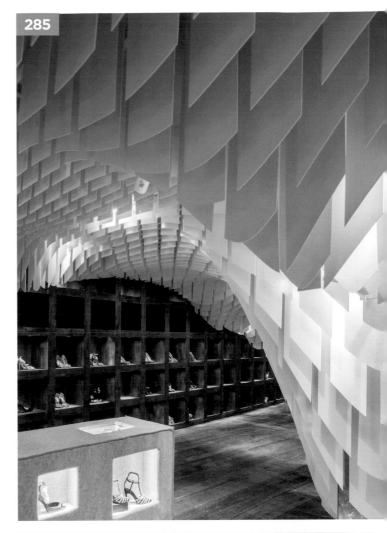

285

283+284 ▸ 角木圍籬廊道營造神秘期待驚喜感

走進大門，經過洽談區、辦公室，訪客步入狹長廊道、最終到達後方開闊大器的主要展示區，揣著神秘、期待的心情，成功營造彷彿柳暗花明又一村的驚喜感。與外觀木圍籬一樣的角材大量使用於室內隔間，與外邊不同的是，因為室內不受刮風影響，特別只利用上方鋼索固定，讓角材本身隨著室內氣流或人為觸碰而微微擺動，發出這裡才能聽到的背景配樂。圖片提供 © 工一設計

TIPS# 上方固定沖孔板採用雷射切割，由師傅上去一個個鎖住，所以能按圖施工，讓每一根角材都待在預定位置，表達出設計者所想要的圍籬層疊樣貌。

285+286 ▸ 回收木材妝點讓垂墜片成為主角

SND store 雖然主要以垂墜的白色纖維板為主體，但為了考量店鋪販售的商品，以及平衡空間視覺，設計團隊也參雜其他設計線條和陳列方式，例如使用回收木材妝點室內地板及牆面，試圖去突顯纖維板所製造出來的「幻境」。圖片提供 ©3GATTI

TIPS# 不只是地板和牆面，回收木板也同樣製作成櫃體，主要展示鞋類商品，藉由簡單線條去突顯鞋的造型和設計感。

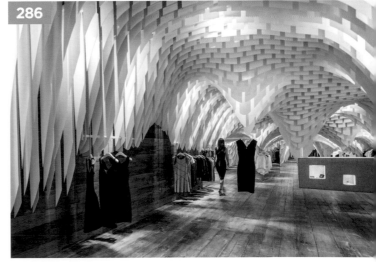

286

287+288 ▶ U 形玻璃試衣間產生戲劇效果

利用特殊的 U 形玻璃構築試衣間的立面結構，分別置放於空間的兩側，有如店鋪中的舞台，試衣間內側裝設綠色絲絨窗簾，以確保私密性，然而平常打開窗簾的內外部都能隱約窺見，產生充滿戲劇性的效果。圖片提供 ©
Studio 10

TIPS# 室內地板鋪設訂製的灰綠色水磨石，鑲嵌大塊深綠色、白色大理石，對於材料的用心與工藝也回應服飾品牌的製衣精神。

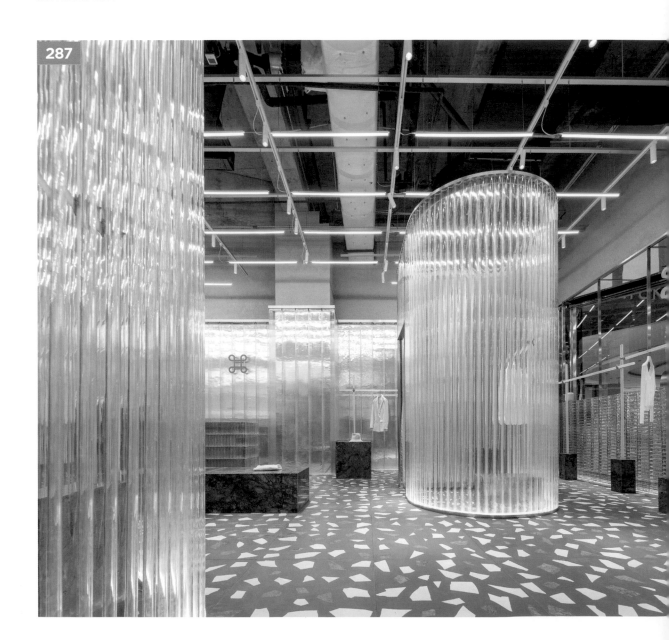

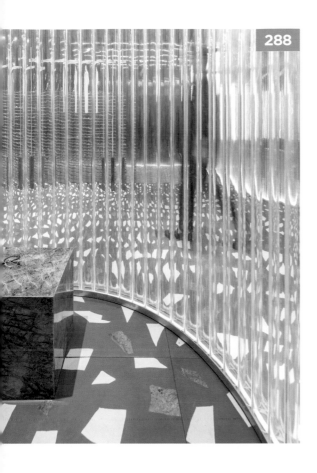

288

289 ▸ 百年樹幹、實木回應製藥產業

既然是藥品零售店舖，回歸到製藥的原點，是從自然界萃取分子合成對人體有治癒功能的藥品，因此空間定位為綠色實驗室，將看似衝突的原始與科技特質結合，看似懸浮的中島櫃台運用實木堆砌，並保留百年樹幹的皮層發展成為平台底座，以最原始、沒有修飾的素材，與藥品製成做出回應。圖片提供 ⓒ 水相設計

TIPS# 實驗平台內也嵌入縮小版生態園，讓空間緊扣自然主題，也讓醫藥保健轉型成為更正面的健康生活風格。

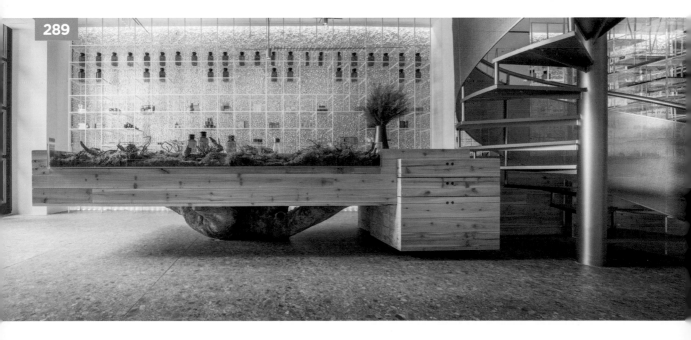

289

290

291

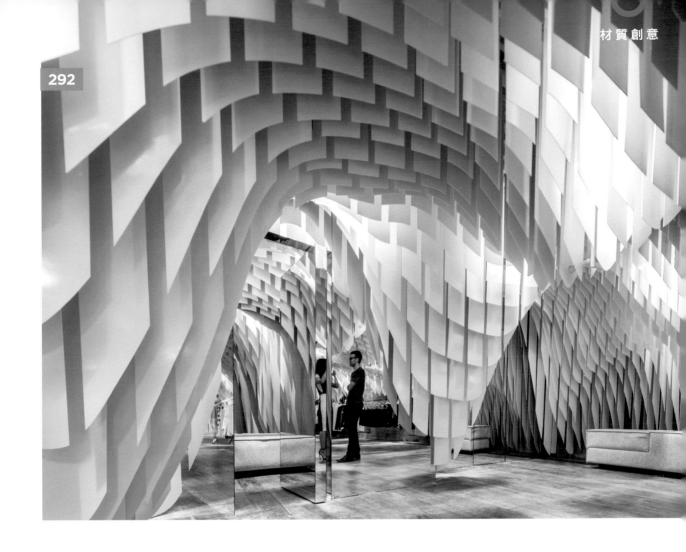

292

290+291 ▷ 善用具體識別造型與色彩,加深顧客對品牌之印象

店面軟裝的取材靈感取自品牌 3 大概念,「Overlap」表達鮮花果實的盛開生長過程當中有機重複圖案的曲線;「free circle」象徵尊重美的多樣性與無拘束,形狀應用於天花板、燈飾與壁紙圖案;「mûrir pink」則是藉由 3 種不同的粉色調代表盛開的水果與花朵,設計師透過清楚的品牌概念,從造型、燈光、傢具到色彩,展現品牌年輕卻含苞待放的魅力。圖片提供 ©Collective B

TIPS# 掌握品牌「青春」的核心精神,從整間店面的軟裝色調與材質下手,以各種深淺不一的粉嫩色系鋪陳各區,讓顧客遊走其中皆能感受到品牌一致的風格。

292 ▷ 片狀玻璃纖維形塑時尚叢林意象

位於重慶的 SND store,打破空間界線,將上萬片不同形狀的玻璃纖維板切割成長條片狀,一片片組成具弧度的線條效果,也創造出簾洞的意象,以這樣的線條來劃分空間,除了少掉牆體分隔的侷促感,另外從衣物到環境皆能襯托出想傳遞的剪裁質感與美感。圖片提供 ©3GATTI

TIPS# 白色半透明玻璃纖維具有極高的耐火性,同時對於光的反射能做出良好的效果,無形中創造出空靈柔美的天花板景觀。

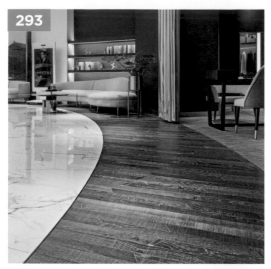

293 � 木料、黃銅、石材與織面混搭的地坪設計

在以圓形為主要設計元素的服裝展售空間內，透過與木地板企業合作，以跨領域整合碰撞產生新火花。針對企業的藍色 CI 色選擇相同色系的木地板款式，結合金色的黃銅金屬錯落搭接，年輕的色調與手工木質紋理，建構出空間的不凡品味。圓弧的軌道之外，以灰色地板及白色大理石材，為消費者在選購商品之餘感受豐富的視覺饗宴。圖片提供 © 竹工凡木設計研究室

TIPS# 異材質的混搭，手工木紋地板結合黃銅銜接面的處理，以複合素材與色調，混和出商業空間豐富多元的場所特質。

294+295 ▶ 大理石、金屬質地提升精緻度

陳列展示空間的氛圍若能與商品產生連結，更能讓顧客產生購買慾望與創造深刻印象，以時尚韓系服飾品牌店鋪而言，設計師利用仿大理石紋磁磚地坪搭配黃金色燈具、陳列架，櫃台部分則是搭配真實大理石材質打造，鋪陳出精緻質感。圖片提供 © 木介空間設計

TIPS# 櫃台區域加入深色木質基調的人字拼地板，隱性界定工作人員與商品陳列兩個區域。

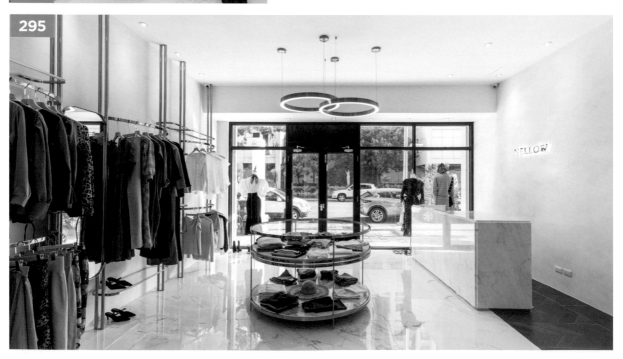

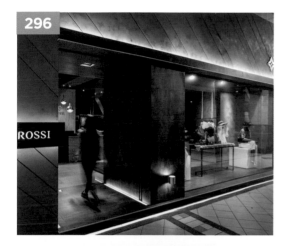

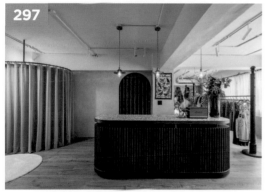

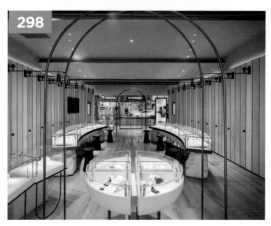

296 � 深灰特殊塗料質感精緻

在熙來攘往的街道上，服飾店透過深灰色低彩度色調、沉靜氛圍跳出獨特氣氛，同樣的深灰色使用多種材料呼應，正好傳達不同服裝布料會有不同質感的意義。以特殊塗料打造出ㄇ字型牆面，結合以塑膠地磚構成牆柱，並在特殊塗料外牆刻出一道道斜紋溝縫，增加立體感，除了避免無謂的裝飾搶走商品風采之外，也讓每位到訪的客人皆能轉換心情，深刻品味空間之美。圖片提供 © 竹村空間設計

TIPS# 特殊塗料會產生自然紋理，透過光線折射，讓紋理產生豐富變化，帶出粗獷又精緻質感。而金屬材質的招牌與牆柱壁燈，同樣是精緻感的巧妙配件。

297 ▶ 訂製水磨石美耐板提升質感

將櫃台置放於空間軸心，以便服務人員能隨時注意顧客的需求，因應販售的古著服飾所衍生的復古氛圍，櫃台特意選用深色木質基調，弧形企口線條、加上與檯面脫開的處理，增加設計上的細節與巧思，而看似水磨石的檯面，其實是量身訂製紋理的美耐板，兼顧質感與預算。圖片提供 © 木介空間設計

TIPS# 櫃台、通往儲藏區的入口皆採用弧形線條，加上櫃台底部的踢腳收邊，增加復古元素讓風格更形完整。

298 ▶ 圓弧花牆為浪漫一生的開端

仿若教堂的半圓後殿（Apse），為戴瑞珠寶店鋪主題形象牆，延伸教堂建築語彙，玻璃帷幕的圓弧花牆取代了既定的古典壁畫、彩繪窗花；獨立式的圓形展台，成為端景前的祭壇喻象。圖片提供 © 水相設計

TIPS# 藉由圓拱、對稱之美的古典元素，在有如聖殿的典雅空間之內，譜出相映成對的儀式情境。

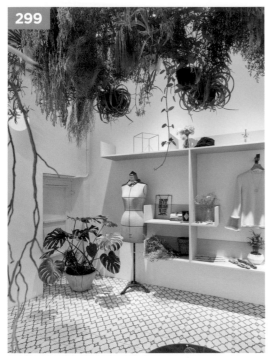

299 ▊ 可愛花磚鋪貼，更衣間的輕鬆等待區

更衣間規劃於店內後段，避免位於出入口、人員動線繁雜之處、影響顧客試穿意願。考量到來店數中女性客人占絕大多數，三五好友一起逛街、幫看穿搭效果都是常態，因此在更衣間外保留一小塊等待的休息場域，讓男友、閨密們能從容陪伴、開心購物。圖片提供 © 方構制作空間設計

TIPS# 花磚鋪貼休息空間地坪，用視覺轉變暗示空間機能轉換，以綠意植栽、乾燥花，搭配櫃體的風格小物，非制式的展示陳列手法塑造放鬆、無負擔情境。

300 ▊ 用材質與細節，訴說有溫度的故事

鐵件、白漆、水泥是串聯室內外的三大主要建材，從外觀帷幕、結帳櫃台與地、壁、天花隨處可見。門面選用帶有紅色鏽蝕質感的方格鐵件作骨架，鏤空部分鑲嵌玻璃小方塊，隔絕室內外，呈現隱約光影透露效果。圖片提供 © 方構制作空間設計

TIPS# 生鏽鐵件因為非常重，考量搬運問題、是分塊在現場重新組裝焊接而成；鑲嵌其中的小玻璃方塊，也是師傅親手一塊塊塞入大小略有不同的空格，細節講究令成品表達出具備溫度的專屬設計。

301 ▊ 魔術方盒更衣間讓穿搭更有趣

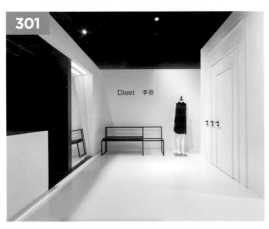

全開放的展示空間，更衣間是唯一密閉量體，頗具存在感的方塊佇立於場域當中，利用全面漆白弱化其存在感，由小到大的門片、三個相同的門把，令更衣間模擬出魔術方盒意象，細節的迷惑性與隱藏的幽默感，為整體冷調理性空間帶來引發消費者會心一笑的趣味。圖片提供 © 工一設計

TIPS# 更衣間外頭放置可供客人休息的長椅，訂製的方鐵骨架設計呼應展間衣架造型與材質，上頭的皮製椅墊則融入整體空間予人的現代時尚氣息。

302

303

302 ▷ 金屬格柵由外而內、上而下串聯空間

金屬格柵從外觀延伸室內，以單側壁面加上天花的二維度延伸，賦予三層空間互相串聯的共同設計語彙。而格柵的使用並非只有裝飾功能，透過巧妙設計可供店家隨意將各式燈具輕鬆接上電源、固定在想要的位置。圖片提供 © 工一設計

TIPS# 細看金屬格柵擁有長面、短面、與凹面等不同寬度尺寸，除了左右預留縫隙，後方也留有空間，方便商品走線、電源安排。

303 ▷ 懸吊不鏽鋼框創造綿延鏡影

運用大量金屬材質與黑白色調的鋪陳，為店內營造出冷冽而優雅的空氣感，其中位於正中央位置的展示櫃採用懸吊式不鏽鋼矩框造型，並搭配鏡面共構出連續 3 英尺不間斷畫面，讓展示框架本身就有如裝置藝術品地引人注目。另外，二側則以不鏽鋼材質設計落地式展示架，讓材質重複呼應，強化剛冷、鮮明印象。圖片提供 © 沈志忠聯合設計

TIPS# 刻意採用無色感的不鏽鋼、鋼纜、鏡面、黑陶磚等材質，經營出美術館般氛圍，更重要是將視覺的重點返還給每一件如藝術品的精品服飾。

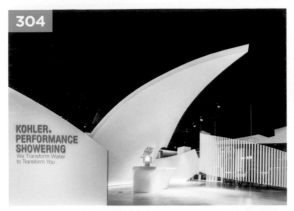

304

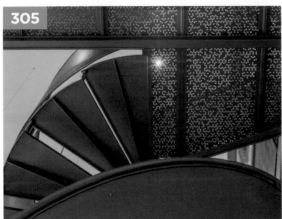

305

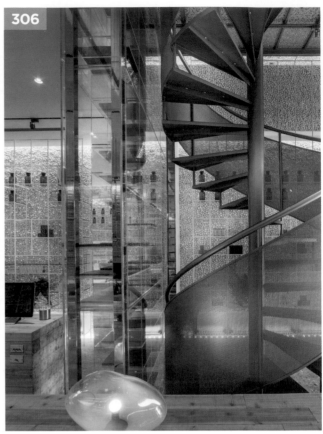

306

304 ▸ 翻閱百年品牌的瓷白藝術

KOHLER 為行銷全球的百年衛浴品牌，擁有悠遠歷史與獨到設計理念，為此，旗艦店以「閱讀藝術」作為設計概念，藉由巨大的曲線形式與空間作融合，以藉此展現出「翻頁」的意象，館內有如一張張偌大白紙記錄著品牌的豐富過往成就，而全白的造景設計也營造出高藝術性的白色潔淨空間意境。圖片提供 ⓒ 沈志忠聯合設計

TIPS# 在透過專為這家旗艦店所訂製設計的各個巨大造型體，在入口處以不同姿態與方向性的「白色頁面」來作裝置擺設，形成大器而優雅的接待區。

305+306 ▸ 沖孔迴旋梯倒映絕美光影

有最美藥局之稱的「分子藥局」，最受歡迎的拍攝角度莫過於迴旋樓梯，設計師由分子生物學中 DNA 雙螺旋結構發想，樓梯板運用雷射切割手法，創造出無數如分子般結合的三角形沖孔，同樣也是模擬樹葉灑落的光影氛圍，試圖誘發顧客上樓一探究竟的好奇心。圖片提供 ⓒ 水相設計

TIPS# 迴旋梯側邊的櫃體使用壓克力材質打造，並延伸貫穿至 2 樓，創造出輕透的視覺效果。

307 ▾ 水滴圖騰延伸商談區傢具，呼應整體氛圍

延續全室的「水滴」圖騰，暗喻從原石開採出的玉石如湖水般剔透，也同樣應用於一樓的商談區。此處結合桌面與一旁的獨立展示小櫃，提供客人最後確認、付款用途，桌面為溫潤柚木實木材質，下方結構體則以木質、金屬結合，做出鏤空的水滴圖騰側板、呼應整體氛圍。

TIPS# 仿舊金屬設色低調蔓延全室，從方桌側板、吊燈結構或一旁的穿衣鏡，局部點綴手法，靜靜吐露出低調奢華與兩代傳承氣韻。

308 ▾ 金屬、木元素，讓純白空間透出一抹質感

此店從香港本店到台北擴張，在香港的店是以倉庫的氛圍做出發，以復古的棕紅色磚牆、配上像皮箱細節的把手等做勾勒；台北店則是將相同的概念做得更精緻化，以簡潔明亮的紐約氛圍來打造，使用白色大理石、白色烤漆、白文化磚等材質，並適度融入鐵件、木皮等，空間乾淨明亮之餘還透出質感味道。圖片提供 © 直學設計

TIPS# 為了拉出櫃體的質感，在櫃體中加入了鐵件，並在鐵件外層上了層鍍鈦，其所帶有的金屬效果，讓櫃體更添精緻感受。

309 ▾ 萬縷鋼纜化成莫測虛實意境

環伺店內，視覺上最具戲劇性的元素莫過於鋼纜，將近10,000條以不同方式被固定在地板、天花板、牆壁或不鏽鋼框架上。有些鋼纜結構可作為障礙物，例如在樓梯旁邊；另外，也有鋼纜僅沿著牆壁移動，從而提供表面深度和紋理。這樣多型態的鋼纜也傳達設計師希望以「盡可能少的組件製造更多複雜性」的設計理念。圖片提供 © 沈志忠聯合設計

TIPS# 幾乎無處不在的鋼纜無論是作為區隔界限、或是串聯媒介，或者單純表現質感與線條感的表面設計，這些鋼纜線條透過燈光或角度幻化出新生命，或虛或實相當迷人。

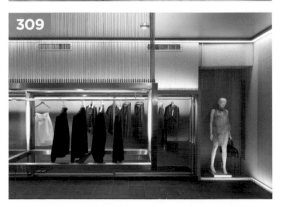

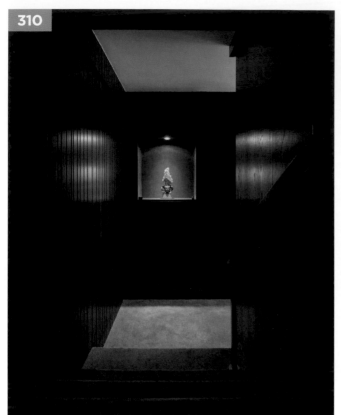

310 �w 沉穩木色打造尊貴 VIP 梯廊

一樓通往夾層 VIP 區的廊梯空間,透過深沉木色調鋪陳沉穩、內斂的過渡氛圍,提煉出獨有的尊貴高級氣息。樓梯底部事先詢問過店家希望放置的商品尺寸,規劃適當大小的鏤空內嵌展示櫥窗區。在珠寶投射燈聚焦下,搭配濃郁深沉木設色反襯顯得格外醒目,達到讓人眼睛一亮的效果。圖片提供 © 理絲設計

TIPS# 梯間以木板材條狀裝飾拼貼壁面,將櫃體隱藏其中,方便店家收納置物使用卻不顯得雜亂,達到提升空間坪效目的。

311+312 ▼ 毛皮包覆更衣間、天花板打造時尚前衛

重新搬遷後的潮流男裝服飾店鋪,也保留原店鋪中的物件和材料再利用,例如更衣間的內外皆利用原有的黑色毛皮作為立面飾材,剩餘的舊毛皮則被製作成裝飾吊頂板,高高低低地懸掛於天花板上,與矩形的 LED 吊燈形成有趣的構成。圖片提供 ©Studio 10

TIPS# 老店的鑄鐵衣架、皮沙發、穿衣鏡、大理石展示台及店內的藝術品陳設均被保留下來,並在新店內重新佈置、利用,試圖喚起顧客對於原店鋪的回憶。

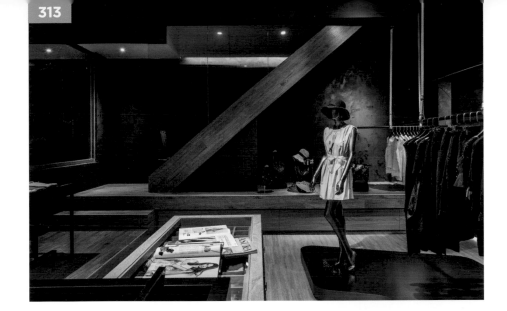

313 ▮ 多材質混搭俐落精緻氛圍

牆面採用特殊塗料從店面延伸進到室內，內部整體幾乎以深藍色特殊塗料做背景，讓壁面呈現單一色調，但同時可隨著光線與視線的轉換，而彰顯不同的紋理色澤，同時穿鐵件、木皮、玻璃等建材，以多元素材混搭精緻氛圍。在樓梯下方抬高三階高度作為界定空間，以木紋質感的塑膠地磚打造俐落空間感，用以展示包包、鞋子等配件商品，同時也具備收納用途。圖片提供 © 竹村空間設計

TIPS# 鐵件展示桌、木作玻璃中島首飾櫃、湖水藍皮帶吊衣架，因為牆體用色深，商品展示陳列愈靠近主舞台區，材質色調愈淺，在整個空間裡就會顯得特別出色。

314+315 ▮ 鍋爐、輸送帶變身趣味結帳櫃台

從美好事物為聯想，飾品店以復古髮廊概念延伸鋪陳，將髮廊後場的洗髮鍋爐設備轉換為陳列道具，調配染髮的步驟變身輸送帶，讓女孩們不論走到哪都有驚喜感，創造商空的話題性，自然帶動品牌價值。圖片提供 © 懷特室內設計

TIPS# 櫃台後方隱藏著倉儲區，立面採用黑色玻璃貼膜，搭配霓虹燈管與標語，強化品牌與空間的連結性。

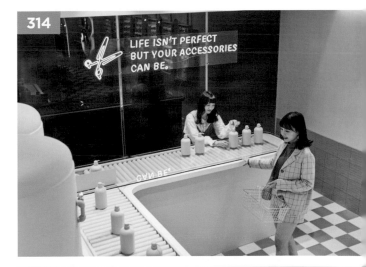

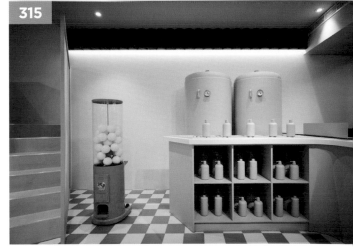

316

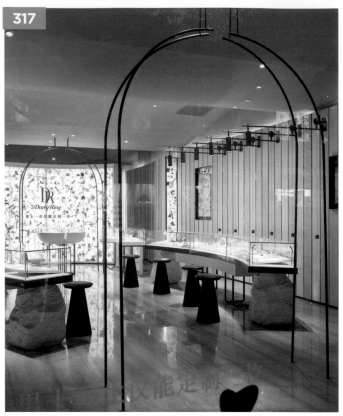

317

318

316+317 ▸純淨淺色調襯托華美鑽戒

白色,象徵純潔,也是優雅的代名詞,因此在
鑽戒店鋪當中,設計師以白色媒材為基底,兩
側弧形牆則是穿插淺色木紋、刷色手工漆與採
礦岩板的色調轉換中,覆蓋上柔美甜淨的輕盈
粉調,並輔以鍍鈦古銅金質色系點綴,襯托出
指尖的華美鑽戒。圖片提供 © 水相設計

TIPS# 純淨的淺色空間,利用木皮、花草、石
材的軟硬妝點,原生質材的自然純貌,加上波
浪狀的牆體與天花線條,製造純白空間的律動
與生氣。

318+319 ▷ 噴霧面漆處理，讓鐵件更具質感

「Dleet 李倍」這個服飾品牌本身就是走簡潔、俐落的路線，就連服飾用色也很明確，自然在展示上也必須呼應這項主軸，除了特別選以鐵方管為媒材外，另也採取噴霧面漆處理的方式進行，因為霧面給人一種低調、內斂的感受，也藉此做法在表述空間設計時，讓整體內含層層的深度與韻味。圖片提供 © 直學設計

TIPS# 現今的更衣室亦是設計的重點，設計者以同樣工法將衣架融入視覺設計中，每個轉折都具有巧思，簡單卻具深度與功能性，讓小環境也別具特色。

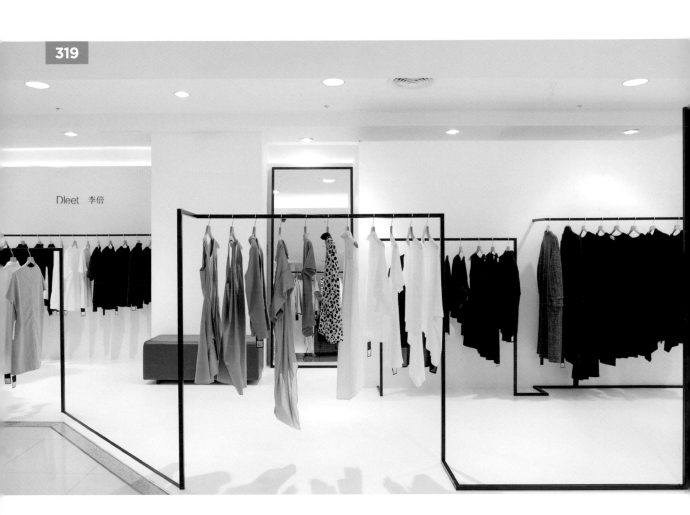

319

Dleet 李倍

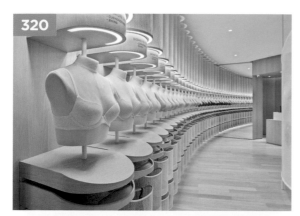

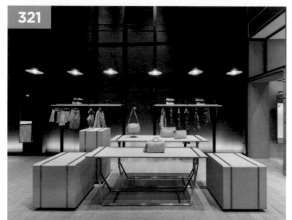

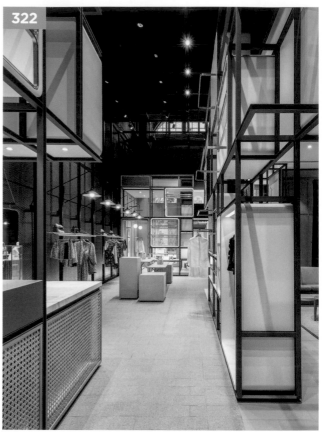

320 ▼ 反射創造戲劇化延伸感

約 22 坪的內衣店鋪空間，依著牆面排列的弧形展示立面，在視覺末端的鏡子反射之下，為小店鋪創造出戲劇化的延伸效果，彷彿還能繼續往內走，拉大了整體空間感，而這一系列的半圓柱展示單元也成為另一視覺焦點。圖片提供 © 芝作室

TIPS# 空間主要以白與淺色木質基調打造，營造出溫暖柔和的氛圍，鏡面的後方則是規劃了儲藏室。

321+322 ▼ 材質運用重現老上海縮影

主要販售本土設計服裝品牌的店鋪設計，取材來自上海「里弄」的建築型態，將上海獨特的「石庫門」建築文化發展成為模組化的彎角造型，上海市標誌性的外伸晾衣架創意發展成為服裝展示架，而舊式涼椅的竹編則被用作單元的分隔，黃銅與木頭打造的訂製傢俱，則令人聯想到胡同裡出現的長椅桌凳。圖片提供 © 芝作室

TIPS# 店鋪地板運用石材與木地板界定空間場域之外，透過開放式的展示陳列，也保有視覺上的延續。

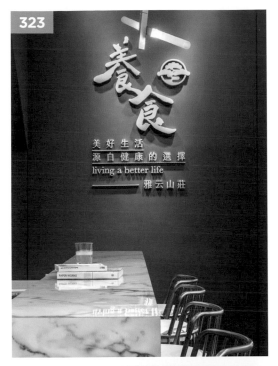

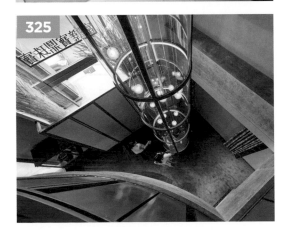

323 ▸ 橄欖綠塗覆背牆，隱含健康、樂活訴求

橄欖綠為養食的企業代表色，將其大量塗覆於店內底部端景，成為最自然、沉穩的配襯底色，釘掛白色壓克力店名、LOGO、理念介紹──「Living a better life」，讓人從玻璃大門外即可一眼望見，充分表達有機健康形象與商品訴求。圖片提供 © 理絲設計

TIPS# 立體的白色壓克力字樣，在燈光暈染下呈現金黃色澤、更顯質感；介紹字體簡潔明瞭，力求客人看懂、了解店家訴求。

324 ▸ 玻璃、鏡面、特殊光影，彷彿走進超現實奇幻世界

「TRENDS」是間男性服飾的選物店，店內不只引進男女裝流行設計服飾，甚至還包含飾品、生活用品等。衣服、配件在設計與用色上皆相當大膽，為了突顯商品的風采與姿態，設計者以黑白灰三色定調空間，在展售上也加入玻璃、面等材質，藉其特色讓場域更具穿透和放大的效果，另外也搭配特殊光影，帶點魔幻、科技的意味，宛如走進超現實的奇幻世界裡。圖片提供 © 直學設計

TIPS# 玻璃展示櫃與層架中，適度加入一點鐵件、特殊面材做包覆，迥異材質共同撞擊出衝突感。

325 ▸ 真空管成貫穿建築的機能裝置藝術

珠寶店重新裝潢，並未更動夾層格局，保留原有鏤空的挑高空間，設計師巧妙利用 6、7 米樓高的天然優勢，設計貫穿兩層的真空管作為店家獨有的裝置藝術，讓所有踏入店中的訪客都將為其吸引！真空管在這裡是暗喻抓住寶石最璀璨瑰麗一刻、直至永恆，就如同店家壁面的標語所言「只有真正稀品、才使傳家永恆。」圖片提供 © 理絲設計

TIPS# 真空管兼具照明與珠寶展示雙重機能，無論從一、二樓看過去都顯得明亮醒目，具備連結、延續、保存多種意涵。

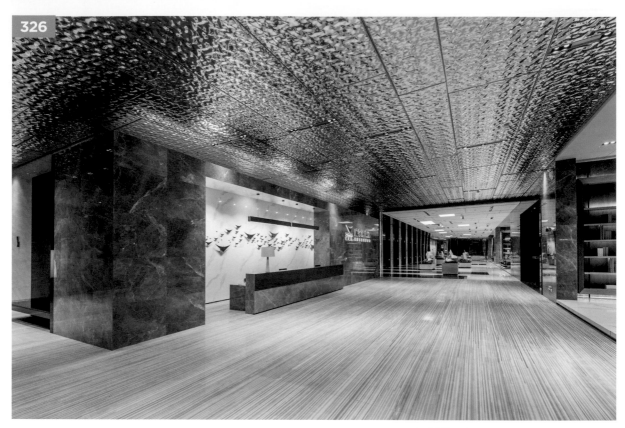

326 ▶ 異材質搭接巧妙創造高質感形象

如何在尺度遼闊的入口大廳,透過設計打造品
牌與義大利威尼斯的連結,成為設計團隊的一
大挑戰,除了企業主打的陶瓷建材之外,天花
板特別以拼接的金屬材質波浪板,結合壁面的
大理石與原石的構築,營造如同置身於水都核
心的沁涼感受,迎賓櫃台則以白色大理石牆面
搭配 V 字形大小不一、錯置排列的金屬邊角,
產生猶如現代藝術般的精緻氛圍。圖片提供 ©
竹工凡木設計研究室

TIPS# 以特殊金屬材質與陶瓷、石材等迥異材
質混搭,結合留白處理與藝術性創造,在入口
空間建構品牌高貴、大器的企業形象。

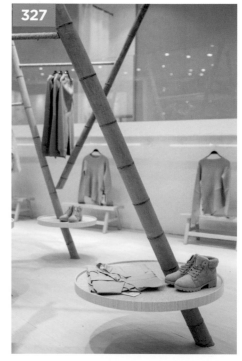

327

327+328 ▌竹竿麻繩古樸材質，帶出展示的清新與自然

以竹竿麻繩等古樸的材料構建衣架，為的就是要用貼近自然與環保的概念，帶出「森女系列」氣質特徵。在素淨空間中，將自然竹林嵌入地面，展示架綿延之態，欲在滿足購物的情感需求。立掛的竹竿都是採取對稱比例做擺放，下半部結合的平鋪展台，在適度地增加穩定性之餘，另兼具了點綴作用，是唯想國際在室內建造景中景的一種趣味手法。圖片提供 © 唯想國際 X+LIVING

TIPS# 為延續這股清新自然，空間內大部分軌道燈角度均為垂直投射，以增加空間簡潔與明亮，以及營造溫暖的效果，共同帶給消費者輕鬆愜意的感覺。

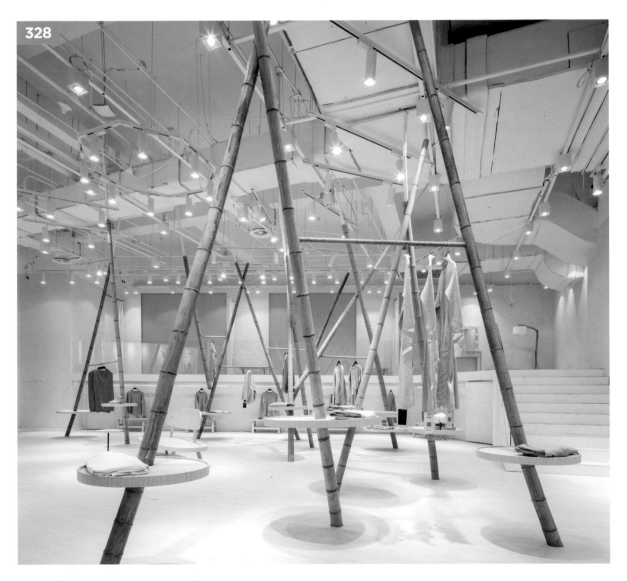

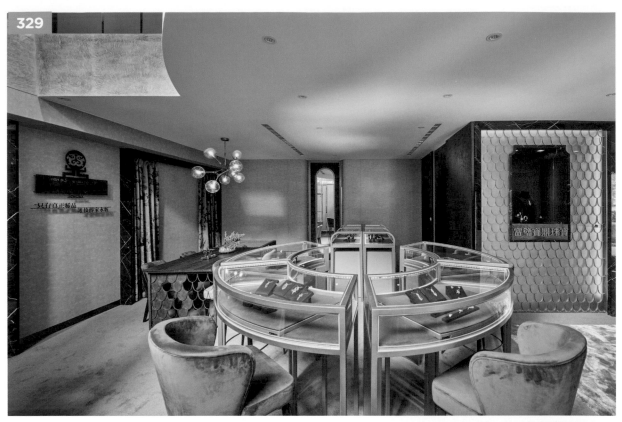

329 ▸ 金屬＋木作，組搭纖細溫潤展示區

與珠寶襯底絨布一樣，傢具亦選用寶藍色絨布
做單椅面料，除了映襯珠寶的光滑剔透外，鮮
亮色調與柔滑觸感同時成功塑造出整體空間的
奢華大器質感。圖片提供 © 理絲設計

TIPS# 與珠寶襯底絨布一樣，傢具亦選用寶藍
色絨布做單椅面料，除了映襯珠寶的光滑剔透
外，鮮亮色調與柔滑觸感同時成功塑造出整體
空間的奢華大器質感。

330+331 ▸ 統一空間色系與材質，延續品牌精神

整間店面不到 20 坪，設計師為了讓空間看起來不要過於擁擠，展示櫃除了考量客人的視角外，也刻意多留一些與天花板之間的距離，讓逛街的客人減少壓迫感。設計師特意延續品牌的復古質感，因此在店內運用了大量不加工的木頭染色夾板，打造濃濃英倫風。此外，入口到櫥窗的地面選用南方松實木，與陳列櫃位做出區隔，讓空間更有層次。圖片提供 ©Studio In2 深活生活設計

TIPS# 業主很喜歡收集老物件，因此店內許多擺飾都是業主的收藏，設計師也根據老物件的風格，為店面添購可互相搭配的復古道具。

331

332

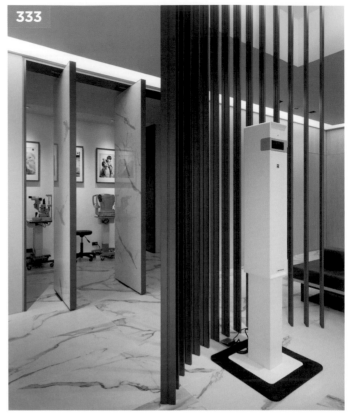

333

334

332+333 ▮ 溫暖與冷冽建材共構新穎感

為了一改老眼鏡行的印象,設計團隊特別選用以鐵件、石材與木質元素展現輕亮、優雅的質感,同時納入冷冽、溫暖又現代的多元空間情緒,另外,運用鐵件格柵與石紋活動巧門區隔出的驗光區、試戴區滿足店家不同功能空間的需求,巧妙放寬空間感。 圖片提供 ⓒ 森境 + 王俊宏設計

TIPS# 半圓形的鐵件格柵發想自瞳孔的意象,而天花板則延伸自眼鏡盒的造型,透過造型與建材傳遞品牌核心,也更契合於商品本身的設計趣味。

334+335 �!VIP 區藝術品展示，淡化商業氣息

二樓 VIP 側牆原為夾層的畸零空間，設計師將其整合、規劃成店家的收藏品與商品開放展示區，為商談場域挹注更多藝術氣息。櫃體右方貼心規劃活動屏風與全身鏡，方便賓客能預先獨自配戴、鑑賞，享受高私密性的專屬空間。圖片提供 © 理絲設計

TIPS# 開放展示櫃以木質材與玫瑰金金屬邊框組搭，輔以燈光點綴，令傳統與現代質材完美結合，融合出全新的東方時尚視覺。

336 ▸ 取精簡元素，構築品牌新創特色

為營造品牌前衛感，設計師是將原本的塑膠浪板改成鍍鋅金屬板材質，即便都是漆上白漆，但金屬板更能呈現反射光源，呈現動態光感。整個空間的壁面皆改為這種銀白色澤，配上鏡面的置入，創造延伸放大的空間感，讓原本壓迫的格局彷彿更大、更明亮，鏡面後方則巧妙設計成更衣間。圖片提供 © 奇拓室內設計

TIPS# 掌握三元素：金屬浪板、鏡面與白漆，再藉由面積比例與造型切割，讓整體空間展現出速度感與前衛感。

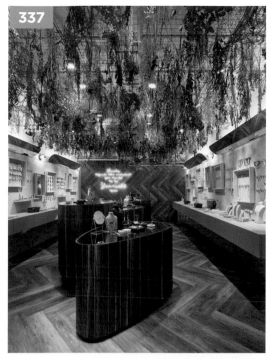

337

337 ▶ 沉浸於乾燥花海之下的自然氛圍

作為飾品販售的空間，設計師採用大片花海營造品牌意象，他從早期女生都會用花來妝點容貌發想，把花延伸為美的意象，因此想營造一處在花園裡探索的感覺。當初選用乾燥花源於鮮花會凋謝，養護不易，塑膠花又過於生硬不自然，因此採用乾燥花，既有自然的型態，維護起來又方便。另外，整體空間從鋪面到部分壁面使用煙燻橡木，讓橡木本身不規則的紋理，再度烘托出花海的自然意象。圖片提供 ©KC design studio 均漢設計

TIPS# 中島選用胡桃木搭配琥珀鏡面，襯托出高單價飾品的高級感。

338 ▶ 多元運用有色透明壓克力板，輕盈貫穿空間展現層次

338

RUBIO 店面中設計了一處「書寫練習簿」，以透明的壓克力板作為寫字板，並且巧妙地水平貫穿於展示的書籍中，鼓勵孩子們在閱讀的同時自主地練習書寫。書籍後方散發出微妙紫光，不僅帶來溫暖的感受，亦可突顯單字，此區域充分的展現了 Rubio 的品牌核心－教育。圖片提供 ©Masquespacio

TIPS# 空間材料元素始終保持單純且帶有輕盈感，例如白色磁磚完美襯托了多彩的透明壓克力板，不僅得以避免空間色調過度複雜混亂，小尺寸磚面的拼貼打破正式感，與帶有活潑色彩的壓克力板相映成趣。

339 ▶ 重塑自然舒心的購物體驗

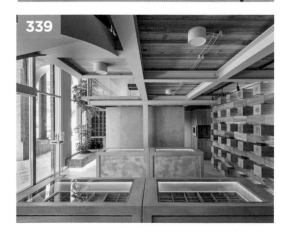

339

過去是在地眼鏡行老店，如今重新另闢高價位的眼鏡品牌，為了創造嶄新的購物體驗，鏡框數量陳列的多寡已不是重點，回應毗鄰綠意的街景環境，加上鏡框多數為木頭材質，於是如森林小屋的氛圍因此定案，實木塊、水泥、植物成為三大要件，走進店舖可以悠閒、毫無壓力的挑選鏡框，聆聽店主人提供的專業諮詢與建議。圖片提供 © 合風蒼飛設計工作室

TIPS# 驗光室隱藏於水泥弧牆後方，線條語彙與樓梯相互呼應，也讓空間多了一點柔和與流暢動線感受。

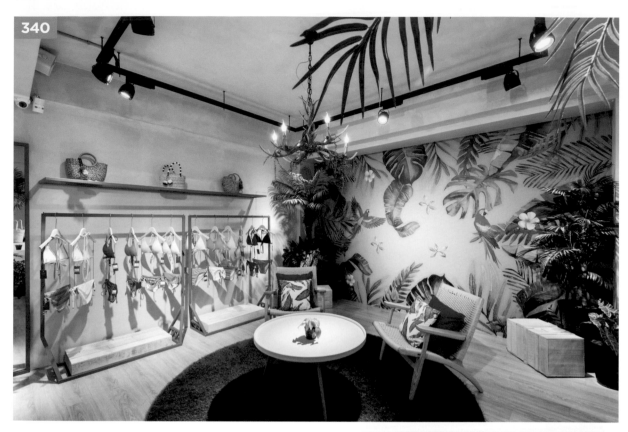

340

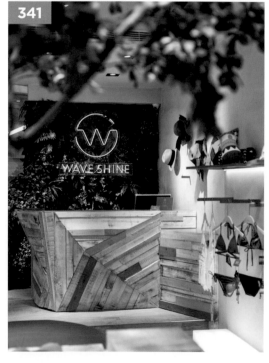

341

340+341 ▊ 抓住空間主色調，進而善用素材增添自然感

想營造少女風格，並非一味使粉嫩色系作背景，販賣比基尼的商空也不一定要有沙灘陽光的意象。此案中，品牌希望打造女孩也能叛逆、大膽的精神象徵，將所有展示架選用鮮豔的桃紅色作為主色調，俐落筆直的框架塑造出甜美卻又帶點驕傲的感覺，地坪也捨棄純白色調，改用自然水泥色，呼應桃紅的野性；另外採用大量自然感的軟裝置入其中，如大量植栽、草毯、藤椅與深淺的木片拼接，讓顧客圍繞在有生命力的空間。圖片提供 © 奇拓室內設計

TIPS# 僅將桃紅色運用在面積小的展示架上，但整體排開，視覺效果會讓空間有了鮮明印象，其他部分則選能產生高度對比的深綠色，或是具烘托效果的自然水泥色，讓整體空間不超過 3 種色彩。

342 ▌多元異材質拼接，拓展實體商店觸感體驗

SND 雖為高級精品品牌，概念店卻不走精緻奢華路線，反之以具高度精神象徵的教堂為設計藍本。比起炫目喧嘩的空間視覺，寧靜具格調的氛圍更能忠實反映品牌的核心理念，其獨到且講究的選品眼光，始終在瞬息萬變的時代潮流中把持品牌信念。為了烘托出實體店面與網路電商的差異性，善用異材質拼接，豐富觸覺記憶的特性，拓展消費者步行於空間中的感官印象，希望實體店面能帶給消費者除了體驗商品之外的經驗。圖片提供 © 萬社設計

TIPS# 冷峻水泥色調的傾斜壁面，結合半圓形的毛絨軟性柱體，不僅玩味材料異質性，曲面與直線共存的設計，亦利用線條展現軟硬不同的力度。

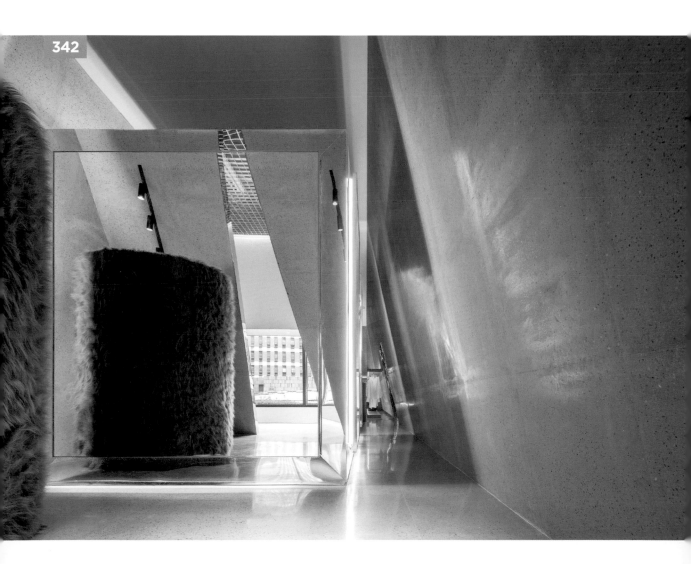

342

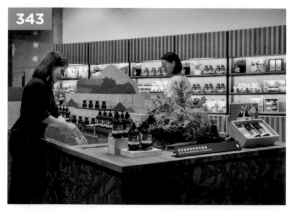

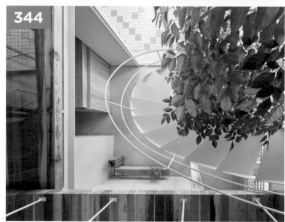

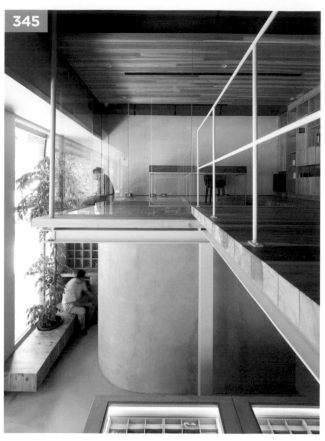

343 ▾ 創造專屬台灣山脈洗滌台，讓顧客親身體驗品牌魅力

茶籽堂主要以販售清潔盥洗產品為主，舒適溫和的清潔洗滌是消費者非常重要的體驗，也是最能夠透過此行為與他牌作出市場區隔，於是，設計團隊替品牌創造重要的核心象徵「台灣山脈洗滌台」，運用山陵線形象做成的洗滌台，包含實木、鐵與黃銅等材料，以直覺性的水平線分割，作為陳列視覺印象的基調，另外洗滌台上方規劃聞香體驗，擺設數個多種從台灣植物提煉的香氛，顧客可以藉由嗅聞體驗，深化對產品的印象，創造實體門市才有的體驗機會。圖片提供 ⓒ 格式設計展策

TIPS# 掌握品牌對自然原物的堅持，僅採用純粹的實木材料設計出品牌獨一無二的空間物件，簡潔的流線造型，讓顧客對品牌印象更清楚識別。

344+345 ▾ 角落長凳創造隨興自在氛圍

為了降低濃厚的商業氣息，期盼來訪的顧客都能有如回家般的自在、放鬆，設計師置入「家」的感覺，於落地窗面、樓梯旁規劃低矮的長凳座椅，無須急著完成購物行為，慢慢地感受每一支鏡框的舒適性，也放慢腳步享受此空間的愜意氛圍。圖片提供 ⓒ 合風蒼飛設計工作室

TIPS# 長凳內刻意預留植樹空間，彷彿置身森林裡般，小樹高度貫穿至二樓辦公區，忙碌時也能停下腳步感受自然的靜美。

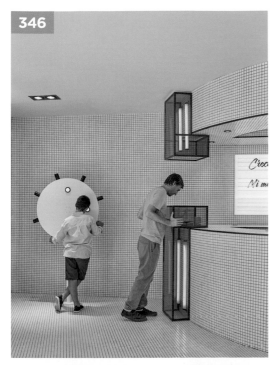

346

346 ▷ 材料運用的靈感取材自商品元素，強化品牌形象

RUBIO 作為西班牙標誌性的出版品牌，於實體店面中時刻體現其品牌形象至關重要。櫃台與立面的材料皆以潔白無瑕的細小方形白磁磚作為鋪面，整齊劃一的拼貼，此靈感來自方格筆記本內頁的意象。除此之外，為了拓展商店與消費者之間的互動，於空間中設置一個角落，提供「窺視孔」的互動裝置，邀請大眾戴上放置於一旁的 3D 眼鏡，一同探究藏於幕後的品牌故事。圖片提供 ©Masquespacio

TIPS#RUBIO 善用現代數位科技語言，於概念店中採用數位放映、3D 影像以及有聲書的概念，期待以大眾熟悉的數位器材，削減初次到店的陌生感，以更有趣的方式闡述品牌對於閱讀傳統的重視，讓消費者從互動中深化品牌認同感。

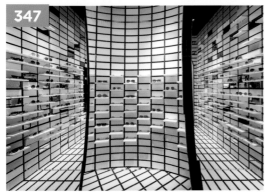

347

347 ▷ 善用鏡象元素回應品牌核心商品

在遍佈磁磚的牆面上，貼有錯落的、與磁磚大小一致的鏡面，當消費者站在不同的角度觀看，反射的鏡像亦不盡相同，有時與周圍相互融合，又或者產生視覺的斷層，藉此形成了幻視感。以彎曲如凹透鏡的雙面鏡，設置於空間的中央，對視覺形成更進一步的迷幻與錯亂。藉由幻視感扣合品牌核心商品——眼鏡的概念，深化消費者對於品牌的認知。圖片提供 ©OPIUM

TIPS# 利用單純的材料展現品牌的時尚與簡約風格，此舉亦可避免空間材質過於搶眼，奪去商品的風采，成功將視覺的焦點鎖定在迷你舞台上的主角——眼鏡。

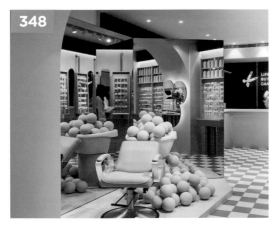

348

348 ▷ 復古道具加乘，打造超夢幻場景

行進至後端結帳區的一側，利用粉紅洗頭椅、粉紅保麗龍代表洗髮泡泡等夢幻道具的輔助，為時尚飾品店打造出有別以往的精彩商空面貌，更成為女孩們到訪時最愛的打卡角落，地坪也特意鋪設黑白方格磁磚，挹注復古氛圍。

TIPS# 大面落地鏡面的使用，衍生虛實交錯的視覺趣味性，一方面也有延展拉闊空間尺度的效果。

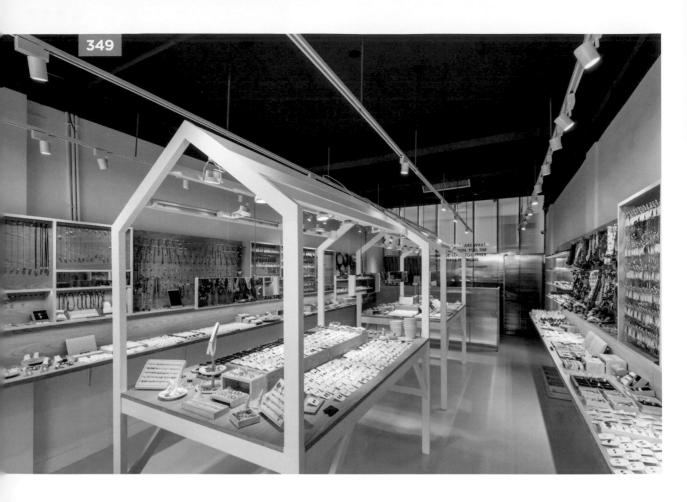

349

350

349+350 ▊藍色中空板暗示空間深度

以簡約木質基調為主的飾品店鋪，在於空間的底端，特別利用藍色中空板鋪陳牆面與櫃台立面，內部藏設 LED 燈光，讓倉儲區的活動若隱若現，除了暗示空間的深度，也稍微強化內部的光線，同時作為視覺的端景，吸引人流繼續往內前進。圖片提供 ©ST design studio

TIPS# 櫃台立面利用時尚標語結合霓虹燈管的配置，對應時尚潮流物件，也成為消費者的打卡熱點概念。

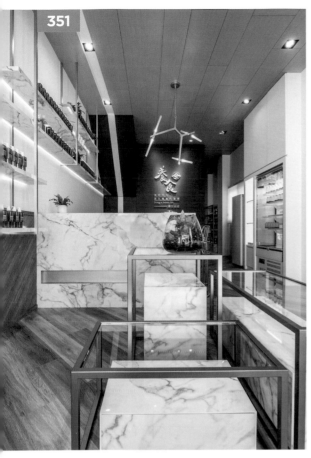

351

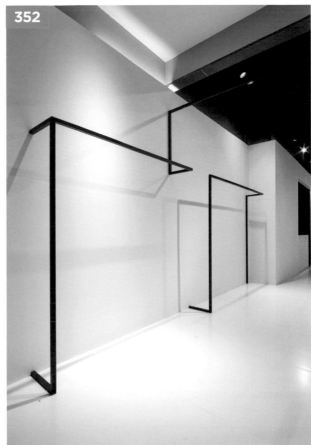

352

351 ▸ 石材與木質交織出「精品」的清新優雅

狹長的硬體空間中，壁面留白減輕窄距壓迫感；設計師大量運用木色與大理石作為主要展示建材，落實商品少而精的「精品路線」。木質的溫潤自然特性加上大理石的華貴氣息，為整體空間帶來另一種優雅清新感受，石材的自然紋理更是最自然不做作的點綴。圖片提供 © 理絲設計

TIPS# 粉體烤漆的金屬感線條其實是木作框架、深色石材內嵌背牆其實是美耐板飾板，透過成熟的設計手法，讓建材以出乎意料的面貌呈現。

352 ▸ 鐵管線型衣架表達商品「精簡」靈魂

用鐵製方管作為賣場衣架主材，在了解陳列商品約略數量後，運用象徵品牌精神的「精簡」讓線條不間斷地連結延伸，遍佈空間每個角落。衣架以鎖螺絲或內嵌於地坪，同時與壁面接觸時會另外加固，確保服裝上架後的載重安全。圖片提供 © 工一設計

TIPS# 由於設計團隊這次是與中國工班團隊合作，施工手法需要重新適應，例如加粗鐵管管徑、壁面需額外固定等等，皆是兩岸在施工技巧與觀念上要預先克服的差異。

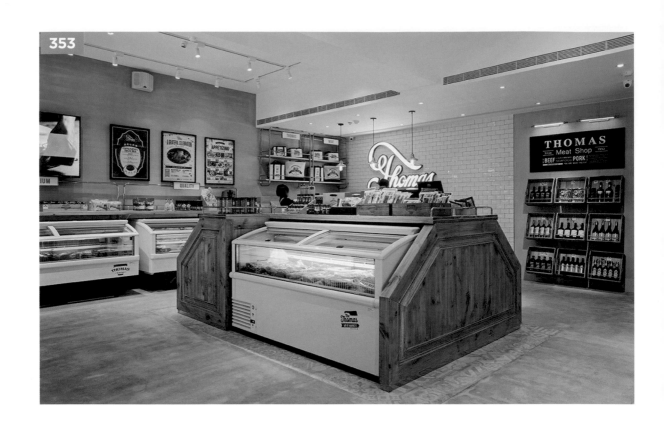

353 ▼ 訂製線板包覆冰櫃，時髦復古歐式肉鋪

經營數十年時光的老牌肉鋪重新轉型，希望能呈現如歐美復古感的時尚創新肉鋪，因此陳列肉品的冰櫃也特別訂製木皮線板予以包覆。一方面，在於材質的鋪陳設計上，運用釉面地鐵磚與灰色圖料牆面，揉入實木溫潤色調，形塑出帶有溫暖氛圍的輕工業感。圖片提供 © 竺居設計

TIPS# 冰櫃上方利用實木層板加上銅件護欄打造具有高低層次的豐富陳列效果，擺放與肉品種類可相互搭配的調味料。

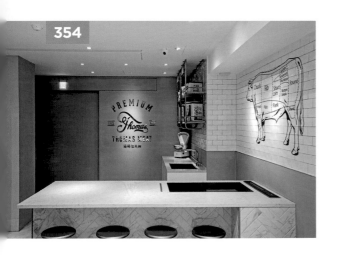

354 ▼ 人字拼、地鐵磚回應復古時尚感

老牌肉鋪轉型後的零售店面，除了販售各式肉品、調味料之外，店內一景也置入實境廚房概念，提供品牌進行料理直播秀，因此於空間規劃中島吧台，延續櫃台的釉面地鐵磚利用卡典西德，創造出牛肉分割圖，灰色水泥牆面則利用黃銅打造品牌 LOGO，直播時更能強化消費者的印象。圖片提供 © 竺居設計

TIPS# 吧台利用鋪飾人字拼磁磚，回應空間的復古時尚感，一方面也巧妙將升降式抽油煙機隱藏於檯面下。

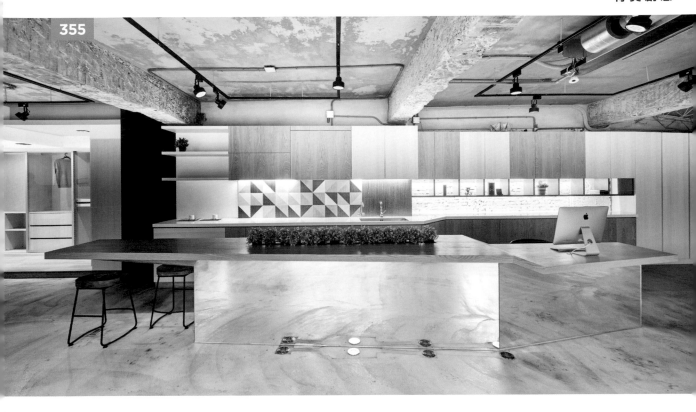

355

355 ▼ 原始素材突顯環保材料特性

致力於環保健康綠建材的 MOSIA，為了讓展示空間與產品達到相輔相成的效果，設計師運用 MOSIA 零甲醛的基礎材（角材／夾板）、表面材為主要設計元素，透過從外露、包覆後看不見的基礎質料到貼皮上漆後的呈現，延伸成為立面、櫃體與傢具，將注重本質、無毒健康家的理念，從內到外徹底展現於整體空間之中。圖片提供 © 曾建豪建築師事務所 /PartiDesign Studio

TIPS# 室內空間也採用水泥、鐵件等自然原始的素材，突顯標榜零甲醛、環保健康的材料特性。

356 ▼ 前衛極簡的櫃台印象

以『環保與節能議題』作為場景串聯與視覺符號。除了先將櫃台後略為突出的區塊規劃為儲藏區，也讓場內修整為完整矩形的全開放格局；空間內唯一量體是水泥結構的加長櫃台，無屏障設計讓焦點落在：「材質應用上的無聲語言，以及特定裝置表述的機能、意象展演。」圖片提供 © 雲邑設計

356

DANCHU

TIPS# 水泥砌成的櫃台是空間中唯一的機能實體，不僅正面掛有店名 LOGO，內部更是藏有收銀、電腦 ... 等機能設計，至於檯面則可陳列店內型錄雜誌與商品、飾物等。

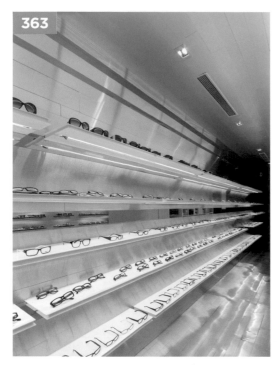

363 ▶ 塑鋁板、鏡面堆疊隱喻模糊視感

想像鏡片存在空間當中，利用有無鏡片的輔助之下會帶來的模糊、清晰視感，巧妙將眼鏡店一分為二，左側陳列層架便運用霧面塑鋁板、亮面鏡面交錯堆疊，呈現超現實的奇幻視覺感受。圖片提供 © 水相設計

TIPS# 層架深度考量一般鏡腳長度約在 12～14 公分左右，因此規劃為 16 公分，鏡面位置則取決一般人平均視線高度 140 公分，方便顧客試戴，最低的層架高度則是 90 公分左右，伸手往下就能直接拿取、無須彎腰。

364 ▶ 以材質原始風貌回應百年建築

以新復舊的葉晉發商號，使用的是不上漆的松木夾板、未經處理的鐵件材質，地坪則是類似水泥質地、同樣帶有質樸風貌的樂土灰泥，讓新材料的加入也能與百年宅邸互相融合，達到相輔相成的氛圍效果。圖片提供 © B+P Architects x dotze innovations studio 本埠設計（蔡嘉豪＋魏子鈞）／空間攝影 © Hey, Cheese

TIPS# 木桁架結構選用日本檜木，原因在於舊時代碾米廠器具多為檜木製作而成，同時也與未來的米糧行經營有很大的結合意義。

365 ▶ 保留原味增添創新

傳承五代的林茂森茶行，設計師保留茶行原本該有的氛圍，壁面使用混凝土，有如走進倉庫般，營造出老茶窖感受；而整片天花以篩茶的竹簍還原老工藝的初心，作為整體的識別，內面芥末黃色則是象徵茶湯，由裡到外的都從「茶」與「品牌」為核心。圖片提供 © 開物設計

TIPS# 保留傳統大鐵桶賣茶的銷售模式，留下人與人之間的互動，反而更能與其他品牌做出差異化，大鐵桶口徑約 50 公分，倒置茶葉更方便。

366

367

366+367 ▌單純不單調的水泥舞台

地坪僅單一色採用粉光水泥砌成，收銀櫃台、展示高低檯、衣架底座，一座座灰色量體像是由地面長出，高高低低地交錯銜接，搭配間接光源則緩減了量體沉重感，彷彿懸浮於地板，像是時尚伸展檯般地讓空間內的服飾、鞋包與人影依序走步登台，讓單純水泥建材絲毫不顯單調。圖片提供 © 雲邑設計

TIPS# 以粉光水泥砌作而成的灰階地板、交錯銜接的展示檯面與收銀櫃台，看似隨意，但高低尺寸卻是精心考量，由高約 90 ～ 100 公分的櫃台向周邊層次遞減，不僅確立軸心位置，同時便於掌控全場。

368 ▌雪白鑽切面構築冰宮燈穴

這是一間水晶燈飾店鋪，設計師將水晶切割面的特殊元素轉化為空間的設計語彙也是一絕。不僅應用在牆面、天花板，甚至是屋內 3D 曲面的造型桌均呈現崢嶸嶙峋的設計氣勢，也讓人可 360 度感受到水晶燈光所折射的立體光影魅力。另一方面，搭配幾乎純白的空間色彩計畫，更能純淨地襯托出水晶彩光的魅力，同時也醞釀出雪國般的謎麗空間感。圖片提供 © 雲邑設計

TIPS# 四座獨立個體所組成的立體曲面造型桌相當吸睛，除了可引導出迂迴但流暢的參觀動線。高低依序為 90、30、45、75 公分的桌檯可擺設商品，賦予現場主題式 Gallery 的臨場效果。

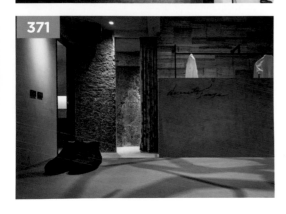

369 �!水泥色佐金屬感的素雅日系

品牌「ARTISAIN」走素雅日系風格,材質上選擇樺木合板、鋼管,搭配紅銅金屬漆與仿水泥特殊漆,材質精簡之下,讓空間表現簡樸帶有精緻的質感。為了與品牌名稱 ARTISAN 襯托出「工匠」內涵,愈在細節上展現工藝特色,層板使用清波與樺木合板兩種材質構成,背牆則是水泥板,呈現厚薄、輕重對比,更加突顯品牌特質與理念。圖片提供 © 丰墨設計

TIPS# 由於「ARTISAIN」商品主要是業主引進並請台灣工廠製作,入口意象連結中島的鋼管設計,即是一款「ARTISAIN」自行設計的耳環款式,所發想而來的線條設計。

370 ▍攀牆而上的豐富立面表情

幾乎完全開放的店內空間,搭配著各色各樣攀牆而上的材質表情,充滿原始色調與特殊風格,使這裡更像個藝術沙龍。天花板的木結構高牆、周邊接續有灰色水泥牆,有的蘸著紅磚的質樸、有的留有敲打樑柱的鑿痕力道、更有灌漿後意外留下的驚喜斑駁,目不暇給的牆面綻放著粗獷、純粹的生命力。圖片提供 © 雲邑設計

TIPS# 二樓夾層為 VIP 空間,夾層採以木廢材打造的地板則與一樓延伸向上的牆面表情相呼應,重申以原始素材找回設計人原點的概念。

371 ▍粗獷面材反襯精品作工

牆面是刻意打爛的紅磚牆、更衣間布幔刻意灼燒烙痕,所有破壞都寓意著打破普世美學觀點的態度,創造出新世代設計觀,同時也藉由粗獷原始的畫面來反襯品牌潮衣的精緻設計。圖片提供 © 雲邑設計

TIPS# 以水泥板模凹痕創造牆面獨特美感,再搭配吊衣桿則形成具設計特色與實用機能的牆面。

372+373 ▸ 以材料回應品牌講究與用心

王德傳茶莊首間以普洱茶為主的新店,不只賣茶葉也
設立茶塾,通往 2 樓茶塾的樓梯旁,利用高低起伏活
潑生動的茶目錄牆吸引顧客的目光,除了令對茶不甚
了解的客人能有基礎知識,也能讓人對二樓茶塾空間
引發好奇。圖片提供 © 瑪黑設計

TIPS# 茶知識牆以海拔高度分類,使用實木目錄牆、
內容則是用毛筆撰寫在宣紙之上,在每個材料都十分
講究,這也是為了回應製茶的用心與嚴謹。

374 ▸ 提高金屬比例融入木紋增添溫潤感

此為假期飾品敦南門市,配合品牌定位以及考量東區
逛街族群設定,室內整體風格更聚焦專櫃式的高規精
緻,因此提高金屬鍍鈦材質的比例,並點綴磁磚材質
作為跳脫,加上略深的柚木紋理,傳達溫潤與質感,
一方面也置入品牌形象色─藍色,形塑完整的品牌意
象。圖片提供 © 肆伍形物所

TIPS# 櫃台立面使用水泥紋理漆面,利用乾淨色調
襯托飾品質感,同時也兼顧維護與保養的便利性。

375 ▌將薄纖紙的柔與透發揮極致

作為紙鋪，沒什麼比用紙表達品牌精神更具吸引力，設計師善用鳳嬌催化室的特有紙質「薄纖紙」，其採取機能紙抄造技術，輕薄卻能達到平整效果，韌度強卻能展現輕紗般的特殊質感，適合在空間中搭配燈光，製作大型裝置布幕藝術。本案將巨幅的薄纖紙利用細鋼絲，或散或繞或高或低得吊掛在天花下，形成壯觀的紙雲，讓裡外顧客皆能從各種角度窺看此種紙質的魅力。©Üroborus Studiolab 共序工事

TIPS# 薄纖紙雲雖柔軟，卻足夠強韌，設計師掌握此種紙的特性，利用纏、繞、攤、垂，並搭配燈光效果，展現出紙質的千遍姿態。

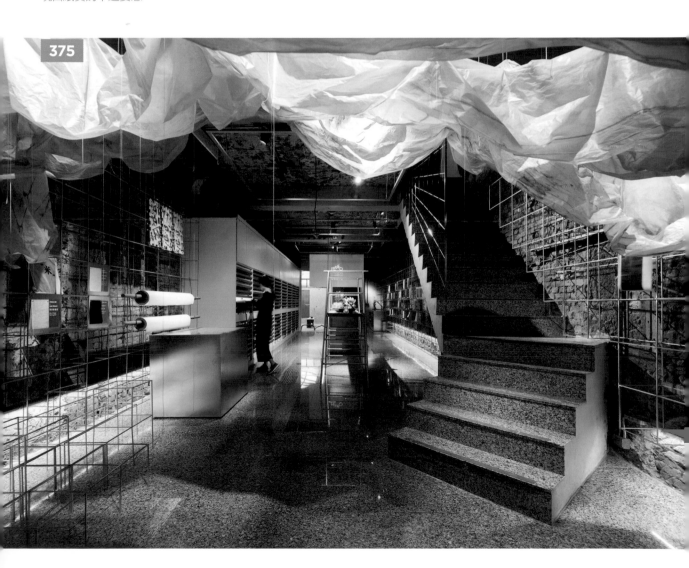
375

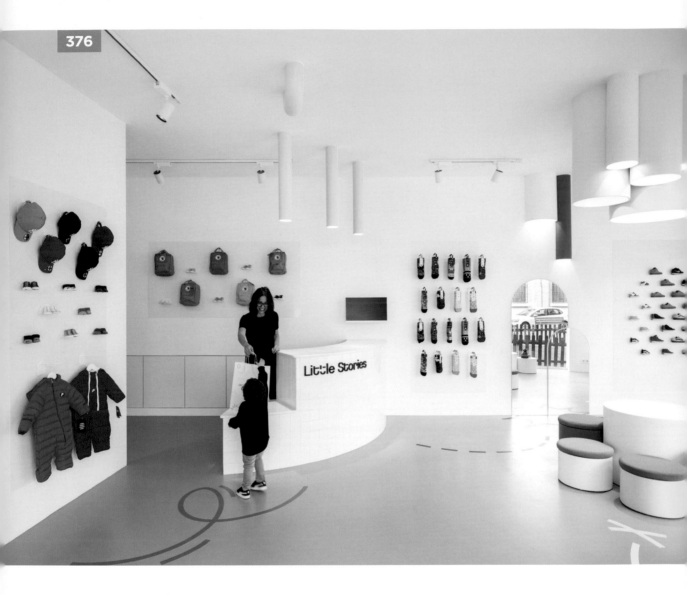

376 ▌純淨色調襯托童趣線條、商品特色

位於西班牙的兒童鞋店，20 坪的內部空間選用純白基調為主，地坪鋪設水泥粉光材質，無縫平整的特性兼顧了孩子的安全問題，天花垂降的水管燈點綴鮮豔色彩，地坪上也隨意地揮灑與櫥窗立面一致的童趣線條，更貼切兒童族群的喜好，白色基調也更能襯托商品的存在與特色。圖片提供 ©CLAP Studio

TIPS# 圓弧形櫃台設計避免銳角造成危險，側邊高度刻意下降，拉近孩子們與櫃台的距離，結帳後拿取自己的物品。

377 ▌黃銅吊架金屬感明豔動人

牆面使用樂土灰泥牆面飾以樸素內斂的材質語彙，將設計表情留給飾品主角，使其閃閃發亮明豔動人，像是項鍊展示架為黃銅切割成的吊架；髮帶展示架則以鋼棒製作的摟空長方體呈現等等，兼顧實用與美觀。而巧妙結合展示架對稱排列設定，在兩個展示架之間安排鏡面，從鏡子裡看到展示架，呈現鏡面反射的 3D 立體視感，而有放大空間的視覺效果。圖片提供 © 丰墨設計

TIPS# 大量採用黃銅切割的線條，圍塑出展示框以及多種造型展示架，吊燈也一併使用黃銅漆上色，利用金屬特性，詮釋首飾的精緻工藝美學。

378 ▌淺色木作線條空間輕量化

由於誠品書店全館空間皆以木質材料規劃設計，包括深色實木拼接的木地板，因此設計師選擇了木質硬而質地細密的鐵杉，利用淺色木材製造主要空間結構輕量化的視感。將俐落線條輔以木作材質，把理性語彙、溫潤媒材完美交融，創造視覺上的簡潔秩序，而有如迴廊式的空間結構，則讓人彷彿穿梭進入美的通道，體驗有別於外部的溫煦氛圍。圖片提供 © 丰墨設計

TIPS# 鋸齒狀招牌將品牌名稱分切一半在不同的面上，一面是空心字型，一面黑字體，用意就是讓人在誠品走動時，可以注意到招牌上的「ARTISAIN」也跟著變動。

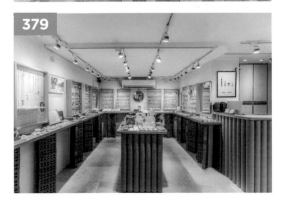

379 ▌紙管紅磚材質混搭創意視趣

設計師藉由不同素材的組合混搭，由紙管、紅磚形塑主要空間，搭接樺木合板木作層板、桌板，營造溫煦建材的樸質純粹。空間上，巧妙將輕質紅磚立放、作為支撐底座，並刻意讓紅磚的透空圓形露出，堆疊出具秩序感的創意視趣，構成亮眼焦點，近年新發展出的輕質紅磚不僅注入全新的牆面語彙，還展現出品牌對時尚流行脈動的靈感敏。圖片提供 © 丰墨設計

TIPS# 從紙管剖面圓形得到的靈感，輕質紅磚也是具有圓孔的素材，利用多種形式的圓點穿插，建構出飽含新意的創意視野。

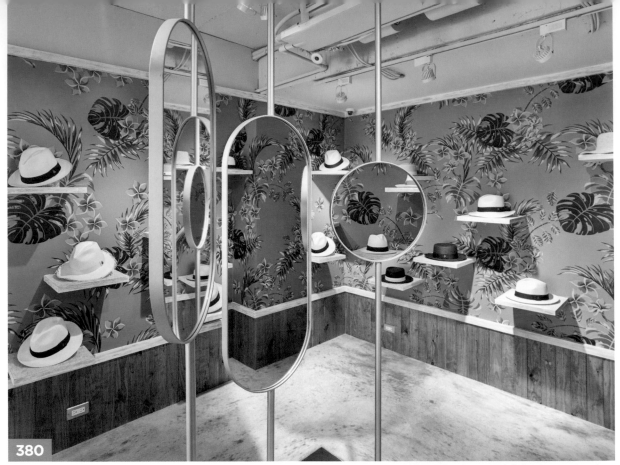

380

380 ▌繽紛花卉壁紙活潑空間，高低不一的雙面鏡讓產品體驗更方便

引領風潮已久的巴拿馬帽品牌 -Ecua-Andino，其特色為巧妙的色彩點綴，以及細膩手工編織，風靡了萬千少女心。於台灣開設的實體店面，以熱情絢爛的視覺陳列設計，打造如同置身於普羅旺斯小店的穿戴空間。為使不同身高的人，都能以舒服的高度，於穿戴產品間，感受不同面貌的自己，店內提供了高低不一，且可自由調整角度的雙面鏡滿足試穿需求，牆面以繽紛花卉壁紙妝點，結合木質元素展現閒適風情。圖片提供 © 大名 × 涵石設計

TIPS# 可調整不同角度且高度不一的雙面鏡，可呈現多元角度的室內鏡像，使空間視覺感更多豐富且具有趣味性。

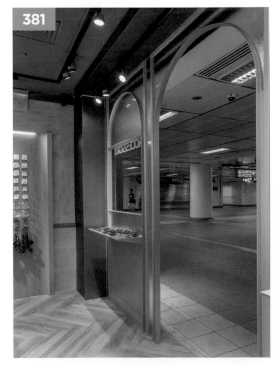

381

381+382 ▮ 與環境共生，複製文青復古情懷

為了呼應、融入誠品地下街書卷氣息與赤峰老街人文，省略繁複的裝飾手法，透過地板的木紋人字拼、圓拱、綠色磨石子壁磚、凹凸霧面玻璃，一點一滴，用造型與材質混搭，拼組出那個藏於記憶深處的五、六零年代面貌。
圖片提供 © 丰墨設計

TIPS# 門面的ㄇ字型門框貼覆3M特耐裝飾紅銅軟片，打造低調精緻質感，在鋪貼前需格外注意底面需光滑平整，才能呈現最完美的擬真成品效果。

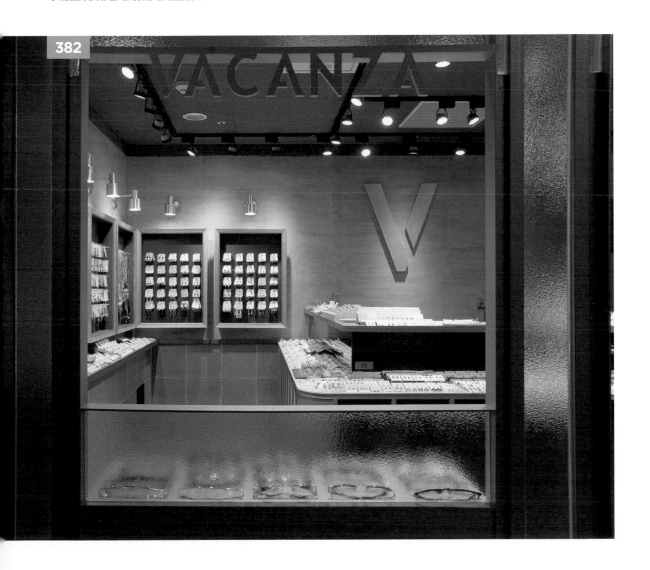

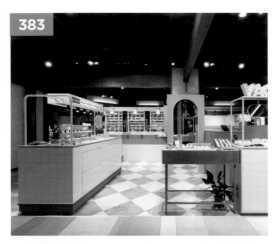

383 ▌粉嫩色調調和木質、不鏽鋼,打造清新舒適感

此案為 Vacanza Accessory 首次進駐百貨的櫃位,為符合西門誠品年輕活力的定位,設計師大量運用粉色作為主基調,配以白磚、不鏽鋼以及樺木做為平衡,讓粉、橘色不會顯得過於甜膩,整體感覺清新舒服。圖片提供 © 肆伍形物所

TIPS# 地坪選用灰白塑膠地磚拼貼出棋盤式圖騰,呼應活潑年輕的氣氛。

384 ▌黑絨、紅牆與設計金屬燈飾,構築典雅尊貴氣息

源自藝術美學而生的複合式高端精品品牌 Art Haus, 孕育自當代藝術美學,近年於高端精品市場嶄露頭角,以低調且優雅的方式詮釋時尚精品,空間中所擺設的傢俱、展示的服飾,以及掛置於牆面的巨幅畫作,似乎都在訴說一段屬於自己的故事。在看似閒靜的空間中,以純紅牆面表現張力,隨意安放的黑絨單人沙發、金色邊桌呈現低調奢華的閱讀空間。圖片提供 © 大名 X 涵石設計

TIPS# 講求展示藝術的空間中,樂於使風格迥異的元素共存,隨性塗鴉風格的畫作,與尊貴絨布、簡約金屬燈飾相互搭襯,交織出多元卻融洽的畫面。

385 ▌令人驚嘆的變色玻璃更衣室,科技感深入每個細節

大名 X 涵石設計在思考 DEBRAND 實體店面設計時,始終緊扣著「科幻感」此關鍵意象,為了讓賓客的體驗具有層次性,每一個看似尋常的環節都注入了令人驚嘆的巧思。位於 2 樓的更衣室,採用了變色玻璃材質,當消費者入內更衣時,玻璃便會自動轉為黑色,使其無法透視,而當消費者步出更衣室,玻璃又會自動轉回透明色,此設計不僅顛覆日常的試穿體驗,亦成功深化了實境體驗的記憶點。圖片提供 © 大名 X 涵石設計

TIPS# 全白的空間中,有著極具規律性、間距相同,連通天、地、壁的線性溝槽,自然引出空間的透視感,創造具有往後無限延伸的視覺感,無形中定義了空間尺度範圍,卻又能產生幻視感。

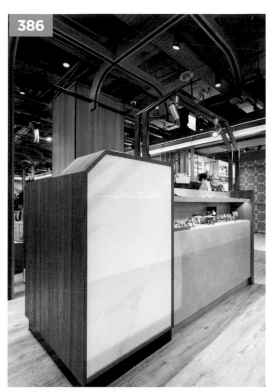

386

386+387 ▏陶瓷板、鐵件金屬漆兼顧時效與質感

假期飾品位於南西誠品的櫃位，因應匯聚多組台日設計師品牌，為營造出年輕卻又內斂精緻的個性，專櫃在材質上使用鐵件金屬漆、大量煙燻木皮以及仿水泥質感漆，與品牌進駐的選品走向達到相輔相成的效果。圖片提供 © 肆伍形物所

TIPS# 以鐵件上仿鍍鈦漆的做法比起一般真正鍍鈦更為節省時間，對於講求快速的百貨櫃位更為適合，陶瓷板則是擁有類大理石質感，且分割線少，可呈現簡潔美感。

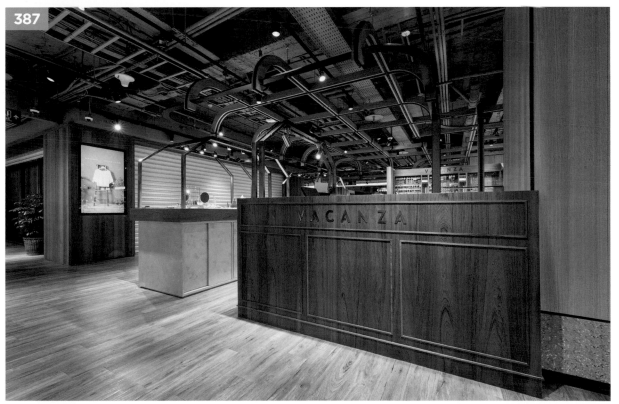

387

388 ▸ 賦予尋常材料內涵意義

天花板設計取自該咖啡烘焙坊的四個核心：特教學校、特教學生、經營業主、消費者，唯有這四者俱全，才能長久經營，故以井字結構結合烘焙產品的蓬鬆感設計造型天花，從大門進來就看到 L 型吧檯，以木條和美耐板設計，運用相對平價的材料，透過對施作細節的講究，創造超乎材料的美感。圖片提供 © 方尹萍建築設計 Adamas Architect Ateliers

TIPS# 天花板設計概念成形後，利用板材設計出結構單元模組，降低製作及組裝的費用，

389 ▸ 融入在地思維詮釋品牌精神

美妝保養品牌的街邊店，還原了巷弄公寓原有的庭院，引述日本殖民時期留下東西合璧建築特色，並以代表台灣在地精神的磨石子工法處理地面與櫃台量體。試洗區的大尺寸磨石子水槽與紅銅水龍頭，是空間中的視覺亮點，也加深試用體驗的記憶點。上方的方形櫃格使用鐵件製作，陳列軟管狀的商品，商品的顏色線條和純白層架形成幾何的趣味。圖片提供 ©CJ Studio 陸希傑設計

TIPS# 一座巨大水槽搭配手工感十足的紅銅水龍頭，以及透過垂直水平座標系統，從視線位置設定高度，配合輕薄的金屬層架，營造輕盈無壓的體驗環境。

390 ▸ 水泥灌鑄恆久篤定感

以水泥灌鑄吧檯及牆面，不僅暗藏收納，並留出孔穴作為陳列機能，且以水泥的厚實和玻璃的輕透，暗示展間與辦公室的區域，且讓整體空間呈現沉靜的灰階。金屬質感的塑鋁天花板能反映倒影，映襯電吉他和鼓的熱力四射，藉燈光變化就能營造各種氣氛。另外闢出試音間、維修室，可來挑琴試鼓，做樂器維修保養，或與同好喝咖啡交流。圖片提供 © 本晴設計

TIPS# 室內運用玻璃隔而不絕的特性，讓咖啡吧檯和樂器展示維持接近卻互不干擾的距離。水泥灌鑄而成的吧檯與櫃體，預先思量實際使用的各種需要，傳達出有如音樂創作去蕪存菁後的篤定。

391 ▸ 輕盈不顯的陳列設計

空間分為上下兩部分，下半部以代表台灣在地意象的磨石子材質，象徵街道向空間的延伸，浮現新的地平線；上半部以白色表達輕盈感，金屬展示層架追求極致輕薄，讓產品如漂浮於空中一般。弧形天花板揉合了黑白空間的氛圍，嵌燈和空調出風口跳脫實用機能之外，融入而為空間的一部分元素，營造令人印象深刻的試用體驗。圖片提供 ©CJ Studio 陸希傑設計

TIPS# 詳細了解各產品尺寸後，據此安排層板高度。為呈現自然無壓的品牌訴求，層板採用鐵件製作，與 RC 牆植筋固定，再封壁板營造無縫感，一體成形宛如自牆面伸出，輕輕托住商品。

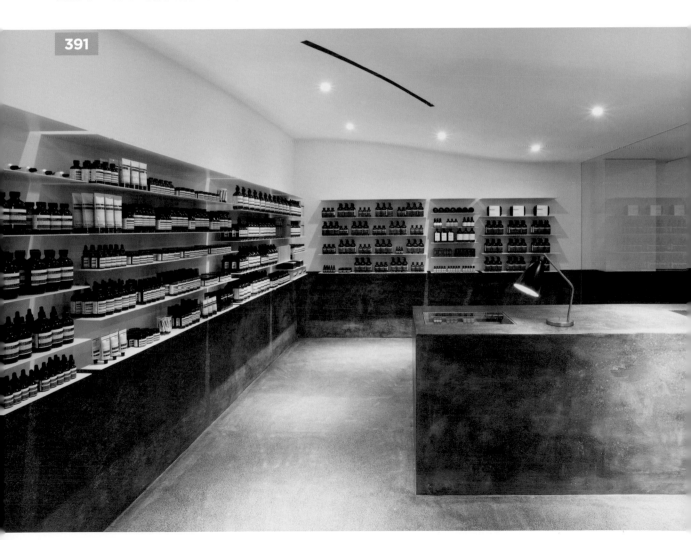

391

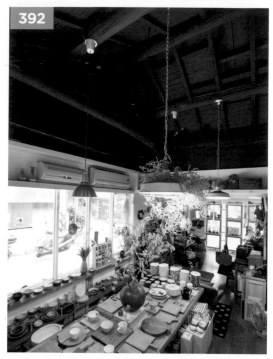

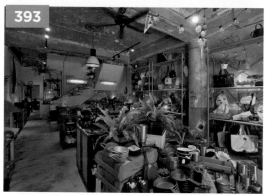

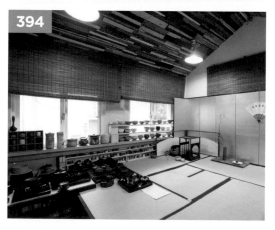

392 �!木屋結構散發舊時氛圍

拆除天花板後，展現老屋原有的木造屋頂結構，流露出獨特的時代氛圍，覆以純黑穩定空間重心，也相對延伸空間高度。地面則採用老木地板略微修補，留下時代記憶的素材散發懷舊的老味道，與老屋氛圍相輔相成。攝影 © 沈仲達

TIPS# 溫事的展示桌運用植物點綴之餘，在吊燈上堆疊乾燥花草，豐富視覺層次，同時也帶入療癒氣息。

393 ▍老建物原味呼應懷舊選物風格

A Design & Life Project 挑高的 1 樓空間，融合了新與舊的多重元素，刻意保留斑駁的油漆天花板及裝飾線板，搭配 Loft 粗獷的美式風格展示櫃，突顯店家設計販售工業設計品的特色，也進一步勾勒出店家對生活風格詮釋的畫面。攝影 ©Amily

TIPS# 沒有贅飾雕琢，拆掉多餘隔間與辦公室天花板，恢復建物在老茶行時期的本來樣貌，保留歷經茶葉燻製自然留存的天花色澤，呈現出歷史斑駁美感。

394 ▍舊木、屏風和榻榻米，凝塑日式風味

以茶室為核心設計的空間中，溫事保留原有屋高，延續木質暖調特色，屋頂運用舊木料鋪排，多彩的設計成為空間的驚豔焦點，而舊木的斑駁痕跡也注入一股懷舊氛圍。同時飾以屏風、木捲簾和榻榻米地板，強化日式風味，凝塑寧靜舒適的茶道會所。攝影 © 沈仲達

TIPS# 地板架高，以和室概念分隔出榻榻米區域，除了以木質鋪陳空間之外，也以清淺的藍綠色為襯底，融入自然清新的空間調性。

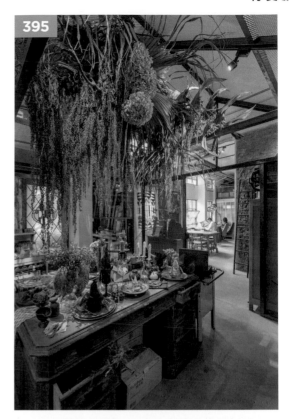

395 ▽ 運用在地花材增添工業空間的溫度

在具有工業元素特質的空間中，往往給予人一種較為冷調的感覺，要提升溫度，少不了顏色的妝點，能在空間中掛上一些乾燥花卉，空間立刻有了自然氛圍。透過天然乾燥植物的顏色，再加上燈光適當配置，創造一種微微的鄉村感。攝影 © 江建勳

TIPS# 舒服生活選用多種色系的乾燥花集中從天花向下垂吊，桌面選用小件植栽妝點，讓視覺更為繽紛。

396 ▽ 藉材質隱喻文化科技交融

進入店內即見磚砌茶吧，單一元素蘊含極簡的組構關係，表達純粹茶藝的專業與專注。茶吧是即時現泡的工作舞台，搭配數張高腳凳，提供外帶與簡便侍茶的服務。入口右側的古銅色垂直展示架，呼應水平的古銅茶檯，兩者皆以古銅鍍鈦金屬為材質，古銅的色澤與質感，聯繫了文化的「古」以及地景的「谷」，同時聯想到金屬冷峻科技感。圖片提供 ©CJ Studio 陸希傑設計

TIPS# 藉由單一素材交疊的磚構的茶吧，與牆面鍍鈦古銅展示架，兩種具有衝突對比美感的材料，暗喻將當代科技與千年文化兩者交織融合，轉化再詮釋。

397 ▽ 玻璃恆溫控制室展示精品

身為一間樂器行，展現專業是取信顧客的不二法門。溫度和濕度影響樂器音色甚鉅，因此特為店內高單價樂器設置了恆溫控制室，以清玻璃增加顧客與樂器親近性，金屬網則以不假修飾的意象，反向襯托樂器的不凡質感。圖片提供 © 本晴設計

TIPS# 以玻璃落地牆圍起的吉他展示區為恆溫設定，時時維持最佳狀態；金屬網、展示軌道提供陳列的最大彈性，留下空間以應對商品類型的變化或增減。

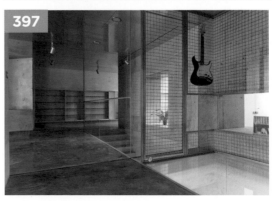

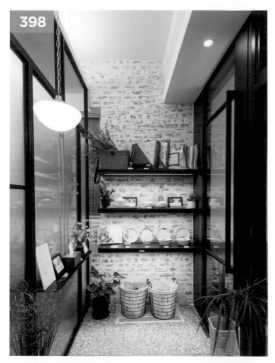

398 ▌復古紅磚牆呼應台式經典用品

走進厝內潮州本店，一進門的右側牆面陳列著 第一代澎湃盤、雙層泡麵碗、小紅龜粿盤等，而這也是厝內最經典的產品，木頭層架後方特 意利用紅磚上漆呈現復古懷舊感，與厝內訴求 將台式經典元素轉化為日常生活用品的意象格 外貼切。攝影 ⓒ 沈仲達

TIPS# 由於厝內店鋪與辦公空間整合在一起，入口處運用鐵件玻璃隔屏予以區隔，同時再次將品牌 LOGO 融入，強化品牌印象。

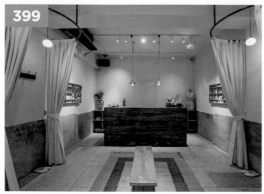

399 ▌重新修復磨石子，走入時光隧道

從選擇店址開始則刻意挑選老房子，期盼呈現自然質樸的況味，尤其老屋擁有早期磨石子牆面、地坪，經過設計師評估並重新打磨修復，並將零碎隔間予以拆除，獲得完整的展示格局，也特意保留原始屋高不做天花板，呈現空間的原味。圖片提供 ⓒ 竺居設計

TIPS# 櫃台利用枕木對半削之後去貼上木作基底，內部可收納包裝紙材，對於較難修復的磨石子地板則巧妙利用麻質地毯覆蓋，也巧妙創造出等候區。

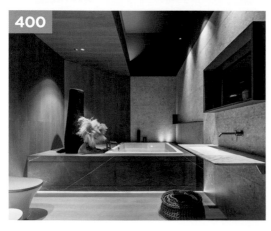

400 ▌材質堆砌讓銷售場景更貼近真實

為了加深消費者對於衛浴用品擺於空間的想像，在銷售場域中仍有規劃完整衛浴間的展示區，將浴缸、龍頭、馬桶等配備陸續配置其中，同時也再借助石材、木元素等材質的堆砌，讓銷售場景更具設計感之餘，也更貼近真實，有助於讓消費者更了解整體搭配後的效果。圖片提供 ⓒ 近境制作

TIPS# 材質在搭配上也有留意深淺對比，但是浴缸外的石材搭配深色系，深色龍頭則是選搭淺色石材，藉由對比再一次襯托各自的質感。

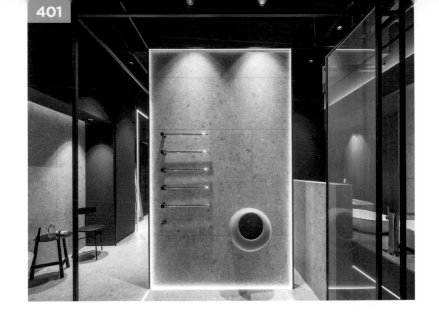

401

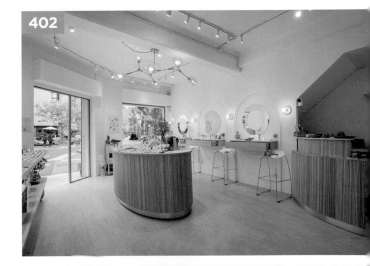

402

403

401 � 肌理 + 線性化手法，讓產品宛如獨一無二的藝術品

近境制作嘗試讓每一位使用者能以參訪美術館的角度感受空間、品味商品，因此試圖利用材質去鋪陳空間，並將材料紋理經過肌理化、線性化的手法，再將銷售產品安置於其上，帶有點創作方式的擺放，使產品成為空間中獨一無二的藝術品。此外也搭配光影設計，強化商品位置與特質，同時也藉由層層光影賦予空間全新的表情。圖片提供 © 近境制作

TIPS# 帶有肌理的材質，恰好將表面較為光滑的衛浴用品做一映襯，視覺上也增添不少趣味。

402+403 � 實木曲板兼顧時效與造型

僅 10 坪的飾品店鋪，一方面得考量人流走動，同時又得兼顧空間尺度的舒適性，因此於中間區域配置圓弧形中島台，與櫃檯的圓弧造型相互呼應之外，島台立面貼飾實木曲板，施工快速符合商空特性，亦能讓空間視覺增加變化性與質感。圖片提供 © 竺居設計

TIPS# 實木曲板可彎曲的特性可用於造型立面上，檯面選用的仿石紋美耐板為進口品牌，拼貼時較無黑邊問題，一樓地坪因有地面反潮問題，也特別鋪設塑膠地磚。

404 ▌透過材質替衛浴用品做出最大的襯托

質地的相互映襯能襯托出不同的質感，因此設計者嘗試以材料定義空間感受，替銷售商品做出襯托。以鐵件、石材、木質原素等材料勾勒空間，從不同的水平面、立面做呈現，宛如品牌的展演舞台一般，而衛浴用品擺於其上，這些具有粗獷紋理、沉穩色調以及自然味道的材質，也成功銷售商品做出最好的質感襯托。圖片提供 © 近境制作

TIPS# 透過材料的轉換搭配空間尺度，輔以軸線引導，隱性地帶動了參觀的動線。

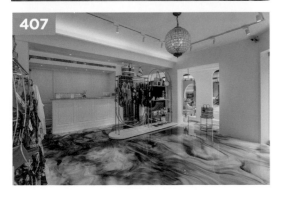

405 ▸ 輕柔木紋理凸顯商品價值

樺木為冰川退卻後最早形成的樹木之一，樺木年輪略明顯，紋理直且明顯，材質結構細膩而柔和光滑，質地軟而適中，且富有彈性。應用於多變性展示架上及桌面再適合不過，順延直牆而下的展示架，可隨商品而調整高低寬窄，無論是吊掛包包或者擺飾，輕色調的木紋背板更能凸顯單品，呈現商品價值與美麗。攝影 ©Peggy

TIPS#APARTMET 選用德國進口的樺木，穩定性較原木好，較不易翹曲變形、裂開，也因此在店內販售的傢具，多數採用樺木。

406 ▸ 金屬櫃台型塑空間焦點

在原為住家的空間中，拆除臥房隔間，打通全室，將櫃台配置於大門對角，優勢的位置能觀察全室動向。L 形的櫃台設計，擴大內部使用空間，長約220 公分，高度約 85 公分，而外層以金屬包覆，在充滿溫潤木作的空間中格外突出，形成空間焦點。攝影 © 沈仲達／空間設計 © 竺居設計

TIPS# 櫃台後方牆面設計層架，以商品點綴裝飾牆面，讓空間富有表情，也能展現商品優勢。

407 ▸ 無縫藝術地坪結合金屬，重現時尚伸展舞台

精品泳裝品牌 WET，來自風光明媚的加州，以高端時尚為設計概念，店主期盼能呈現奢華獨特的設計感，與品牌相互呼應，店內除了大量運用鍍鈦金屬材質之外，可以看見地坪有如亂紋圖騰般流動的石材質感，配上華麗的吊燈妝點，展現如同時尚伸展台般的氛圍，也滿足當代女性的喜好。圖片提供 © 竺居設計

TIPS# 花紋如液態般流動的地坪，為優的鋼石材料，紋理的鋪陳全靠師傅手工澆灌而成，並將地板面積切割分區製作，也因每次產生的紋理截然不同。

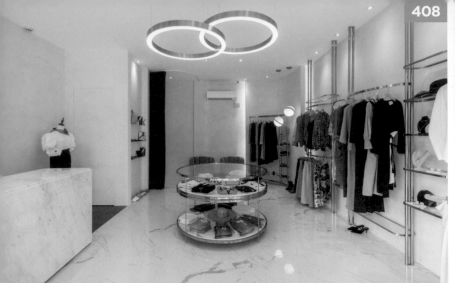

409

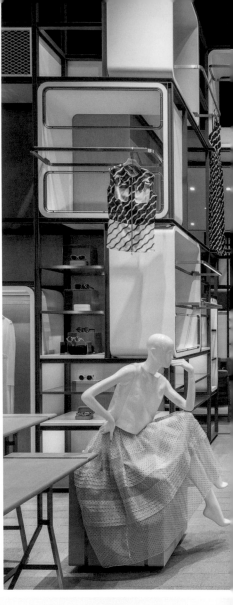

④

照明規劃

同樣是零售店鋪，因應陳列物的特質、空間的屬性與訴求點，會產生不同的照明策略。像是藝廊、精品店與櫥窗，往往透過聚焦燈光，將人們的注意力鎖定在特定位置，並藉由強光與陰暗背景的強烈對比來突顯整個情境的主題。至於大廳、廊道，以及試衣間，均值、柔和、亮度中等的燈光讓人覺得舒適，安心，並樂於流連於此。

408 ▼ 中島用燈光來強調展示主題

中島區是門市裡最重要的展售區。除以木作或玻璃打造圓柱體、或各式展示平台，也可藉由天花的燈光設計，悄悄地將光線聚集在這個平台。讓消費者一進入這空間就很快地被平台陳列的主打商品給吸引。圖片提供 © 木介空間設計

409 ▼ 陳列架強調重點照明，留意反射光源

陳列架是零售店鋪的重點區域，透過陳列架吸引顧客目光。因此通常商品陳列架的照度會高於顧客走動區域，也就是走動區域的光源應該較柔和一些，而陳列架的光源應該較明亮，突顯重點。圖片提供 ©Masquespacio

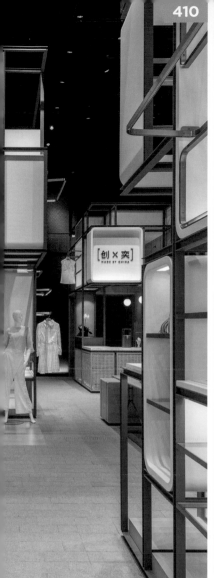

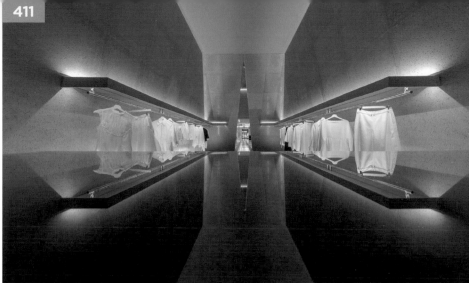

410 | 411

412

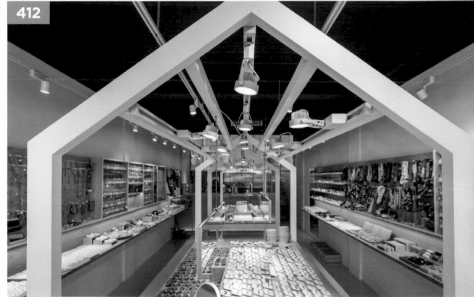

410 ▶ 人形 Model 以直射光、側光穿插使用

人形 Model 展示衣物往往是空間視覺重點，為避免陰影或眩光出現，建議穿插使用直射光和側光，直射光源最不容易產生陰影，側光則是具有豐富的漸層。另一種做法是，利用金屬材質的反射特性，增添視覺感官的變化性。圖片提供 © 芝作室

411 ▶ 壁櫃照明須注意商品的高度

商品越高檔，打光越講究、更細膩。照明設計師一開始就必須設定好每個壁櫃所需的燈具數量、打光角度與明亮度，每次調光時就依照這些設定去進行。在規劃時，不僅要考慮到商品本身的高度，還須衡量層板的平面跟壁櫃背板的亮暗、某層板某疊衣服最上面的最佳亮度，背板的亮度，過亮或太暗都會影響到衣服看起來的感覺。圖片提供 © 萬社設計

412 ▶ 使用可調整光源的軌道燈

零售店鋪的陳列經常需要變動，具彈性的軌道燈，可依據每次的佈置調整光源位置，色溫選擇上，想強調休閒感可選用 4000K 的光源，想營造柔和溫暖感，可選擇 2700K ～ 3000K 光源。但要注意若是服飾店，光源不能太過昏暗，否則演色性不佳，容易導致衣服的色澤失真。圖片提供 © ST design studio

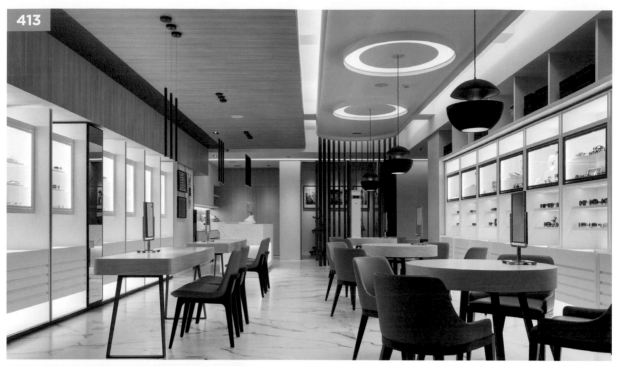

413 ▶ 多重光源降減機能感

以往眼鏡行易給人強烈功能性的印象，為了扭轉此印象，店家先以雙開大門拉近主客之間的距離；接著在店內擺上一張張的木質圓桌，加上時尚明亮的白色牆櫃與大理石紋地板做背景，而天花板上環狀間接照明，搭配黑金配色的吊燈，更是讓空間猶如咖啡廳般讓客人完全放鬆，可自在挑選及討論自己喜歡的眼鏡。圖片提供 © 森境＋王俊宏設計

TIPS# 兩側牆面運用大量間接光源，除了可為展示牆內的商品提供足夠亮度，同時從上到下的光源也讓店內空間有加寬的效果。

414 ▶ 商品照明＋金屬背牆反射成主光源

規劃燈飾店最不擔心的應該就是照明問題！店家空間採用鍍鋅鋼管作兩個向度的天花鋪面與壁材，並未額外規劃照明設計，因為無論檯燈、壁燈、吊燈規劃於此，只要因應展示需求點亮幾盞主要重點商品，除了本身應有的照度外，當光暈染於金屬表面，便會自然漫射出凹凸截面的紋理光彩，除了足以充當空間照明外，其特殊的光影線條更為商品帶來豐富的表情呈現。圖片提供 © 工一設計

TIPS# 活用商品特質，直接取消照明規劃，將燈光產品納入設計一環，以可長久使用、充當背景的鍍鋅方管充當反射背景，產品更迭換新，都能恰到好處地為空間增加亮度、光影。

415

415+416 ▼ 珠寶做主角　櫥窗裝設點狀光源突顯質感

建築延用原有不做滿的鏤空夾層，讓整家店立面都能享有些許的自然光灑落進來；但因應珠寶展示的特殊性——空間中珠寶才是主角，因此室內以櫥窗的弧形線燈、珠寶投射燈作主要光源，天花嵌燈、主燈等泛光照明則是占據輔助角色，簡單點綴於各個角落。圖片提供 © 理絲設計

TIPS# 珠寶需高強度的單點照明才能看出其內部紋理與剔透、璀璨程度，因此櫥窗燈光都要單獨做燈光配置，方便突顯商品價值。

416

417

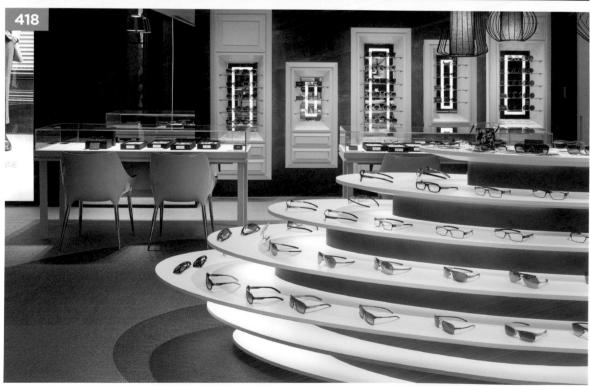

418

417 ▷ 配置專屬燈光，讓商品每個角度都閃亮

部分商品照明選擇整排層板燈，讓光源具有一致性，但光線較無法隨著客人的步伐展現律動感，因此設計師向業主建議在每雙主打皮鞋的上方配置專屬的 LED 燈，選用色溫接近自然光的燈（約 4000K），讓皮鞋呈現最真實的顏色。圖片提供 ©Studio In2 深活生活設計

TIPS# 為了使燈光聚焦在商品上，選擇照射角度 30 度的光源，讓每雙鞋在被觀看挑選時都是獨一無二的主角。

418 ▷ 黑鏡燈框呈現高冷優雅美感

在黑色的空間基調中，裝飾有新古典語彙線條的白色牆櫃以立體且對比的色調，成功捕捉上門客人眼光。特別的是白色櫃內以黑色鏡面襯底，不同於一般明亮光感的櫥窗，在深黑色牆面的包圍下改以矩形框的燈帶設計，為空間注入現代理性思維的穩重純粹與冷冽質感。圖片提供 © 森境 + 王俊宏設計

TIPS# 二側牆面大小不一的白色櫃體與櫃內大小黑鏡燈框，在暗黑空間中兀自發光，呈現高冷優雅的律動畫面，黑鏡背光設計更呈現出櫃內眼鏡的低調奢華感。

419+420 ▷ 用光線做局部點綴，創造另類的視覺驚喜

「TRENDS」座落於百貨公司內，必須要有明亮感，才能將消費者吸引上門。除了基本的白光照明，另外也嘗試在空間中以光線做局部的點綴，鏡面上特殊光影的運用，抑或是照明洗牆的概念，有限條件下，玩出光的多元性與其他可能性，更重要是帶來另類的驚喜，當逛到每一處時都有不一樣的視覺感受。圖片提供 © 直學設計

TIPS# 打破常規，讓光源從深色布幔中透出，由下向上散發出光芒，映襯商品之餘，也在小地方延續特殊光影所帶來的奇幻效果。

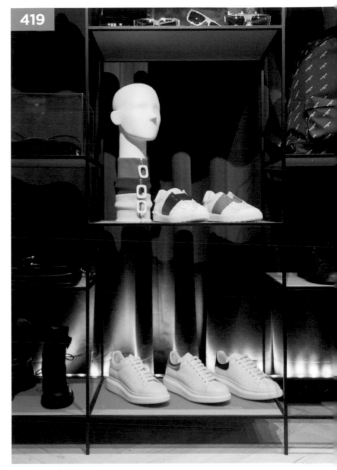

421

421 ▾ 環型嵌燈是照明主力，隨樓高貼心加強亮度

店內空間是利用環繞天花的嵌燈作大範圍照明主力，搭配兩側牆面的商品展示投射燈與間接光帶，達到照亮整體空間效果。值得一提的是，在接待的大理石吧台上方懸掛造型吊燈，可自由變化角度的關節設計，隨著照明需求輕鬆調整，使用上更有彈性。圖片提供 ⓒ 理絲設計

TIPS# 店面樓高較高，設計師也隨之提高嵌燈亮度，令其在距離加大情況下，達到正常照明效果。

422 ▾ 層架照明營造輕盈，兼具點亮壁面功能

基地狹長、單面採光的街屋型店面，主要透過天花嵌燈與造型燈具提供光亮外，藏於展示大理石板後方的間接照明燈管，同時化身多道壁面光帶、貢獻整體空間不少亮度，使其具備除了聚焦商品之外的附加功能。圖片提供 ⓒ 理絲設計

TIPS# 純白壁面、加上淺色克拉拉大理石石板與暗藏背後的間接光設計，最大限度地弱化石材體積，達到輕盈、漂浮的視覺感受，最大可能的維持原有店面面寬、不顯狹窄。

422

423 ▼ 照明整合藝術裝置，共創意想不到的效果

選用高飽和度的顏色作為鐵件配色是為了呼應空間裡衣物配件的色彩魅力及時尚基調。另外在照明上，唯想國際用了一點「借光」的小巧思，軌道燈融合天花重色，既不喧賓奪主，又能作用於天花上的藝術裝置，當頭頂的燈光通過這些裝置的透射後，能給地面渲染出光彩流動效果。圖片提供 © 唯想國際 X+LIVIING

TIPS# 軌道燈使用上較為靈活且機動性強，可以任意調整打光的方向，稍稍做點調整就能變化出不一樣的味道。

424 ▼ 選擇高彈性軌道燈，可隨展示需求做調整

在「OL 系列」區的照明設備與其他區相同，僅在天花板上佈滿軌道燈。由於軌道燈使用上機動性強，可以任意調整打光的方向，兼顧展櫃與衣物的展示需求。另外展台是可活動的，燈光隨著它移動而變換轉向，不會讓色調偏灰的「OL 系列」區暗淡呆板，反而映射出細膩感。圖片提供 © 唯想國際 X+LIVIING

TIPS# 考量到為客流提供明確的移動脈絡，走道寬度約落在 0.8 ～ 1.5 米之間，主要仍是依據展櫃、展台相應變化的，讓通道維持舒適又明亮。

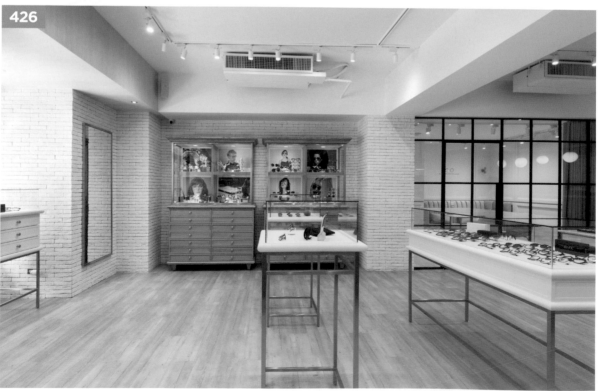

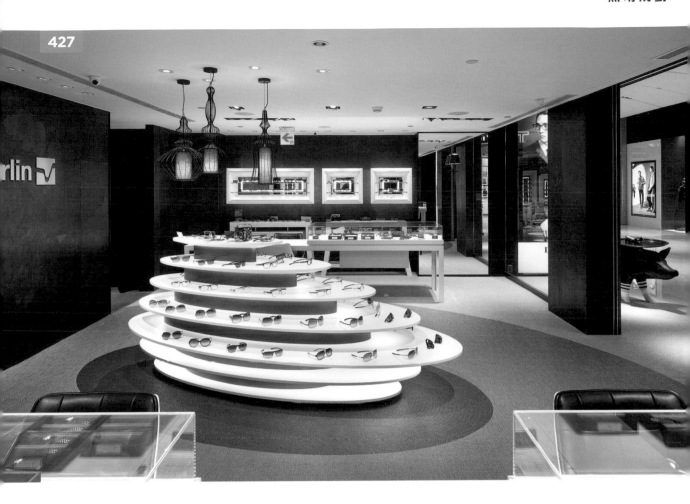

427

425+426 ▽ 專屬光源發揮不同效益

作為眼鏡的展售空間，照明規劃上除了兼顧明亮，氛圍表現與其他功能性，也一併納入思考。整體空間以投射燈為主，沿天花、橫樑而走，巧妙地讓光線投射至牆面、地板，使銷售環境的光源獲得滿足。另外，也在櫃體內的頂端置入嵌燈，突顯商品之餘還能產生不可思議的漸層變化。圖片提供 © 直學設計

TIPS# 除了商品展示區，店內另有規劃配戴區、吧台區等，順應需求在照明上則以吊燈、壁燈作為輔助，帶出適切的光線氣氛。

427 ▽ 自帶光芒的立體眼型展示櫃

毫無疑問的，置身店中央的立體展示層架是整個店內的第一主角，為了突顯其地位，除了在上方以四盞嵌燈、三座吊燈的投射來彰顯耀眼型態，同時它也是一座自帶光芒的展示櫃，在如眼睛般橢圓造形設計的大小層板上，明亮白光幾乎是無死角地讓每一層板、每一副眼鏡都能更加閃亮動人。圖片提供 © 森境＋王俊宏設計

TIPS# 吊燈選擇以鐵線設計燈款，除呼應古典氣息，同時也不失理性風格。另外，地面上以波龍地毯搭配燈光、陰影層疊的灰黑層次安排，更突顯立體趣味，也是另一欣賞重點。

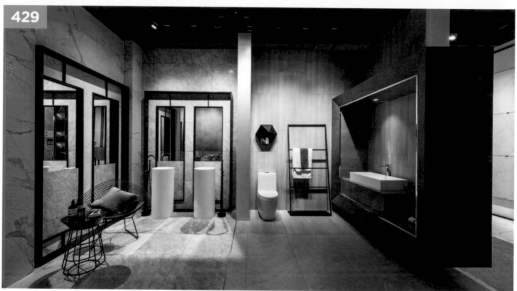

428 ▸ 藍色流水意象的形象營造

在燈光設計操作上，團隊也思考如何強化品牌自身與威尼斯水都的形象連結。展示空間內，大量於牆面設置 LED 燈箱，藉由電腦控制映射出藍色水波紋，一方面連結天花板的金屬水波紋材質，另一方面亦可在以黑、白、灰等原色系形塑的場域中，增添亮麗的藍色色彩，創造視覺上的多樣與趣味性。圖片提供 © 竹工凡木設計研究室

TIPS# 以顯現出藍色水波紋的大面燈牆，打造黑白色系空間中的視覺焦點，創造相對單一的商業空間中獨特的趣味性。

429 ▸ 順應不同空間需求的樣板房照明設計

樣板房區域以一個個的獨立隔間，展示在不同空間中的石材運用示範，此一區域的燈光設計同樣仿照居家空間的燈光氛圍，藉由不同的空間——包含公共性、私密性場域，以不同的照明方式，時而溫潤，時而明亮，時而隱約的投射詮釋空間的自明性，並強化陶瓷建築材料在空間中具備的質感優勢。圖片提供 © 竹工凡木設計研究室

TIPS# 時而溫潤，時而明亮，時而隱約的投射燈光，在不同的空間中以符合各種需要的照明規劃，以燈光強化陶瓷產品的特質。

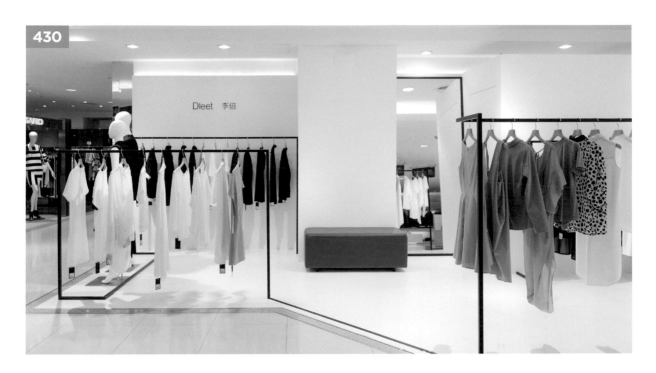

430

Dleet 李倍

430 ▼ 燈光結合洗牆方式，讓純白空間更具層次

空間以純白色做處理，一是藉由白色突顯販售商品，二則讓往來民眾能清楚看見商品。然而為了在純白空間中再帶出層次，直學設計將光嵌入天花板、隔間牆面，利用洗牆手法，使柔黃光線緩緩地從天花、牆面滲透開來，層層的光帶與光景，豐富了純白空間也讓整體更具層次。圖片提供 © 直學設計

TIPS# 巧妙運用光源就能製造出視覺前進後退的效果，設計者讓照明從牆後方投射出來，創造出視覺景深的效果，也讓小環境的空間感更足。

431 ▼ 深邃寂靜中散發奪目光芒的配飾商品

配件展售區域設計以藍色為主，創造猶如大海般深邃，低調中蘊含一絲奢華的空間感。在光線的處理運用上，設計團隊巧妙地以間接光源強化商品的高端質感，將展架上的襯衫、西裝打造成為視覺焦點。透過光線投射，稀疏擺放的商品如同深夜中散發奪目光芒的夜明珠，猶如高貴而令人珍視的珍稀商品。圖片提供 © 竹工凡木設計研究室

TIPS# 深色調的空間內，藉由光線的投射，強化商品的獨特性與高級感，為場域與物件打造出質感、品味相輔相成的效果。

431

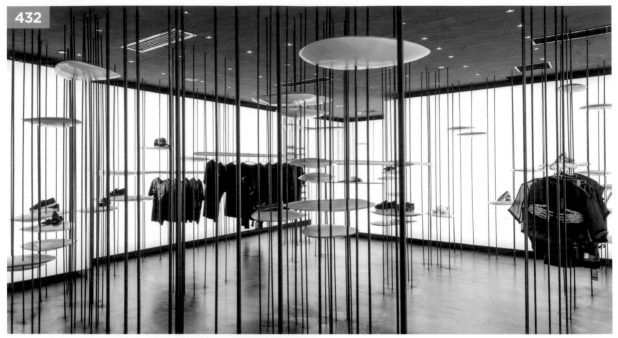

432

433

432 ▽ 發光牆體創造超現實光影效果

跳脫傳統掛衣桿、層架的空間組合概念，上海新天地內的 ASA 時尚店，除了透過疏密相交的豎向不鏽鋼材質進行空間劃分，營造出如叢林般的購物環境，一方面為了強化這些錯落的豎立線條也希望能帶來衝擊感，設計團隊於四周牆面加入發光膜牆體，呈現出超現實般的光影效果。圖片提供 ©3GATTI

TIPS# 店鋪天花與地坪選用混凝土材質，回應整體現代極簡的空間氛圍。

433 ▽ 著重光的平均照度，避免殘影重疊

配件飾品店的燈光規劃以聚焦光源為主，著重於打亮飾品與顧客試戴的需求，兩側軌道燈平均 60 公分一盞為規劃，投射的光影最平均且不會重疊、產生殘影。圖片提供 ©ST design studio

TIPS# 立體小屋的屋脊整合軌道燈的配置，由於高度比兩側略低，此處亮度稍微調降一些。

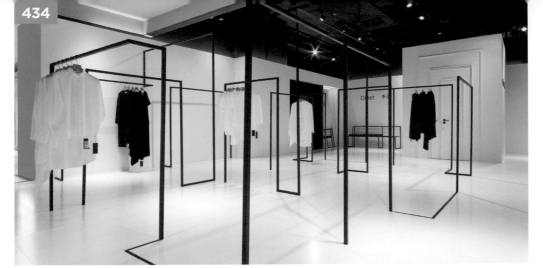

434

435

434 ▸ 均亮光源賦予空間明亮通透背景

有別於局部裝投射燈聚焦主力商品的展示手法，業主希望賣場以均亮的照明為主，讓整體空間達到一致亮度，令每件作品的命運有了更多可能，或許因為位置擺放、消費者喜好、動線因素而被選中，所以設計師在不影響照明效果的前提下，將投射角度略微調整，讓衣架、衣服在地坪、壁面留下隱約光影，豐富整體視覺層次。圖片提供 © 工一設計

TIPS# 漆白牆面、塑膠地坪的大面積留白，燈光效果極大化地令全室明亮起來，在白到發光的背景襯托下，成功突顯商品與幾何空間線條。

435 ▸ 薄膜天花隱性界定場域機能

位於開放展區的休憩空間，利用設計師量身訂作的實木、鐵件方凳作為主要機能量體，呼應上方薄膜天花形成隱性隔間。薄膜天花視覺簡潔，在多功能展間有突顯視覺效果，強化機能界線；其泛光照明特性，給予休憩區舒適明亮光源。圖片提供 © 工一設計

TIPS# 薄膜天花稍高於木圍籬上緣，令展區空間維持穿透視感。休憩區是輕鬆走動、休息討論的空間，必要時也可成為廠商的新品發表會場，使用彈性十足。

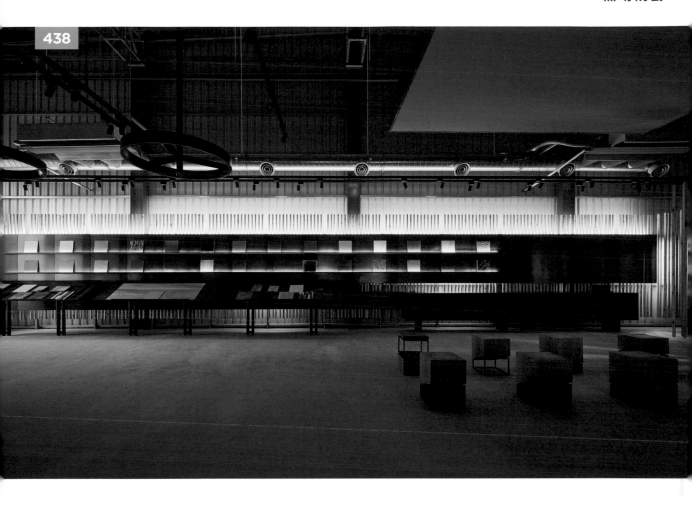

438

436+437 圓形線燈照明，模擬商品實際使用樣貌

木地板的長板展示區利用活動性鐵架搭配上方固定圓型線燈，組合成可視情況靈活調整的商品討論場域。圓形線燈的吊掛高度約為 260 公分，特意與木圍籬隔間上緣齊平，令視覺的統一、一致化，確立空間直橫線條秩序，帶來整潔、俐落不繁雜的整體場域印象。圖片提供 © 工一設計

TIPS# 線燈以圓型鐵件作造型主結構，將兩道鋁擠型 LED 燈置入其中，色溫設定為 2700 K 左右、模擬居家光源，這樣無論設計師或屋主都能直觀感受到木地板實際使用時的色澤與樣貌。

438 多種照明方式輔助商品陳列

一整排的展示陳列櫃與討論桌，平時以下方層板作間接照明，將現今最熱門的使用建材樣品成為另類裝飾。與客戶面對面討論、實際比照材料做搭配選色時，則可開啟天花的投射燈，充足光源將提供更加精準明確的合作設計成果。圖片提供 © 工一設計

TIPS# 除了層板、天花照明外，其實整個室內空間的木圍籬中皆暗藏束直放置的 LDE 燈管，隱於層層疊疊的裸木之中，提供前後場域的基本光源。

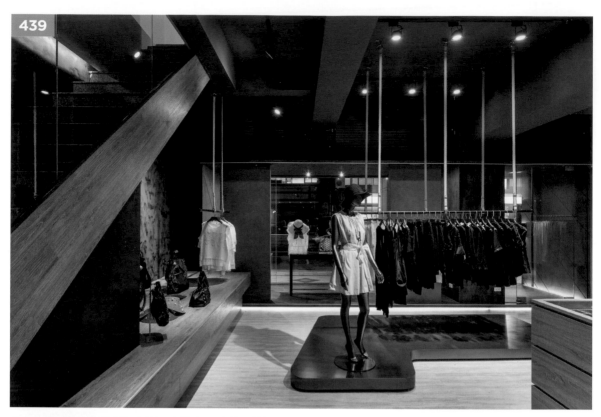

439

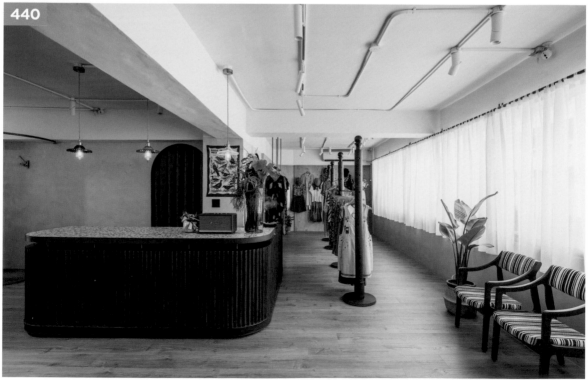

440

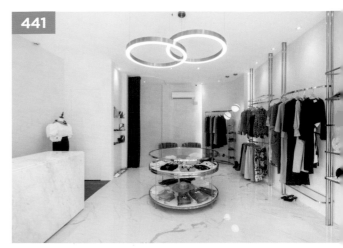

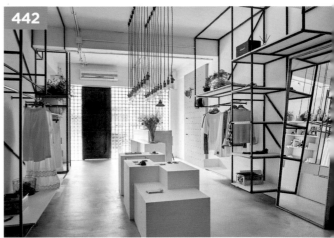

439 ▸ 軌道燈仿造舞台劇燈光設計

服飾店首先要創造有價值感的情境，其次透過燈光將焦點聚集在特定產品物件上，因此室內空間不必展現明亮視感，而是讓燈光表現層次，形塑立體感燈光表情。在空間色彩背景單純條件之下，室內展示區主要使用軌道燈，仿造運用舞台劇燈光手法的概念，投射燈聚焦在產品上，多顆暖白色光演色性均勻配置，營造戲劇性效果，以吸引消費者對服裝的注意，並體現服飾店的高端氛圍。圖片提供 ⓒ 竹村空間設計

TIPS# 軌道燈是服飾店最靈活應用的燈光照明手法，可隨商品陳列彈性調整投射位置與光量，只要讓人目光關注在產品亮點上，強烈的明暗對比，立體感、層次感就出來了。

440 ▸ 溫暖色溫呼應古著氛圍

鳥樹古著服飾利用吊燈做為情境光源，像是櫃台上方選用琺瑯復古燈罩搭配鎢絲燈泡，其他主要搭配軌道燈具，考量空間是深色木質調，色溫控制在 3000K 左右，照射出來的光源較為溫和、溫暖，也才能更有氣氛。圖片提供 ⓒ 木介空間設計

TIPS# 選用細緻具設計感的細圓形軌道燈，由於直徑小、投射距離短，因此有特別增加燈具數量，讓零售空間維持一定的亮度。

441 ▸ 嵌燈聚焦商品、造型燈具創造情境

小型韓系服飾店的主要燈光劃分為兩種形式，多數重點在於利用 7 公分的小嵌燈、色溫約4000K 左右，將光源聚焦在商品上方，例如右側陳列架、左側層板架，其餘則是透過與空間調性吻合的金色、圓弧造型吊燈，打造情境氛圍。圖片提供 ⓒ 木介空間設計

TIPS# 空間最底部的圓弧牆面，兩側加入色溫3000K 的間接燈光，搭配球體造型吊燈，突顯此區域屬於特殊商品陳列。

442 ▸ 商品打光好朋友！超細 LED 燈條藏身層架

店內商品照明主要依靠暗藏鐵件下方的 LED 燈條，中央吊燈簾幕輔助，當白天天氣晴朗，戶外光源透過方塊玻璃帷幕、也能為室內帶來部分亮度。特別的仿鎢絲燈泡簾幕下緣與鐵架中段層板齊平，達到裝飾效果又不至於阻礙視覺穿透，此外，設計師特別融入軌道燈概念，讓個別燈具拆裝更方便。圖片提供 ⓒ 方構制作空間設計

TIPS# 作為商品陳列的主要照明，使用的 LED燈條僅有 1 公分寬，固定於衣架結構下方即可妥善隱藏、具備高度使用彈性。

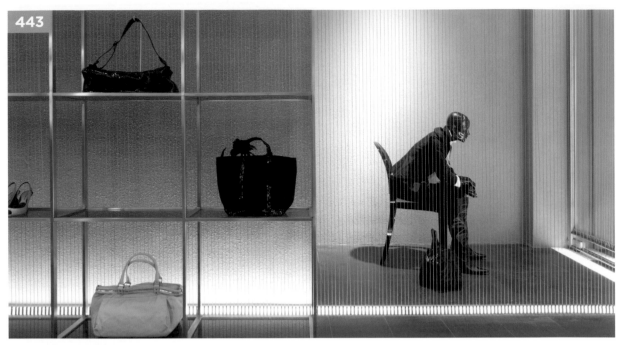

443

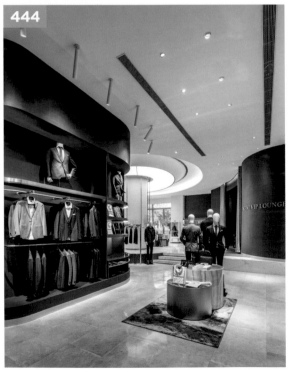

444

443 ▸ 光與鋼纜共舞跳出層次感

燈光就像是空間的導演一般，尤其在商業空間中的燈光掌握了主角與配角的各自戲分。店內除了門口櫥窗安排有聚焦的投射燈光外，同時利用光帶在地板照出櫥窗框限，而且將地面光帶一路延伸入店內，成為視線引導；另一方面，運用光洗牆的手法，默默為展示格架上的精品包款提供生動的牆面表情與展示光源。圖片提供 © 沈志忠聯合設計

TIPS# 不以燈具的造型搶鏡，讓光單純地表演，呼應了簡約化的設計概念。而光線與鋼纜的配合演出，則使空間質感與層次更為豐富而有細節。

444 ▸ 藍與白，光明與黑暗的動態空間體驗

藍色牆面與白色天花、灰色刨光石材地板設計，為商業空間混搭出明亮中帶有內斂氛圍的質感。在燈光設計上，設計團隊藉由淺色系的天、地帶來的清新感受，將主力放在牆面的內嵌式光源，以及由天花板投射至展架上的投射燈，創造出明與暗，活潑與低調的躍動感，強化品牌針對年輕客群，強調自我與態度的屬性。圖片提供 © 竹工凡木設計研究室

TIPS# 藉由燈光設計，強化空間中明與暗，白色調與深藍色調產生的多元躍動感，形成在色彩與光線雙重混搭的動態效果。

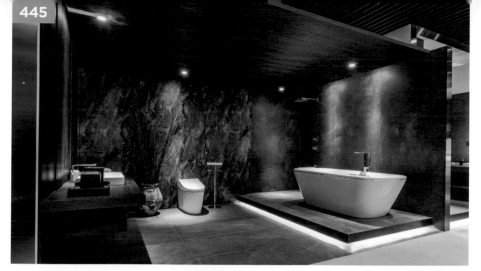

445

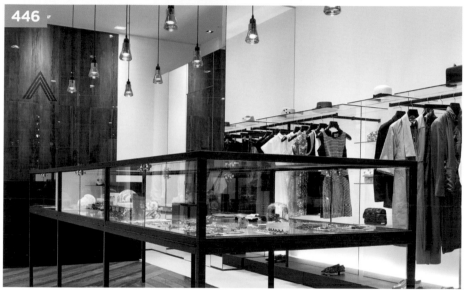

446

445 ▶ 投射光鎖定目標增加劇場感

TOTO 為了提供給消費者更無距離的實際接觸，在台北旗艦店內設有整體套間展示空間，讓採購者在選購前可以實際體驗整體衛浴空間的舒適、優雅。為了增加商品魅力，設計者運用燈光營造劇場感的空間。將投射燈光集中於天花板，以下照式手法聚焦於浴缸、淋浴區、檯面區與便坐等主商品，鎖定了參觀者的目光。圖片提供 © 沈志忠聯合設計

TIPS# 整體套間展示空間選擇以鏽鐵與黑岩雙色石紋牆面，搭配黑幕天花板創造神祕靜域，而為了調整空間暗沉感，特別浴缸淋浴區下方加裝光帶創造漂浮感，也為整體空間補光。

446 ▶ 唯美星芒裝置成為璀璨亮點

考量 ARTIFACTS 店內空間有限，決定以簡約的左右吊衣架搭配中間展示櫃的三排式陳列，而除了運用高低視覺來確保畫面活潑度，在中間展示櫃上端則裝置以 10 盞玻璃吊燈來增加整體設計感，燈光除了以直照投射在櫃內提升精品照度，同時從店門外即可望見燈光星芒，為店內增加更多璀璨亮點。圖片提供 © 沈志忠聯合設計

TIPS# 染黑色木紋的隱約質感營造時尚性格，與優雅白色石紋地坪形成對比，而地板斜貼的木地板則又打破視覺慣性，展現出文創精品的個性與跳脫。

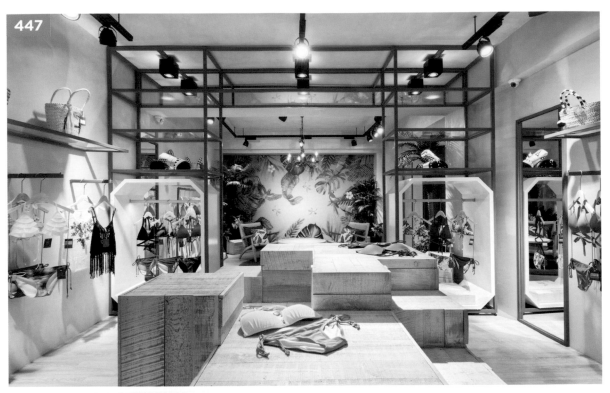

447

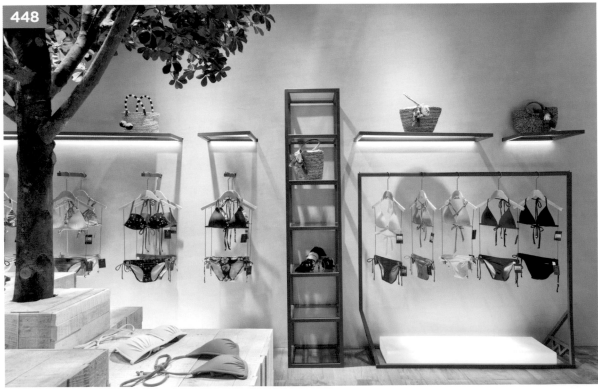

448

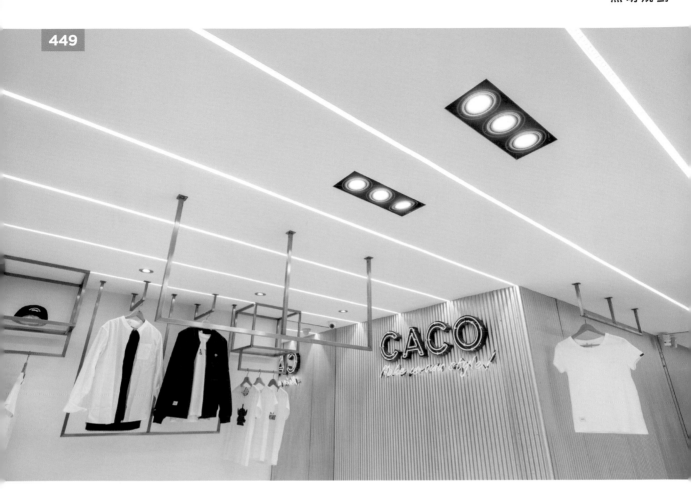

449

447+448 ▽ 將光源分成上中下三段式照明，清楚展示各類商品細節

整體空間以天花板的投射燈為主要照明，讓店家可隨時調整照射角度；另因為樓高偏高，造成光源打不到地面，會有衰光現象，因此設計師在包包、配件的展示架下方安裝線燈，二次打亮下方陳列的比基尼，清楚展現每一套的細節與色調；另外，在比基尼展示架的底部設計發亮的燈台，讓上頭擺設的涼鞋與海灘鞋不會被上方陰影遮蓋住。圖片提供 © 奇拓室內設計

TIPS# 展示架底部的客製燈台能隨心所欲開關，在白天，它能是乾淨俐落的展示平台，到了夜晚，發亮的基座又能往上清楚打亮比基尼與海灘鞋類。

449 ▽ 善用光源創造空間速度感

好的照明不只滿足安全需求，更能展現品牌所要傳達的精神，設計師選用極細的線燈配置在整片天花上，冷色調的白光，讓空間彷彿隨著線燈路徑無限延伸下去，通往未知的領域，也抓住人會想往明亮區域接近的心理因素；再來均等搭配幾盞大型嵌燈，特別照亮重點商品，使整體光影效果具有層次，有了效果型態，也兼具空間亮點。圖片提供 © 奇拓室內設計

TIPS# 線燈極亮，密度卻均等配置、拿捏得宜，設計師讓照明系統轉化成品牌想營造的前衛科技感，卻也同時配置重點打亮的嵌燈，兼具商品的展示需求。

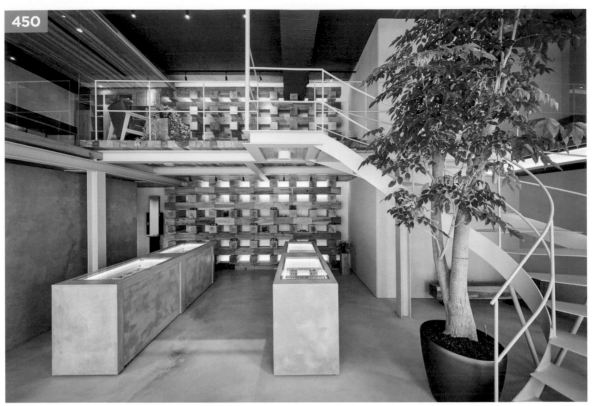

450

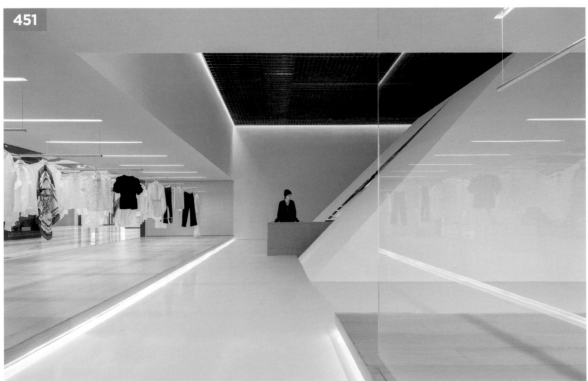

451

450 ▸ 暖黃光暈給予溫暖輕鬆感受

由於空間主要以水泥、木材等質樸的色彩濃度為主，為避免過於冷冽，也期望給予顧客溫暖、輕鬆的氣氛，因此不論是筒燈、軌道燈都是偏暖黃色調的光源，實木牆後方同樣配置 LED 光源照明，突顯牆面的立體層次感。圖片提供 © 合風蒼飛設計工作室

TIPS# 中島櫃體內部藏設 LED 燈光，除了輔助鏡框的聚焦投射之外，光線亦是動線的引導，默默讓顧客順著光源移動。

451 ▸ 如藝廊般的燈光，商品轉化為藝術品提升格調

燈光除了是突顯空間前後景深，以及營造氛圍的得力助手，亦不能忽略其襯托衣料材質的重要功能。SND 於室內採用線性光源來強調空間的幾何線條感，並且刻意將上百件衣物直接暴露展示於櫥窗內，精心設計的良好照明，不僅得以為商品增添姿色，亦避免了視覺混亂的可能。SND 將衣物視為藝術品呈現，使商品成為「格調」的象徵，此舉成功的刺激了消費者的購買慾望。圖片提供 © 萬社設計

TIPS# 利用天花、地面接縫的間接照明，加強線條與俐落的時尚感，導引視覺延伸到空間末端，無形中放大了空間感。刻意使用冷調白光，使周圍壁面的暖色調不全於顯得過於柔軟，保持品牌的個性叛逆形象。

452+453 ▸ 絢麗網紅直播間，免費替品牌做宣傳

當今社群熱潮正夯，直播串流隨時可見，網路創作者以各種刻意或巧妙方式傳播品牌文化，甚至對產品的好奇投射到實體空間的探索。對此，品牌看中這股趨勢需求，在空間中置入 Open studio（開放工作室）功能，提供創作者直播地點，設計絢麗的霓虹燈光吸引直播者目光，讓他們在購物後能直接拍攝影片並與粉絲分享，間接受惠品牌免費做宣傳。圖片提供 ©Collective B

TIPS# 燈光設計與空間造型互相融合，採用許多霓虹燈、圓形線燈配置於整體空間，讓視覺畫面更顯柔和不突兀；另外在化妝鏡兩側配置照明光線，避免照射時產生陰影，讓顧客更顯氣色佳。

452

453

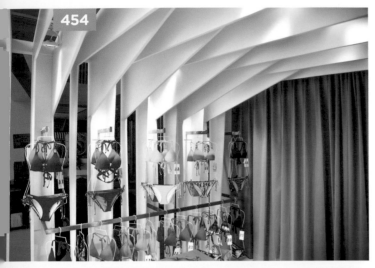

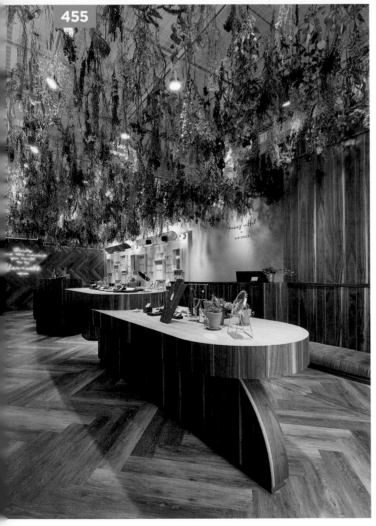

454 ▶ 投射燈聚焦商品成為主角

店內空間是利內部展示區域以木片創造出格柵形式的牆面，半穿透式的設計無論是光線或者視線都能裡外穿透，陳列區以投射燈照射商品，沒有刻意運用光線營造氣氛，目的是希望消費者能聚焦在商品上面。圖片提供 © 大名設計 x 涵石設計

TIPS# 格柵式的空間設計讓光線相互穿透，因此路過的人群都能隱約看到店內 Bikini 帶來的鮮明活力，同時感受到彷彿日光般的朝氣，讓人忍不住前住一探究竟。

455 ▶ 善用光與媒材相互搭配，創造空間光影層次

商業空間裡，打亮商品與引導動線都很重要，而燈具是否為空間焦點則要進一步思考。本案設計師在天花板配置投射燈，強烈光線經由花海撒下，一來得以柔化刺眼的光源，也順帶遮擋住突兀的燈具；再者，光線通過層層花海的反射，在空間中形成各種光影效果，連帶將鋪面、壁面的材質紋理襯出不同韻味。另外，為讓商品也能被清楚辨別，設計師特地在壁面設計幾處燈泡，藉由重點打亮的方式，使顧客挑選時能看清楚款式細節。圖片提供 ©KC design studio 均漢設計

TIPS# 將大型投射燈隱身於花海之後，即便光源再強烈，透過花的自然型態層層折射，再打到鋪面壁面，使空間營造出繁星斑駁的效果。

456

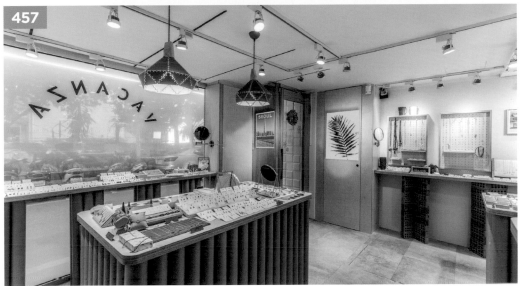

457

456 � 黃光為空間堆砌溫暖愉悅氛圍

A Design & Life Project 店主為呼應明亮的米白色調空間，藉由隨性錯落垂掛的燈泡串燈、軌道投射燈與吊燈配置，營造具有生活感，以及親切溫度的無壓購物環境。攝影 ©Amily

TIPS#：在照明光源選擇上，店家以柔和的黃色光源拉出空間暖度，並搭配投射燈打亮聚焦商品本身。

457 ▫ 材質在燈光下一一現形

軌道燈負起主要照明的重責大任，全部光源投射聚焦在所有商品上，使首飾看起來特別發亮，反而走道光源是軌道燈餘光散佈而來的，中島吊燈也僅僅是裝飾用途，突出顯眼造型取勝。軌道燈選擇使用色溫 4000K 中性光，並且挑選 LED 顆粒式投射燈泡，照射角度 60 度，同一款飾品有不鏽鋼、紅銅、黃銅等不同材質時，才能在燈光下呈現顏色的差別。圖片提供 © 丰墨設計

TIPS# 利用軌道燈照明不只投射營造情境氛圍，最好挑選高演色性來為金屬飾品打光，尤其在低演色性條件下，紅銅、黃銅不易分辨清楚。

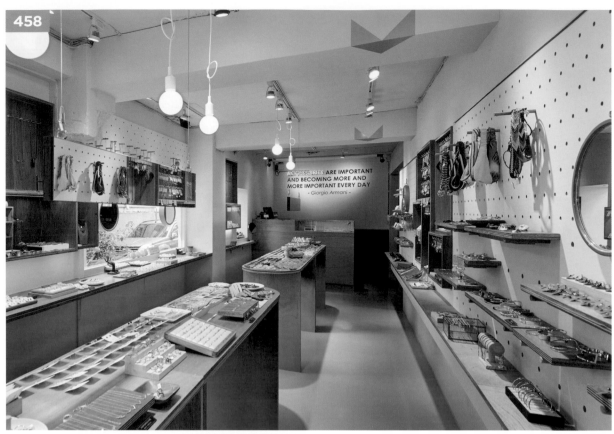

458

ACCESSORIES ARE IMPORTANT
AND BECOMING MORE AND
MORE IMPORTANT EVERY DAY
· Giorgio Armani ·

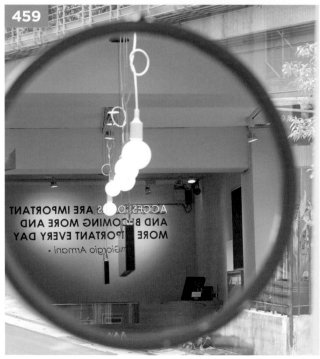

459

458+459 ▌霓虹裝置巧妙引導動線

L 型的店鋪空間，通過前方展示架右轉後包含了高單價展示區，在質樸、簡單的木質基調之下，設計師巧妙於服務櫃台後方牆面利用大師語錄及霓虹燈裝置，並結合天花的箭頭指示，將人們的視覺重心自然導引至後方。圖片提供 © ST design studio

TIPS# 盒子內側上緣也都鑲嵌了極細的1X1公分 LED 光條，並設定在高度 130 公分以下，讓投射出來的光源是柔和且聚焦於飾品上能提升精緻質感。

460

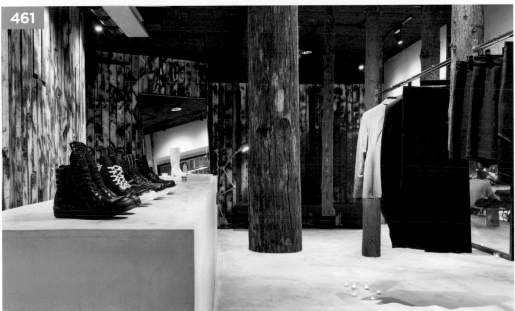

461

460+461 ▌層次照明創造豐富光影

因天花板、木牆與粉光水泥均屬吸光性強的色調與材質,為此設計師特別配置筒燈、軌道燈、立燈與燭光等多重光源,既營造出林影氛圍,商品也可獲得重點燈光的投射烘托。圖片提供 © 雲邑設計

TIPS# 賣場右側角落規劃一處座位區,漆黑色調搭配復古燈飾則別有一番味道。

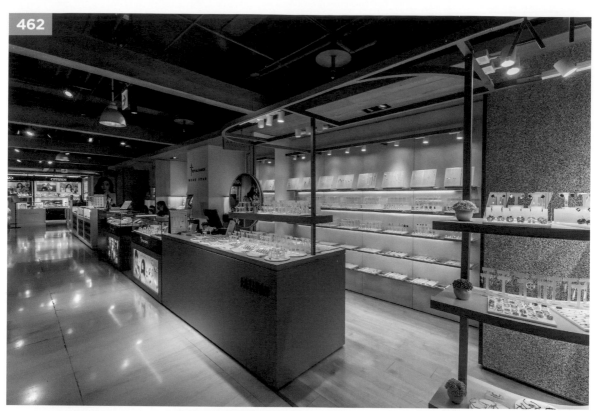

462 ▾ 多條軌道燈聚光，層架零死角

開放式的賣場空間裡，櫃位的照明完全仰賴軌道燈設置，店面外圍的鋼管軌道燈，根據展示檯面安排兩條或三條軌道，可隨換季商品擺設變動時，軌道燈可以有不同角度與距離的適度調整。由於層板是在樺木合板再放上一面清玻璃，透過恰到好處的燈光照映，烘托每件商品的細緻造型，搭配流暢俐落的觀賞路徑，帶來愉悅的購物體驗。圖片提供 © 丰墨設計

TIPS# 燈光完全聚焦在商品上，而不在動線打光。背牆上的層板由高而低利用階梯式的排列手法，讓軌道燈可以投射在每一階層板上。

463 ▾ 擺飾盤藏燈照明鋪陳深邃感

透過半開放的隔間設定，模糊實質的空間界定，鐵杉實木交錯支撐出主要空間結構，搭襯燈光修飾，詮釋光與影的自然照落，描繪出明亮且純淨的通透之美。整體燈光全聚焦在商品上，每個擺飾盤底下皆有安裝藏燈，作為主要照明來源，搭配軌道燈輔助效果，使用色溫 4000K 的中性光，營造溫馨明亮舒適的氣氛，讓空間營造宛如一道深邃的長廊。圖片提供 © 丰墨設計

TIPS# 擺飾盤同時兼具展示與照明的雙重功能，而軌道燈主要投射範圍集中在上層展示檯面，選擇LED 顆粒式投射燈泡，讓不同材質的飾品表現更出色。

464 ▾ 從天而降的咖啡樹燈

利用挑高格局條件，從天而降長出一株咖啡樹，搭配燈光散射使樹影如蜘蛛網般地倒映在地板與展示檯面，此藝術裝置既為空間帶來文藝氣息，也隱喻了創作者逆向思考的設計觀。圖片提供 © 雲邑設計

TIPS# 將 5.5 米高的建物前後二側均以挑高設計，僅保留左右二端與中間空橋的夾層空間，滿足 VIP居高臨下的隱密格局，也讓一樓牆面可以延伸向上，創造更具張力的畫面。

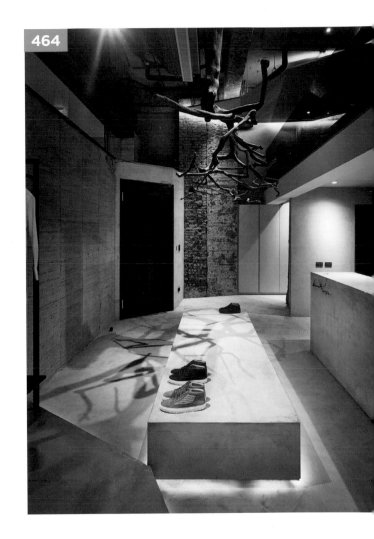

464

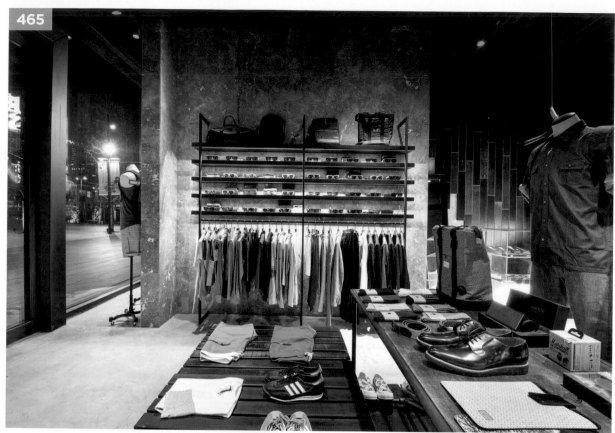

465

466

465+466 ▸ 沉穩色調搭配間接燈光傳遞空間質感

在黑灰白無色感組成的展示空間中，以嵌燈照射重點展示區域，加上吊桿區的間接燈光，以及櫃台及鞋區的燈箱式照明的輔助下，展現了品牌服飾獨特的調性。圖片提供 © 大名 X 涵石設計

TIPS# 以嵌燈或間接光等室內光源呈現微暗的氛圍，回應幾何造型，俐落切割面的更衣室拱門與另一側的櫃台形成對稱，讓空間在光影的回應、材質的衝突、前衛的造型中創造驚喜。

467+468 ▶ 字母燈箱、霓虹燈牆更添活潑與話題

重新整修的假期飾品店鋪,品牌定位保留原有的少女活力與浪漫,大量運用有趣的燈箱文案與霓虹燈牆設計,更添活潑與話題性,就像進入有趣的馬卡龍空間,令人流連忘返,入口左側的霓虹燈牆則結合鏡面設計,巧妙鏡射店內景致,無形中也成為打卡點。圖片提供 © 肆伍形物所

TIPS# 燈箱文案為抽牌式設計,讓店家能因應每一季更換不同標語,一方面也直接成為結帳的動線指引。

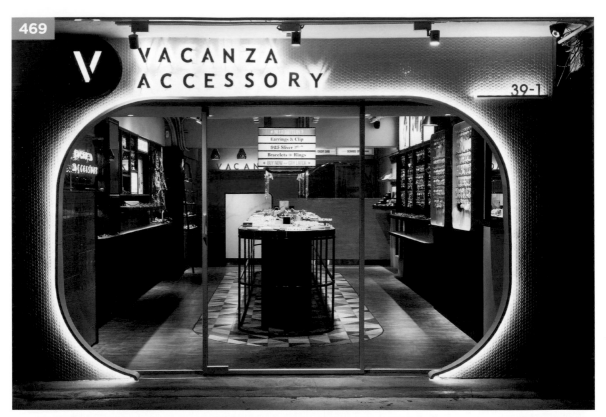

469

VACANZA ACCESSORY

39-1

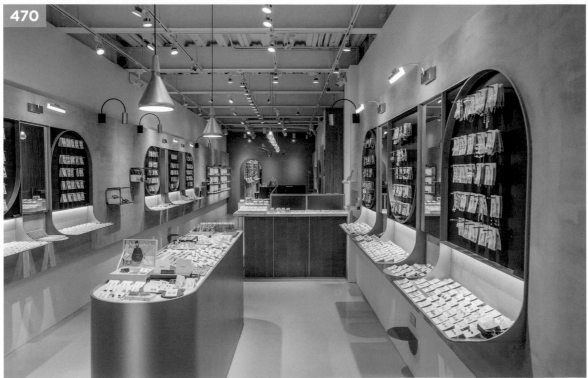

470

469 ▶ 弧形線燈強化夜晚照明更吸睛

因應飾品店鋪營業時間較長，特殊的光影效果也是吸引人潮的關鍵。利用薄鐵框的厚度藏設線燈，藉此強化弧形框的造型，招牌部分則是利用鐵件浮腳字體後方同樣配置燈管，讓光線投射於牆面產生暈光效果，讓招牌成為醒目的一景。圖片提供 © 肆伍形物所

TIPS# 完整的招牌字體左邊增加燈箱式招牌，擷取品牌第一個英文字母 V，也加深未來顧客看到即可聯想到此品牌。

470 ▶ 黃銅金屬輔助燈美化空間

水藍色 Epoxy 地坪由入口的斜坡進入店面延伸至最尾端的牆面，搭配拱門形的鏡子，另一方面在入口ㄇ形木紋通道安裝線型 LED 燈，作為視覺引導。由於是屋型深長的空間條件，設計師利用壁燈營造空間層次。主要照明則落在軌道燈安排上，燈光投射角度集中在商品，金屬光澤搭配大量軌道燈，彷如銀河系裡的星光，讓人沉浸在夢幻奇趣的情境。圖片提供 © 丰墨設計

TIPS# 壁燈與吊燈主要是用來界定空間，作為輔助光源，因此燈具造型成為美化空間的配角，將其飾以黃銅金屬漆，與整體空間的主題設計語彙相呼應。

471+472 ▶ 從天而下水管燈，鮮豔色彩吸引目光

為孩子打造的西班牙鞋店 Little Stories，品牌形象從空間的外部到內部都伴隨著以孩子們為考量，內部亮點來自天花板掉下的燈管，白、藍、紅、黃交錯配置，加上不同尺寸抑或是半圓的造型設計，增添趣味性。圖片提供 ©CLAP Studio

TIPS# 從天花板內投射出的聚焦式光源，有助於將人們的目光吸引集中在商品上。

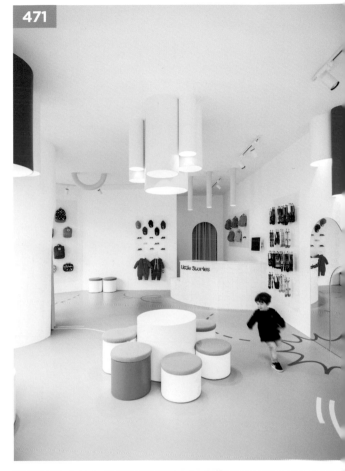

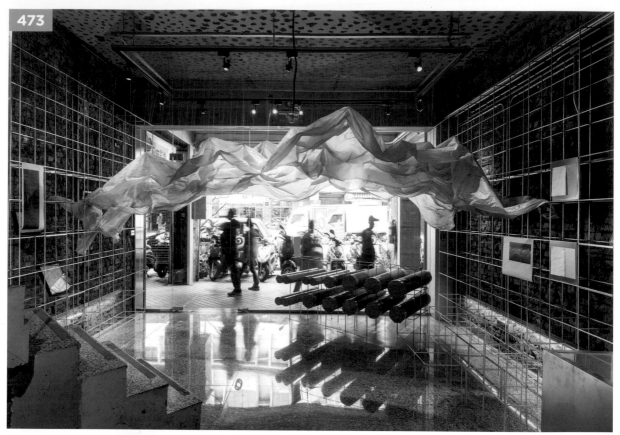

473

474

473+474 ▶ 運用光烘托材質的柔美特性

身為老品牌紙鋪，設計師希望將此處打造為實驗性藝術空間，除了展示紙的各種型態，更能結合策展等藝文活動在此發生，因此，單純的買賣紙品已非首要行為，而是藉由空間、材質與燈光的相互搭配，讓觀者能體驗沉浸這此空間。門口的紙雲是充分發揮材質與燈光結合的藝術表現，設計師善用特有紙質「薄纖紙」，這種紙質有著強韌與輕紗兼具的特殊質感，人從下方行經時，能感受到光線從紙雲上方均勻散布在整片紙雲，帶出豐富的柔和層次感。圖片提供©Üroborus Studiolab 共序工事

TIPS# 設計師在紙雲上方利用光線照明範圍比較小的 3000K 黃光軌道燈去打，而非選用太強烈的光源照射讓紙雲質感因過曝顯現不出來。

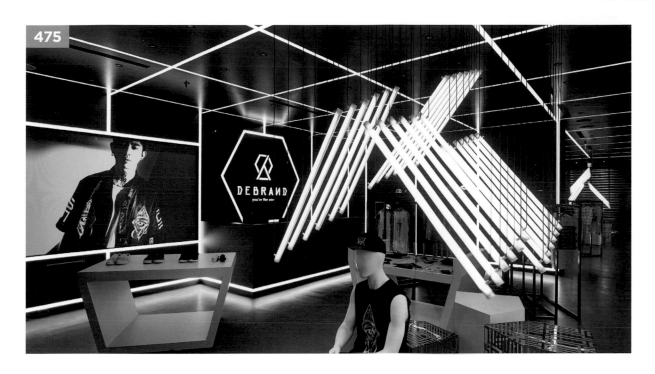

475

475 ▶ 霓虹藍光燈條組成人字狀，線性光帶貫穿天與壁

DEBRAND 一樓展示區以多種造型的陳列台，創造具有洄游性的自由動線，塊狀的展示台可靈活地根據季節以及主題性更換位置，展示商品之餘，亦有助於無形中引導動線走向。空間中最搶眼的霓虹藍光燈條，排列整齊劃一，組成「人」字型，若從入口大門望入，可發現若將此人字燈條與大門形狀兩兩結合，便是品牌的 LOGO 圖案，為強化品牌意象的新穎巧思。圖片提供 © 大名 X 涵石設計

TIPS# 有別於純白無瑕的 2 樓展示間，1 樓展示區以黑色為主調，營造個性與街頭氛圍，連接天與壁的線性元素改以光帶展現。

476 ▶ 光源娛樂化，創造與顧客的高度互動

設計師善用舊紙櫃的機能性，將照明開關與紙櫃抽屜裝置相結合，做出一旦有人拉開抽屜，燈光就會如同掃描器般照亮檯面上擺放的紙品，讓紙品的紋路質感是由內部光源投射所顯現出來，而非傳統是由外部光源打亮，加上此種掃描器機關僅隨機配置於幾處抽屜，不是每一格都有，連帶引起人們想試探的好奇心，無形中增加品牌與顧客互動的機會。©Üroborus Studiolab 共序工事

476

TIPS# 利用高強度的光源與裝置結合，形成如掃描機般的視覺反差感，兼具展示性與娛樂性。

477

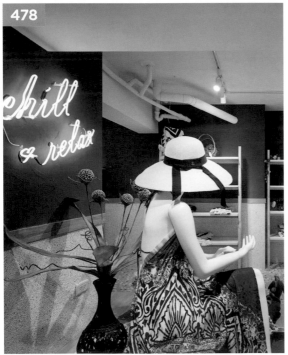

478

477+478 �!地面間接光營造輕盈漂浮感，霓虹字燈滿滿度假氣息

順應空間中央本有的樑柱，依傍柱體設計了聚集視覺焦點的中央展示舞台，以身穿度假風長洋的人體 model 為主角，隨興的姿態恍若置身於慵懶假期。為避免大型舞台以及粗壯的樑柱導致視覺感過於沉重，大名 X 涵石設計於舞台下緣加裝了燈條，使舞台呈現懸浮感，亦使室內的佈置陳設產生主次關係，消費者在踏入店內後會先關注主題舞台佈置，進而轉向周圍陳列架細部瀏覽商品。圖片提供 © 大名 X 涵石設計

TIPS# 人體 model 的背牆上，掛有訂製的霓虹字燈，邀請消費者一同前來享受「Chill & Relax」，海島度假氣息不言而喻。

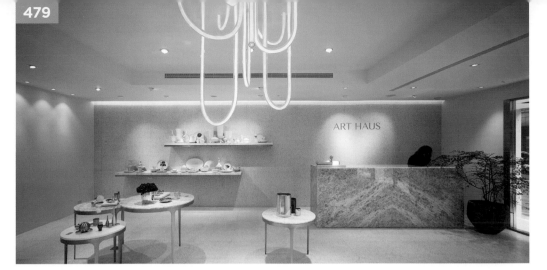

479 ▸ 燈飾造型、打光手法表現藝廊氛圍

定位為複合式高級精品品牌的 Art Haus，多由當代藝術中涉取靈感，培養選品與美學鑑賞力，位於大安的旗艦店，為了符合品牌的藝術性形象，將空間定調為藝廊般的場域，希望能讓商品的展示都如同展示藝術品一般，表現精品質感。位於大門右手邊的櫃台以大理石展現尊貴感，背牆的間接照明賦予空間內斂的神聖性，輔以聚焦燈打亮掛置於牆上的品牌名。圖片提供 © 大名╳涵石設計

TIPS# 懸掛於大廳門面的吊燈，本身不僅僅是燈飾產品，亦是一項藝術品，提供了情境照明，也為空間增添一項亮眼的裝置藝術。

480 ▸ 雙面照明燈盒照出無塵與講究質感

此面展示牆採用集中陳列的方式，突顯熱銷商品，期望藉此加強商品的力度，吸引消費者前來觀看，並給予消費者有如面對個人衣帽架的專屬感，採用雙面照明的燈箱，使商品不僅自帶光感，亦產生漂浮感，回扣品牌力求展現的科幻氛圍。圖片提供 © 大名╳涵石設計

TIPS# 展示牆刻意採用內凹設計，製造光盒子的視覺感，而從地面延伸到壁面與天花的線性溝槽，與內凹牆面的外輪廓線具有同樣的曲線弧度，兩者之間精巧的間距計算，使空間產生強烈的前後層次感。

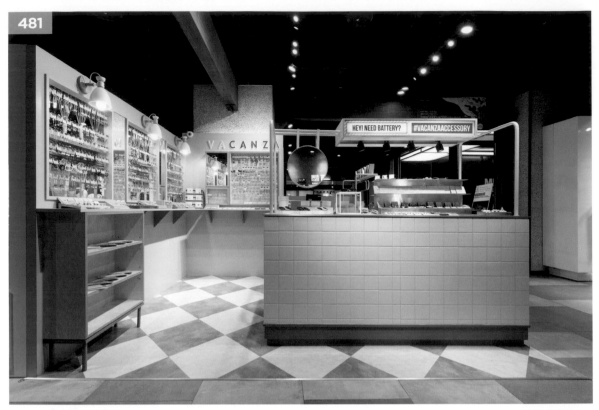

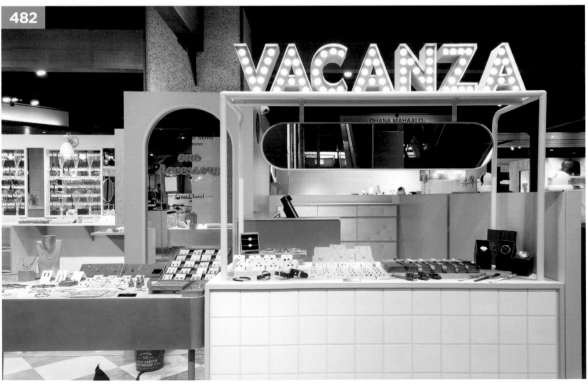

481+482 ▍大燈泡、燈箱、水晶字，勾勒活潑招牌照明

因應飾品櫃位座落於西門誠品，此商圈多為年輕族群，整體設計上即偏向活潑、趣味氛圍，在兩側島台展櫃的部分，分別帶入粉嫩的大燈泡、標語式燈箱，搶眼的造型讓往來顧客能立刻被吸引、產生好奇而進入櫃位內。圖片提供 © 肆伍形物所

TIPS# 結構柱體的招牌字選用水晶字，後面放置一層壓克力，讓燈光可從壓克力透出來，VA 二字特別用粉紅色，回應年輕感，其餘用灰色，亦有透光性。

483 ▍95% 高演色性照明呈現飾品最真實面貌

室內照明以天花軌道投射燈為主，中島、牆邊平台皆有充分亮度，每一道展示平台幾乎都有自己專屬照明。而最令人困擾的色差問題，設計師在這裡選用演色性 95% 以上、色溫 4000K 的 LED 燈泡，力求忠實呈現飾品本色，降低燈光造成色差，讓客人可以確實買到自己滿意的商品。圖片提供 © 丰墨設計

TIPS# 80% 演色性、色溫 3000K 是一般常見居家照明，色彩表現適中、偏黃光營造溫暖氣氛；而商業空間展示，尤其是飾品、藝廊格外需要接近真實顏色表現，所以演色性 95% 以上、色溫 4000K 的 LED 燈泡是更好的選擇。

484 ▍島台結合軌道燈化解百貨櫃位限制

燈光對於飾品店鋪顯得格外重要，特別飾品尺寸通常比較小件，更需要充足的光源配置才能烘托質感與精緻度，此為假期飾品位於百貨商場櫃位，由於受限百貨櫃位多以中島櫃為主，且有 135 公分的高度限制，因而讓設計師靈機一動透過支架式島台整合軌道燈，每個展台配置 8 個軌道燈具，讓不同角度都能平均分配到光源。圖片提供 © 肆伍形物所

TIPS# 軌道燈具可以調整方向，彈性較大，可依據需求調整光源，對於陳列空間更便利。

483

484

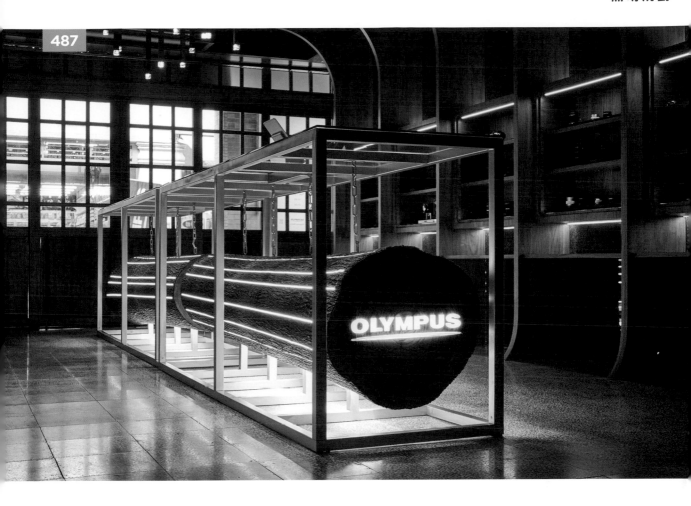

487

485+486 ▶ 寄寓品牌展望的客製種子燈，點亮空間與品牌未來

懸掛於空間前端天花板的種子燈，是周奕伶試圖提煉出品牌深層展望的精緻成果。種子燈是以壓克力灌模的方式，凝結了 36 種植物的種子，製造出剔透晶瑩的種子標本，進而與燈具相互嵌合，種子在燈光的映照下更顯生命力。高低錯落有致的分布，如同天上散落的星星，而於櫃體上方加裝的仿古鏡，巧妙的以不同的角度折射，使種子燈得以延伸廣布的錯覺。
圖片提供 © 湘禾設計

TIPS# 種子燈下方即為百年的原木樹幹，兩兩相映隱喻著生命的循環，象徵著生生不息的力量，為品牌給予自身的期許。

487 ▶ 巨木樹幹嵌燈條，引導動線與視覺延伸

許多人步入空間中，都會驚異於空間中的一項裝置，周奕伶設計了一道橫亙於空間中央的巨型原木樹幹，藉由可推算樹木年齡的年輪，隱喻 Olympus 創立百年來，屹立不搖的堅實精神。巨木樹幹上嵌有長條線性的燈條，無形中引導動線與視覺向店內延伸，擴大了空間感。
圖片提供 © 湘禾設計

TIPS# 周奕伶為了加深品牌與巨木的連結性，將透明的品牌壓克力招牌嵌入巨木，並予以照明，藉此將其進一步引申為品牌的生命樹。

488 ▸ 線性光源框出展間的獨特風景

光源的設計除了解決室內明暗的問題之外，現在已經成為空間中營造氣氛所不可或缺的元素。設計團隊利用虛與實的手法創造出不同的牆體形式，其一便是利用線性光源去取代實體隔間，獨特手法，讓參觀者能更聚焦於展示品上，也成功藉其線特性，創造出展間的獨特框景效果。圖片提供 © 近境制作

TIPS# 除了線性光源之外，另還搭配其他照明設計，藉由光的展演與色溫，替衛浴空間增添些許溫度。

489 ▸ 洞窟天光呼應產品系列色

店內後半段是一處侍茶區，以「共享客廳」的概念招待來店的賓客，輔以「策展」的概念在該區展示品牌、茶藝、藝文相關的訊息，有如「微型美術館」。桌面與座席取一種愜意閒暇之味，各式不一的古樸座椅，讓來客沉浸在氛圍與茶香中，感受台茶新文化體驗。圖片提供 ©CJ Studio 陸希傑設計

TIPS# 除了天花色澤，燈具以粗細反差的線條，對比原本建築物的樑，將洞窟形塑成色澤、線條、區塊的組構，隱喻傳統與現代的工藝之美與茶藝之技。對比整體較沉靜的質感，添加些許空間動感的變化。

490

491

490 ▚ 讓光源聚焦以突顯展示物價值

設計團隊為了呼應「美術館」的概念，在照明安排上，選擇用更多的二次光源以及立面光源去取代傳統的天花介面燈具。並且刻意將環境光源減低，好將照度集中於展示物之上，如此一來能有效引導消費者目光，同時也能藉由光源的投射，突顯販售商品的價值。圖片提供 © 近境制作

TIPS# 光線投射方式透過不同的洗牆手法製造出迥異的效果，像是光源向下以利突顯產品，光源向上則有提亮、提升空間作用，讓整體變得更輕盈。

491 ▚ 光源落地，強化空間輪廓與量體力道

有別於以往傳統商業照明手法，在此展示空間裡，設計團隊嘗試讓光源落地，即嵌至樓地板處，讓光線沿著地平面走，如此一來光線從天花、牆面，一路延展至地面，不僅提供銷售場域裡足夠的光源，更重要的是強化了空間輪廓與量體力道。圖片提供 © 近境制作

TIPS# 光化作隔間線，巧妙地與實體隔間元素，如鐵件、實牆等無縫接軌，玩出虛實層次變化，也讓線條收得更乾淨俐落。

492 ▶ 用燈具創造流動的韻律

Norimori Shop & House 為配合屋齡與磚牆木樑的氣質，在燈具選用上，也刻意挑選昭和咖啡裡的柔和吊燈混搭剛硬的工業琺瑯來經營氣氛，燈罩材質有玻璃和帶點鏽邊的金屬兩種；同時利用高低錯落的懸掛方式鋪陳空間層次，讓光源形成流動的韻律。 攝影 © 江建勳

TIPS# 除了燈罩材質和懸掛高度的差異，燈泡內特殊的鎢絲造型和不同材料編製而成的吊繩，雖不明顯也不容易被察覺，卻可以突顯佈置的用心和巧思，一旦被發現便會讓人印象深刻。

493 ▶ 運用燈飾隱性劃分各區

打通空間格局，讓全室通透寬敞，以木地板凝塑空間重心，挑選帶有節點的木質紋理，融入自然氣息，而淺木色系與大面積採光，使空間更為明亮。由於空間坪數較大，劃分出不同的展示區域，每區運用軌道燈作為基礎照明，再輔以大型的工業燈飾營造視覺焦點。 攝影 © 沈仲達 / 空間設計 © 竺居設計

TIPS# 以純白牆面為基底，窗戶則重新上漆統一色系。不做天花，保留原始屋高，有效拉伸空間高度，形成寬闊的視覺感受。

494+495 ▶ 燈具光設計增添空間動感

位於百貨中的美髮沙龍，諮詢檯台鏡子下方規劃往上的白光照明，烘托陳列於上的美髮產品。吧台椅選用西班牙品牌 Viccarbe，由建築師 Patricia Urquiola 設計之 Last Minute，取其幾何與曲線之融合，如同一張完整幾何的紙張飄浮在空中的動態感，回應髮絲健康輕柔飛揚之意。髮廊座椅是髮藝活動的核心，選用從事生產牙醫、髮藝等專業用椅之百年品牌 TAKARA BELMONT，其 Vintage alt a1205 以簡潔的幾何造型、醒目卻不張揚的暖色皮革，為冷峻的空間基調注入生機的律動。圖片提供 ©CJ Studio 陸希傑設計

TIPS# 全區燈具選用設計師 Louis Weisdorf 於 1965 年的經典設計 Turbo，同樣取其簡潔又帶有變化的幾何造型，旋轉帶有動感的燈罩間隙，有如雕塑般為空間畫龍點睛。

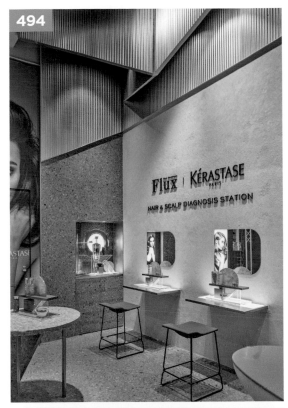

494

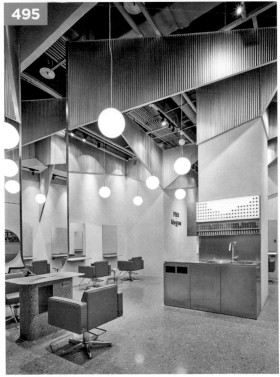

495

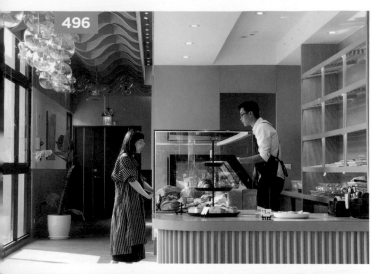

496

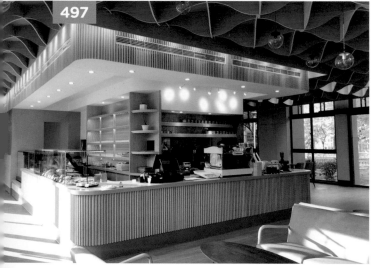

497

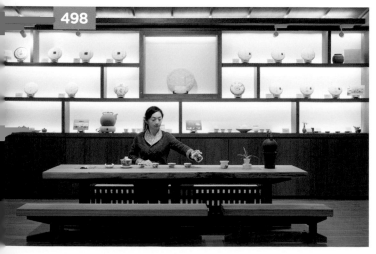

498

496+497 ▼ 層板凹槽藏燈條，打出蘋果光

以大手牽小手的扶持與友善的協助精神，整體空間的主結構天花，用四個方向性的組件，有如手把手的交織在一起，並彼此為依靠與共同支撐與互助連結，並用導弧面的曲線，搭配有如吹泡泡一般的燈具，呈現一種柔軟的空間性。L 形吧台上方以嵌燈搭配投射燈，陳列麵包的層板下方做出凹槽藏入燈條，為烘焙商品增加可口的蘋果光。圖片提供 © 方尹萍建築設計 Adamas Architect Ateliers

TIPS# 選用兩種圓形吊燈，營造視覺的豐富與層次感，即使沒有點亮，也是烘托造型天花板的立體雕塑。

498 ▼ 礦物塗料與白光的剔透效果

位於台北青田街的銀壺與普洱茶複合旗艦店，欣賞完銀壺之後，可進到旁邊的品茶空間體驗。牆面選用淡綠色德國凱恩礦物塗料，在上方投射燈光與由下往上照的光線渲染下，展示櫃背景呈現白膜玻璃透光的效果。不開燈則呈現塗料的原始嫩綠色澤。圖片提供 © 方尹萍建築設計 Adamas Architect Ateliers

TIPS# 採用 6000K 的白光做櫃體背牆照明，讓放置其上的茶餅與茶器等擺件，呈現純粹乾淨的質地，讓展品看起來質感更加分。

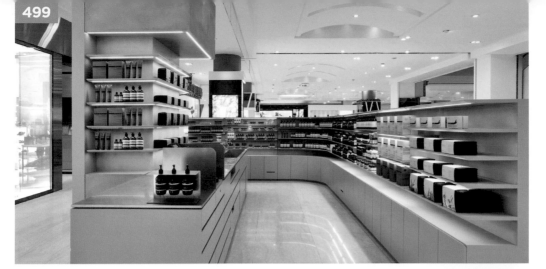

499

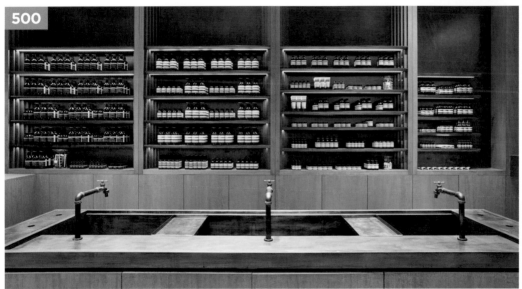

500

499 ▾突顯產品的層板燈設計

環繞柱體的陳列層架，與環繞櫃位的展示層架，靠外側下方往內斜切，並置入 LED 燈條，位置能帶來亮度又不會造成眩光。光線投射在不同產品與背景材質上，既突顯了產品本身，同時增加櫃位空間的流線感。圖片提供 ©CJ Studio 陸希傑設計

TIPS# 光源發熱產生的高溫，除了讓包裝褪色之外，還可能會影響產品的品質，選用 LED 光源做為層板燈，不會產生高溫影響進而產品存放環境。

500 ▾均勻照明櫃體勾勒光影

天花板的光源均勻打亮室內空間，牆面上的陳列架設計，蘊含多重層次的堆疊，在櫃子的隔柵之間安排燈光，櫃體立面有如微建築般灑落光線、形成陰影，水平層板的線條因光暈更為鮮明，與產品的包裝設計形成一種詩意的美感，呼應品牌極簡、質樸的精神內涵。圖片提供 ©CJ Studio 陸希傑設計

TIPS# 兩側牆面的零售空間採用間接照明，作為襯托產品的背景，中島服務台以及後的櫃台區域主要以天花板嵌燈為主，局部點綴立燈、檯燈做為視覺焦點。

IDEAL HOME 64

設計師不傳的私房秘技
展示陳列設計500

作者　　　漂亮家居編輯部
責任編輯　許嘉芬
文字編輯　余佩樺、洪雅琪、王馨翎、陳頴如、黃婉貞、許嘉芬、楊宜倩、蘇聖文、陳婷芳、鄭雅分
封面設計　鄭若誼
美術設計　鄭若誼、白淑貞、王彥蘋
行銷企劃　李翊綾、張瑋秦

發行人　　何飛鵬
總經理　　李淑霞
社長　　　林孟葦
總編輯　　張麗寶
副總編輯　楊宜倩
叢書主編　許嘉芬

出版　城邦文化事業股份有限公司 麥浩斯出版
地址　104台北市中山區民生東路二段141號8樓
電話　02-2500-7578
E-mail　cs@myhomelife.com.tw

發行　英屬蓋曼群島商家庭傳媒股份有限公司城邦分公司
地址　104台北市中山區民生東路二段141號2樓
讀者服務專線　0800-020-299
讀者服務傳真　02-2517-0999
Email　service@cite.com.tw
劃撥帳號　1983-3516
劃撥戶名　英屬蓋曼群島商家庭傳媒股份有限公司城邦分公司

香港發行　城邦（香港）出版集團有限公司
地址　香港灣仔駱克道193號東超商業中心1樓
電話　852-2508-6231
傳真　852-2578-9337
電子信箱　hkcite@biznetvigator.com

馬新發行　城邦（馬新）出版集團Cite(M) Sdn.Bhd.
地址　41, Jalan Radin Anum, Bandar Baru Sri Petaling,
　　　57000 Kuala Lumpur, Malaysia
電話　603-9057-8822
傳真　603-9057-6622

總經銷　聯合發行股份有限公司
電話　02-2917-8022
傳真　02-2915-6275

設計師不傳的私房秘技：展示陳列設計500 /
漂亮家居編輯部著. - 初版. - 臺北市：麥浩斯出
版：家庭傳媒城邦分公司發行, 2020.02

面；　公分. - (Ideal home ; 64)

ISBN 978-986-408-581-1(平裝)

1.展品陳列 2.商品展示

964.7　　　　　　　　　　　109000983

製版印刷　凱林彩印股份有限公司
版次　2020年02月初版一刷
定價　新台幣499元　Printed in Taiwan